KB138387

디자이너의 조건

the Complete
Graphic Designer

ROCKPORT

Design: Indicia Design: Ryan Hembree and Ryan Glendening
Cover Image: Amy Corn, Ryan Hembree

디자이너의 조건

the Complete

Graphic Designer

리안 헴브리 지음
한세준 · 방수원 공역

커뮤니케이션을 위한 디자인

디자인의 과정

페이지 레이아웃과 디자인

일반적인 디자인 업무

기업 아이덴티티

브랜딩

고려문화사

옮긴이 **한 세 준** sejun60@hanmail.net
홍익대학교 시각디자인과 및 산업미술대학원에서 광고디자인을 전공하였다.
한국전력공사 기업홍보부 디자이너와 (주)대한항공 선전실 선임디자이너로 근무하였다.
경남시각디자인협회장과 2000년 영국 Kingston University 연구교수를 하였고
현재, 홍익대학교 국제디자인대학원(IDAS) 박사과정에 있다.
한국디자인학회원, 한국시각정보디자인협회원(VIDAK),
한국디지털디자인학회 이사이며 국립창원대학교 산업디자인학과 교수이다.

옮긴이 **방 수 원** svang@naver.com
미국 Pratt Institute에서 비주얼 커뮤니케이션 디자인 석사학위를 받았다.
(주) 옥션 유저 인터페이스팀 팀장, 계원조형예술대학 미디어센터 지도교수.
(주) 다음커뮤니케이션 유비쿼터스 디자인팀 팀장을 역임했다.
현재, 사용자 경험디자인에 관한 컨설팅과 강의를 하고 있다.
역서로 〈경험디자인의 요소〉, 〈인터페이스 디자인을 위한 사용자와 테스크 분석〉,
〈사용성 테스트 가이드북〉(공역), 〈디자인 불변의 법칙 100가지〉 등이 있다.

디자이너의 조건
Complete
Graphic Designer

초판 인쇄 | 2008년 1월 25일
초판 발행 | 2008년 2월 15일

지은이 | 리안 헴브리
옮긴이 | 한세준 · 방수원
펴낸이 | 안창근
펴낸곳 | 고려문화사

출판등록 | 1980년 8월 4일 제1-38호
주소 | 서울시 도봉구 창동 333-2 한성빌딩 702호
TEL | 996-0715~7
FAX | 996-0718
E-mail | koryo81@hanmail.net
ISBN | 978-89-7930-193-9 93600

* 잘못된 책은 바꿔 드립니다.

사랑하는 그레트헨과 찰리에게

'삶'이라고 부를 만한 이 모든 모험은
너희가 만든 것이다.

지난 몇 달 동안 참고 희생하며 격려해준
너희에게 감사한다.

이 포스터들은 회화와 디자인이 때때로 어떠한 방법으로 결합되는지를 보여준다. 흥미로운 시각적 요소와 질감들, 그리고 색상 등을 활용하고 있으나, 반드시 특별한 메시지를 전달하는 것은 아니다.
Design: Archrival

서 론

역사상 가장 영향력 있는 그래픽 디자이너 중 한 명인 폴 랜드 (Paul Rand)의 말에 따르면, 디자인이란 "탁월함을 발휘할 수 있는 까다로운 작업 중 하나이다". 이것은 확실히 맞는 말이다. 이 분야에는 독특하고 흥미로운 도전들이 많이 있다. 이러한 도전들은 다양한 프로젝트에 참여할 수 있는 기회와 기업이 목표고객과 관련된 흥미를 유발시키는 디자인(thought-provoking design)을 통해 클라이언트의 사업이 번창할 수 있도록 도와주고 사람들이 그들 주변의 세계를 어떻게 인지하고 효과적으로 만들 수 있는가에 대해 전문성을 발휘하길 기다리고 있다. 이러한 작업들은 하찮은 일들이 아니며, 그 책임 또한 가볍게 여겨서는 안된다. 기여도가 큰 성공한 그래픽 디자이너가 되기 위해서는 헌신적 노력이 요구되는 것이다.

완벽한 그래픽 디자이너에게는 타고난 세 가지 고유의 특성이 있다. 열정, 인내, 그리고 전문성이다. 열정은 창조하려는 욕망에 불을 붙이는 것이며, 우리가 아침에 일어나 일하러 가는 이유이기도 하다. 다시 말해, 당신이 하는 일을 사랑하라. 인내심을 기르기 위해서는 많은 장애물들과 도전들을 극복해내야 한다. 디자이너로서 우리는 이러한 일들과 매일매일 부딪친다. 모든 프로젝트가 훌륭한 포트폴리오가 될 수는 없으며 동료들로부터 인정받을 수 있는 것도 아니다. 그러나 우리가 계속해서 클라이언트들의 요구들 -그것이 평범하든 아니든- 을 해결하기 위하여 노력한다면, 더욱 다양하고 매력적인 프로젝트들이 뒤따를 것이다. 위의 세 가지 요소 중 가장 중요한 특성은 전문성이다. 즉, 클라이언트들에게 의사를 전달하고 그들을 대하는 방법과 그들의 비평에 대응하는 방법이다. 디자인은 신뢰, 배려, 윤리적 행동 그리고 정직함을 기반으로 하는 사업이다. 자존심은 버려라. 어떤 주제에 대해 클라이언트보다 더 잘 알고 있으며 보다 많은 지식을 갖고 있다고 단정 지어서는 안 된다. 비록 당신이 재능이 뛰어난 디자이너일지라도 겸손함을 잃지 않는 것이 현명하다.

위에서 언급한 자질들 이외에도 그래픽 디자이너는 반드시 계속 변화하는 업계와 클라이언트의 요구에 부응해야만 한다. 산업의 지속적 변화에 대처하기 위해 이 분야와 관련된 모든 주제에 관한 수백 권의 그래픽 디자인 책들이 있다. 아직까지 다루어지지 않은 몇몇 주제들이 있긴 하지만 디자이너와 디자인 교육자들이 활용할 수 있는 수많은 정보와 자료들이 있음에도 불구하고 그래픽 디자인에 관한 전반적인 개요를 파악하기가 어렵다. 본 저서는 그러한 개요를 제공하고 있다. 그래픽 디자이너와 디자인 교육자 그리고 디자인을 공부하는 학생들에게 좋은 자료이자 교육적 도구로 사용되기를 바란다.

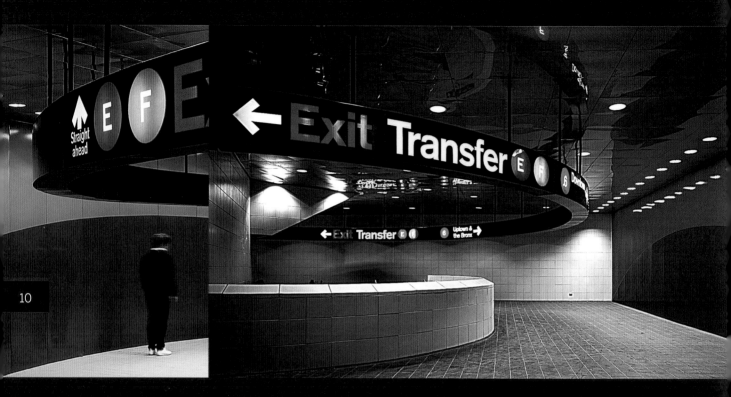

다양한 환경을 성공적으로 만들기 위해서는 그것들을 독특하게 꾸밀 필요가 있다. 그리고 각각의 응용 작업들에 대해 비판적으로 생각하는 것은 바로 디자이너의 의무이다.
예를 들면, 대도시의 지하철 터미널들과 교통 연결 공간을 디자인할 때 밝고 쉽게 이해할 수 있는 방향 사인을 만드는 것은 기본적 요소이다. 왜냐하면 인구 밀도가 높게 둘러싸인 곳에는 항상 시각적인 혼돈이 있기 때문이다.
Design: Chermayeff & Geismar Studio

Chapter 1: **커뮤니케이션을 위한** 디자인

그래픽 디자인은 복합적인 것들을 좀더 쉽게 이해하고 사용할 수 있도록 만들어 주는 효과적인 커뮤니케이션을 통해 사회를 개선해 주는 하나의 방법이라는 기능을 지니고 있다. 디자인은 선전물이나 정치 관련 디자인의 경우처럼 여론을 설득하기도 하고 영향력을 행사하기도 한다. 디자인은 사람들에게 가야 할 길을 안내해 주거나 무엇인가를 어떻게 조립할 것인가에 대하여 정보를 제공한다. 그리고 디자인은 특정 회사와 그 회사의 제품 및 서비스에서부터 시작하여 가장 많은 인구를 가지고 있는 나라가 어느 나라인지에 이르기까지 아주 광범위한 주제에 관해 대중들에게 정보를 확인시켜 주고 알려준다. 지적이고 적극적 흥미를 유발하는 디자인(provoking design)을 통해, 디자이너는 복잡한 아이디어를 단순하고 효과적인 방식으로 전달할 수 있다.

> "예술(그리고 디자인)은 지적 존재 가치를 위태롭게 함이 없이 어떠한 나라도 무시할 수 없는 사회적 필요성을 나타낸다."
>
> —John Ruskin

그래픽 디자인은 예술이 아니다

그래픽 디자인을 순수미술과 같다고는 할 수 없다. 디자이너들은 때때로 그들 작업의 새로운 창조를 위해 화가들이나 조각가 또는 사진작가들과 같은 도구들을 사용하기도 하고 심지어는 그들의 작품 안에 미술의 한 부분을 포함시키기도 한다. 순수미술과 디자인은 모두 창조적 노력에 의한 것이지만 그 각각의 목적은 완전히 다르다.

전형적으로 순수미술은 자기 만족이고 개인적인 동기 유발이며 표현적이다. 진정한 예술가는 사회의 쟁점들을 다루고, 그에 대해 자신의 의견을 표출하고, 감상자들에게 그들 주위를 둘러싸고 있는 세계에 대한 이미지를 제공한다. 비록 많은 예술가들이 감정적 시각적 교류를 느끼는 사람들에게 작품을 팔고 싶어 하지만, 작품은 보통 한 특정 구매자를 위해서라기보다는 작가 자신의 개인적인 동기로부터 창조된다. 반면에, 그래픽 디자인은 클라이언트의 특별한 요구를 대신하여 시각적 커뮤니케이션을 창조하는 것과 관련된 직업이다. 이런 의미에서, 디자이너는 먼저 클라이언트의 요구와 욕구를 가장 우선적으로 해결해야 하는데, 이는 가끔 자신의 의도와 일치하지 않는 결정을 내려야 한다는 것을 의미하기도 한다. 미술이 순수하게 주관적이고("아름다움이란 보는 사람의 눈 속에 있는 것이다") 개인적 해석에 개방적인 데 비해, 디자인은 반드시 명확하게 정의된 목적과 측정 가능한 결과들로 완벽하게 객관적이어야 한다.

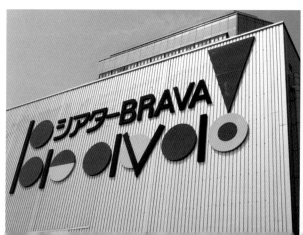

디자인 아이덴티티를 가진 회사들과 조직은 그들을 독특한 존재로 만들어 준다. 브라바(Brava) 극장의 경우, 무대 조명을 암시하는 강렬한 색상과 형상이 가로등 현수막들과 건물 외벽의 사인에 잘 나타나 있어 즉시 알아볼 수 있다.
Design: Shinnoske, Inc.

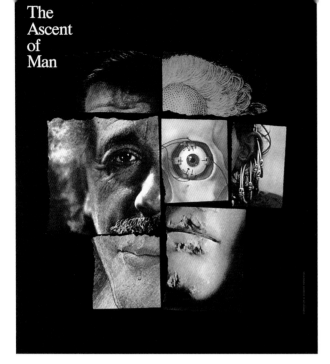

The Ascent of Man

과학의 역사에 관한 TV 시리즈를 후원
하는 이 포스터는 인류의 업적을 나타내
는 이미지의 아이콘적 일러스트레이션
과 사진 그리고 조각을 이용하였다.
Design:
Chermayeff & Geismar Studio

그래픽 디자인은
상업 예술과 다르다

일부 교육기관에서, 그리고 심지어 클라이언트들 사이에서는, "상업 예술가"란 용어가 그래픽 디자이너의 의무와 책임을 묘사할 때 아직도 사용되고 있다. 20세기 초에 처음으로 사용된 이 용어는 자기 모순적이며 잘못된 것이다. 왜냐하면, 상업적인 것은 대중과 이윤을 위해 창출되는 데 비해, 예술은 주로 개인적 호기심을 만족시키기 위한 의미를 가지기 때문이다. "상업 예술가"는 정확하게 말해서 생계를 위해 자신들의 작품을 판매하려는 데 목적이 있는 시각 예술가이다.

상업 예술이 사진, 일러스트레이션, 디자인이라는 각기 분리된 영역을 포함하는 것에 비해, 그래픽 디자인은 이 세 가지 모두를 포함한다. 즉, 그래픽 디자이너는 사진을 이용하고(사진의 위임 혹은 선택에 의해), 복잡한 메시지의 이해를 돕기 위해 관습적 일

러스트레이션(custom illustrations) 혹은 다이어그램(diagram)을 만들며, 글자와 이미지를 통합시켜주는 레이아웃을 구성하기 위하여 전통적 디자인 요소를 이용한다. 상업 예술의 다양한 분야들의 결합은 정보를 소통시키고 보는 사람의 흥미를 시각적으로 자극하는 효과적인 시각적 문제해결(visual solution)을 가능하게 해준다.

그래픽 디자인은 일러스트레이션, 사진,
그리고 디자인의 집합점이다.
그래픽 디자이너는 시각적 문제를 해결
할 때, 말 그대로 "만능 재주꾼"이어야
한다.

Commercial Art

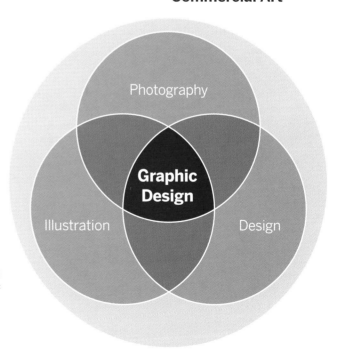

커뮤니케이션을 위한 디자인

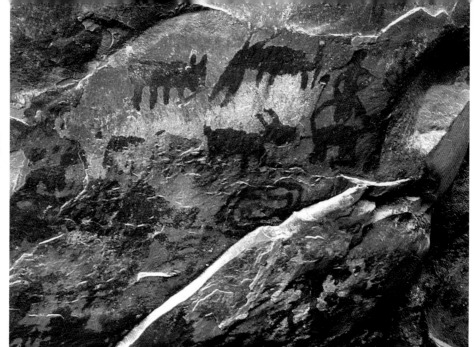

비록 최초의 예술의 예로 잘못 알려지긴 했지만, 동굴 암벽화는 초기 문명 사회의 또 다른 실제 커뮤니케이션의 방법으로 사용되었다.

그래픽 디자인은
시각 커뮤니케이션이다

시각 커뮤니케이션은 말과 글자 그리고 이미지들을 미학적으로 즐거운 메시지와 결합시키고 청중들에게 지적, 동질적 감성을 연결시키며, 그들에게 관련된 정보를 제공한다. 그래픽 디자인이 적절하게 제작되었을 때, 그것은 보는 사람들에게 정체성을 주고, 정보를 주고, 알려주고, 해석할 수 있게 하며, 심지어 어떤 것들을 행하도록 설득하기도 한다. 송신자와 수신자가 같은 시각 언어를 사용하는 것은 매우 중요하다 – 이런 맥락으로, 디자이너는 그 메시지의 해석자이면서 번역자의 역할을 하는 것이다. 시각적으로 묘사되는 정보의 양을 줄이는 것은 보다 더 간결하고 깔끔한 디자인(clutter-free design)을 만들기 위함이다. 이는 모든 형태의 커뮤니케이션 목표이다.

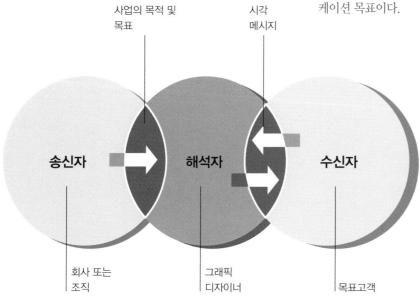

효과적인 시각 커뮤니케이션이 발생하도록 하기 위해서는 메시지의 송신자, 전형적인 클라이언트 그리고 목표고객과 같은 수신자가 있어야 한다. 디자이너는 송신자의 요구를 해석하여 수신자와 연결시켜줄 수 있는 이미지와 내용으로 시각적 메시지를 암호화한다.

(REPUBLICAN) GEORGE W. BUSH PRESIDENT DICK CHENEY VICE PRESIDENT	3 ➤	●
	●	◄ 4
(REFORM) PAT BUCHANAN PRESIDENT EZOLA FOSTER VICE PRESIDENT		
(DEMOCRATIC) AL GORE PRESIDENT JOE LIEBERMAN VICE PRESIDENT	5 ➤	●
	●	◄ 6
(SOCIALIST) DAVID McREYNOLDS PRESIDENT MARY CAL HOLLIS VICE PRESIDENT		
(LIBERTARIAN) HARRY BROWN PRESIDENT ARI OLIVIER VICE PRESIDENT	7 ➤	●
	●	◄ 8
(CONSTITUTION) HOWARD PHILLIPS PRESIDENT J. CURTIS FRAZIER VICE PRESIDENT		
(GREEN) RALPH NADER PRESIDENT WINDMA LaDUXE VICE PRESIDENT	9 ➤	●
	●	◄ 10
(WORKERS WORLD) MONICA MOOREHEAD PRESIDENT GLORIA La RIVA VICE PRESIDENT		
(SOCIALIST WORKERS) JAMES HARRIS PRESIDENT MARGARET TROWE VICE PRESIDENT	11 ➤	●
	●	**WRITE IN CANDIDATE** To vote for a write in candidate, follow the directions on the long stub of your ballot card.
(NATURAL LAW) JOHN HAGELIN PRESIDENT NAT GOLDHABER VICE PRESIDENT	13 ➤	●

다자인이 불완전하게 제작되면 많은 혼란을 야기할 수 있다. 플로리다 선거 사무실에서(그래픽 디자이너를 대신하여) 제작된 "Butterfly ballot"이라는 작품은 사람들로 하여금 잘못된 후보에 투표하라고 무심결에 권유했을 수도 있다. 정보의 레이아웃이 매우 혼란스럽고 본문이 모두 대문자로 구성되어 언뜻 보기에 읽기가 어렵다.

내비게이션을 위한 디자인. 내비게이션의 차세대 GPS─즉 3차원 영상과 덜 복잡해진 스크린 인터페이스 방식으로 새롭고 사용하기에 더 편한 제품을 개발하기 위해 Garmin의 기술자들은 기업 내의 그래픽 디자이너들에게 조언을 구한다.
Design: Garmin International

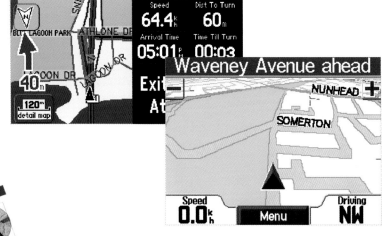

❝디자인은 계획에 따라 질서와 기능을 창조하는 것이다.❞

—Sara Little Turnbull,
Stanford University Graduate School of Business

디자인은 복잡한 과정을 이해하기 쉽도록 보는 사람에게 정보를 준다. 일러스트레이션을 이용한 다이어그램과 상세한 사진은 품목을 조립하는 단계들을 자세히 보여주고 동시에 명료하고 간결한 콘텐츠는 시각적 메시지를 보강해준다.
Design: Satellite Design

아이콘 Icons

아이콘은 빠르게 전달할 수 있는 일러스트레이션들과 사진들이 단순화된 형태의 것들이거나 사물의 실제적 표상들이다. 웹사이트들에서 온라인 스토어를 대표하는 장바구니나 쇼핑 카트 아이콘은 잘 알려져 있다.

심볼 Symbols

심볼은 재현되는 어떤 사물이나 물건들과 명백한 유사성을 지니지 않지만, 해독되어야 할 문화적 경험이나 공통의 언어를 필요로 하는 임의의 사인이다. 영어의 알파벳 문자는 문장들과 단어들 안에서 말과 소리를 위한 시각 심볼이다.

색인 Indexs

책에서 색인은 독자들이 특정한 주제에 대해 보다 많은 정보를 빠르게 찾기 위한 것이다. 기호학에서 색인은 주제 혹은 대상을 지칭한다. 예를 들면, 비행기의 아이콘을 담고 있는 고속도로 사인은 공항을 뜻한다.

기호학 Semiotics

기호학은 사인(sign)이나 심볼이 언어와 커뮤니케이션에서 미치는 영향을 연구하는 학문이다. 사인과 심볼은 디자이너들이 공유한 경험과 의미를 통해 독특한 메시지들을 효과적으로 전달할 수 있도록 도와주며 커뮤니케이션에서 사용되는 가장 효과적인 수단 중 하나이다. 문화, 나이, 성별 그리고 삶의 경험은 메시지를 전달하기 위하여 시각적 심볼들을 선택할 때 고려해야 할 요인이다.

기호학은 1800년대 미국 철학자인 찰스 샌더스 퍼스(Charles Sanders Pierce)의 언어학 연구 결과이다. 그의 선구적 업적은 사인의 카테고리를 세 가지 기본 타입인 아이콘, 심볼, 색인으로 분류한 것이다.

 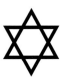 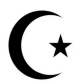

이 세 가지 사인들은 세계에서 가장 큰 종교인 기독교, 유대교, 이슬람교를 나타낸다. 이 심볼들은 일반적으로 종교를 암시하는 것이다.

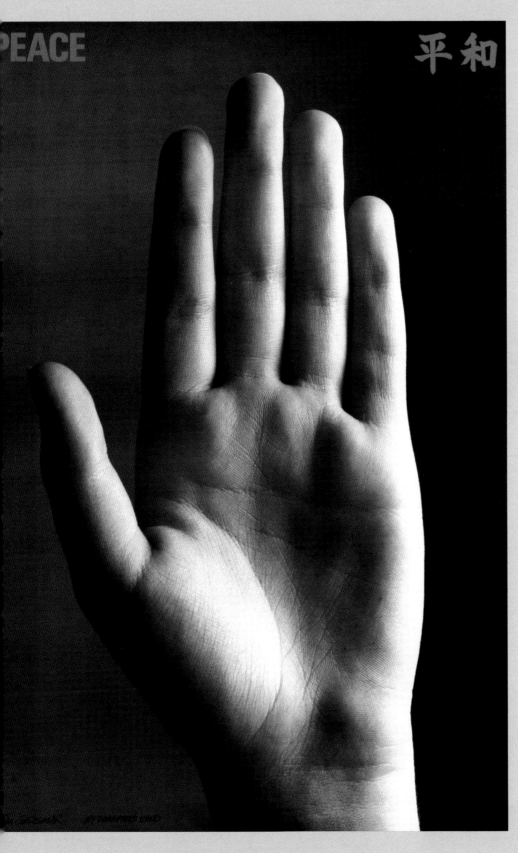

커뮤니케이션을 위한 디자인

히로시마 폭격 사건 40주년을 기념하는 이 포스터는 사진, 색, 기호학을 통해 강력하고 명확한 의미를 전달한다. "평화"를 뜻하는 단어 영어와 일어가 동시에 사용되고 있으며, 한손을 올린 모습은 세계 공통 심볼로 "stop"을 나타낸다.

Design:
Chermayeff & Geismar Studio

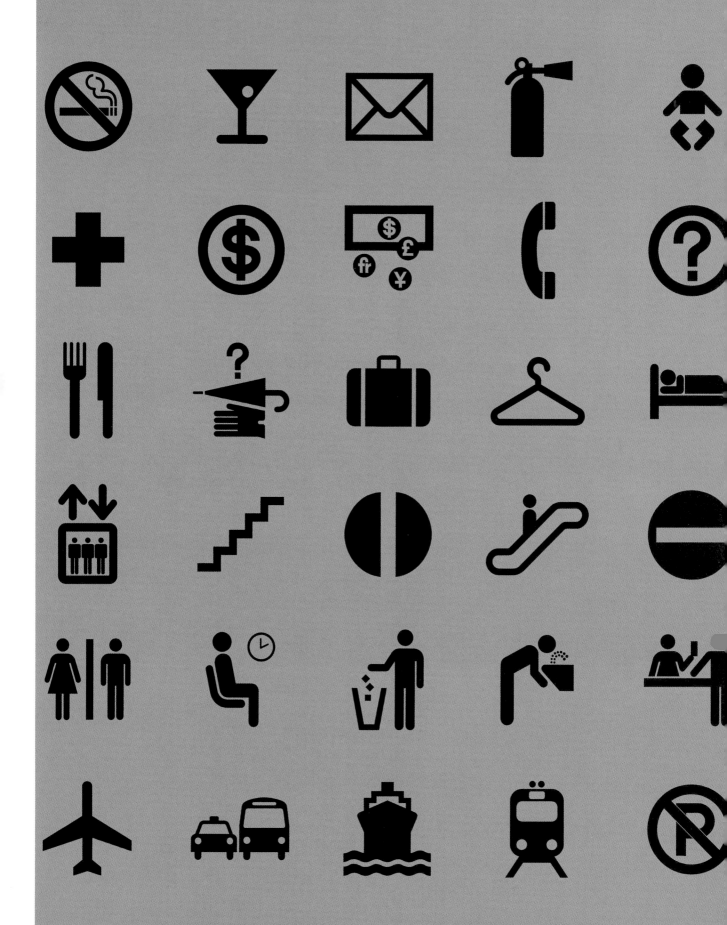

커뮤니케이션을 위한 디자인

기호학의 궁극적인 활용을 보여주는 사례로 AIGA(미국 그래픽 디자인 학회)와 미국 교통국이 공동으로 만들어냈다. 전 세계 사람들이 언어나 문화에 관계없이 복잡한 메시지를 서로 알 수 있도록 공항이나 교통 중심지에서 사용할 수 있는 아이콘 시스템이다. 이 디자인은 1974년 이후로 사용되고 있다.
AIGA/U.S. Department of Transportation

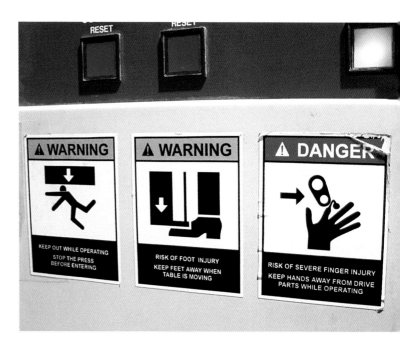

사인과 심볼의 의미는 시간이 흐르면 변화한다

심볼은 시간이 지남에 따라 그 의미가 변화될 수 있다. 가장 오래된 심볼 중 하나인 "卍"는 불교의 윤회사상을 나타내는 의미로서 인도에서는 스와스티카(swastika)라고 불린다. 이것은 인도와 같은 동양 문화에서는 길상의 의미로 남아 있으며 번영, 행운의 상징으로 간주된다. 그러나 히틀러와 나치들이 악마의 행위를 내포하는 심볼로 악용함으로써 서양인들에게는 영원히 증오의 의미로 해석되고 있다. 또한 붉은색 십자가는 십자군을 나타내는 의미로 사용되었기 때문에 국제적십자기구는 중동 국가나 이슬람 국가에서 이 심볼을 사용할 수 없으며 대신 적신월(붉은 초승달) 마크가 사용되고 있다.

밝은 색과 단순한 그래픽은 중장비를 조작하는 모든 사람들에게 일종의 경고 기능의 역할을 한다. 인쇄 기계와 같은 대형 장비들은 전 세계에서 만들어지고 운송되므로 문자의 언어적 장벽을 허물기 위해 최소화된 시각적 아이콘들이 사용된다.

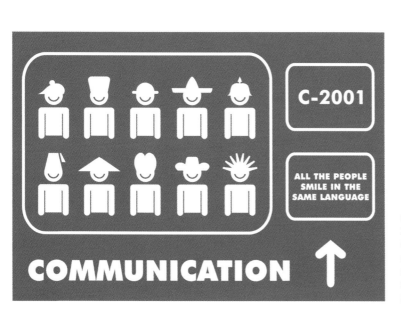

이 포스터는 커뮤니케이션, 평화, 통일의 메시지를 전달하고 있다. "Helvetica man"이 다양한 문화를 암시하는 모자를 쓰고 웃고 있다.
어디에나 있는(ubiquitous) "Helvetica man"을 양식화하는 것은 이러한 테마들을 그리는 데 단순하고 여전히 효과적인 방법이다.
Design: Jovan Rocanov

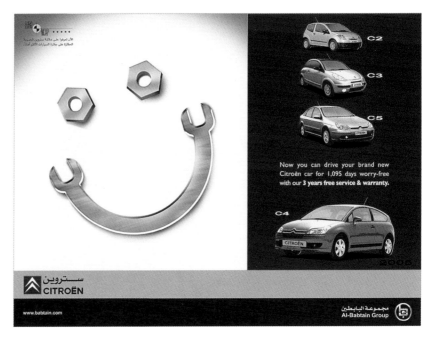

행복은 광고 디자인에 사용되는 설득
력 있는 감성적 특성이다. 두 개의 볼
트와 하나의 렌치가 웃고 있는 얼굴
모습은 이 광고에서 자동차가 믿음직
스럽고 신뢰할 수 있음을 암시한다.
**Design: B. Communications
and Advertising**

조건 의미와디자인

의미의 깊이 Depth of Meaning

메시지는 보는 사람들이 기억할 수 있도록 단순한 미학을 넘어
여러 관점에서 연상되어야 한다. 감성적 관점에서 전하고자 하
는 메시지를 더 많은 관객에게 보일수록 보는 사람들은 그 작품
을 이해하고 기억할 가능성이 높다. 마티 뉴마이어(Marty Neu-
meier)에 따르면 시각 커뮤니케이션에는 7가지 층위 의미의 깊이
가 있다.

1. 지각 Perception

우리가 작품을 볼 수 있도록 해주는 시각적인 해법(solution)의 관
점을 말한다. 시각적 층위(hierarchy), 대조, 색, 그리고 이미지들
은 모두 보는 사람들의 관심을 사로잡고 그들을 작품 속으로 이
끌 수 있는 형식적 특성들이다. 다층적 이미지와 그래픽들은 산
뜻하게 시선을 사로잡는 것 이외에도 보는 사람들의 흥미를 끌
수는 있지만 전달하고자 하는 것을 이루지 못할 수도 있다.

2. 감각 Sensation

촉각적 특성을 지닌 이미지들의 경우 보는 사람들로 하여금 작
품에 대한 경험적 본능에 반응하게 한다. 이러한 이미지들은 관
객들이 거부할 수도 있고 관객들의 궁금증을 자극시킬 수 있는
힘을 가질 수도 있다.

3. 감정 Emotion

보는 사람들의 감정에 호소하는 것은 논리보다 엄청난 설득력을
가진다. 사랑, 진실, 신뢰와 두려움 같은 긍정과 부정적 감정들
은 제품이나 라이프 스타일을 팔기 위한 광고에서 비중 있게 사
용되고 있다.

음식의 이미지와 제품 이름의 글자들을 확실히 바꾸어
버림으로써 제품의 용도가 명확해졌다. 이외에도 일상
용품들을 넣는 포장 디자인의 시각적 재미 때문에 여
러 경쟁사들 중에서 눈에 띈다.
Design: Turner Duckworth

이 포스터의 색과 비례는 작품이 활 모양의 굽은 모습으로 보이게 한다. 3차원적 요소는 관객들로 하여금 이 작품을 보다 더 검토하고 조사하게 한다. 결과적으로 보는 사람은 더욱 깊게 기억하게 된다.
Design: Shinnoske, Inc.

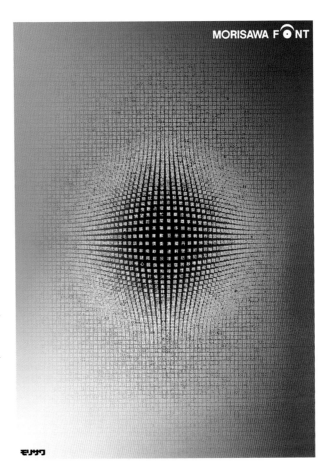

4. 지성 Intellect

디자인 언어와 위트와 유머처럼 미묘한 것은 인간의 이성적 좌뇌와 우뇌 양쪽 모두에게 호소한다. 이와 유사하게, 관객의 참여와 상호작용을 요구하는 이미지들은 심도 깊은 이해로 보는 사람을 만족시킨다.

5. 정체성 Identification

모든 사람들은 심리적으로 운동이든 조직이든 어느 한 그룹에 소속되기를 바란다. C.I 나 브랜딩과 같은 감성적 그리고 지성적인 디자인은 종종 관객들과 개인적인 관계를 깊게 만든다.

6. 반향 Reverberation

향수를 일으키게 하는 이미지는 종종 시각적 메시지에서 편안함과 의존성을 이끌어낸다. 역사와 전통을 언급하는 것은 보는 사람에게 정통성에 대한 반향을 불러일으키는 경향이 있다.

7. 영성 Spirituality

작업자의 도덕적, 예술적 특성들이 전달자의 메시지와 결합하였을 때 사용된다. 모든 시각 커뮤니케이션은 컨셉트와 일치되며 이행된다. 이런 중요한 작업은 시대를 초월한 그래픽 디자인의 예가 되기도 한다.

목표고객과 감성적, 지성적으로 연결된 시각 커뮤니케이션은 더 강력하고 잊을 수 없게 한다. 마티 뉴마이어(Marty Neumeier)에 따르면 커뮤니케이션의 깊이에는 7가지의 층위가 있다. 디자이너가 핵심 아이디어의 단계를 드러내고 나타낼수록 더욱 효과적인 해결책이 될 것이며, 보는 사람과 효과적인 의사 전달을 하기 위해서는 프로젝트의 타입에 따라 의미의 다른 단계를 새겨두어야 한다.

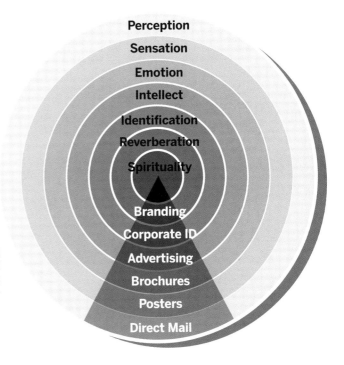

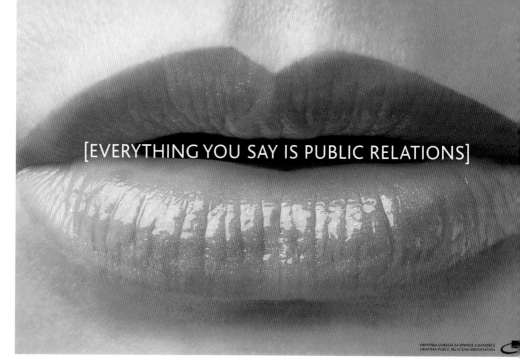

[EVERYTHING YOU SAY IS PUBLIC RELATIONS]

단정하고 간결한 한 줄의 문장과 입의 이미지가 말과 글의 효과적 메시지를 만들고 있다.
Design: Ideo

디자인의 조건

사람들은 매일 수천 개의 광고 메시지들로부터 공격받고 있으므로 디자이너들은 디자인 전략들을 선택할 때 조심해야 한다. 사람들의 마음을 감지하는 능력을 이용하면 시각 커뮤니케이션의 효과를 향상시킬 수 있다. 예를 들어, 이미지의 형식적인 그림(pictorial)의 특성은 정보를 처리하는 과정에 영향을 준다. 서양 문화에서 농담법이나 명암법을 사용하여 2차원적인 표면과 평평한 것 위에 입체감을 불어넣은 것은 우리의 주의를 환기시킨다. 이와 유사하게, 사물들의 렌더링(rendering)을 다양한 사이즈로 나타내면 한 구성 내에서 서로 다른 투시를 만들어낼 수 있다. 이것은 대부분의 국가에서 기이한 것이다. 즉, 세계 대부분의 지역에서는 공간적 특성은 평평한 패턴으로 해석된다.

관객과 의미 있는 관계는 보는 사람과 상호작용을 확립하고 시각적 메시지에 마음을 끌리게 하여 그 작품에 참여하도록 하는 것이다. 전화기 키패드에서 나는 음성의 톤은 묘하게 게임으로 변형되어 "새로운 가능성"을 보고 있다는 메시지를 효과적으로 전달한다. 청중들은 다이얼을 돌릴 때 생기는 음악적인 멜로디를 통해 상호 교류한다.
Design: Bradley and Montgomery

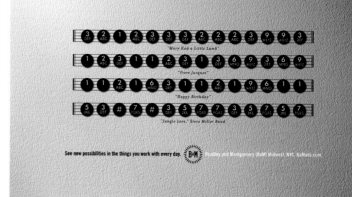

충격적이거나 성적으로 자극적인 이미지들은 종종 보는 사람의 관심을
사로잡는다. "Hot Pink"라는 타이틀의 이 판촉용 달력은 핑크색 여성 속
옷의 이미지가 각 페이지를 지배한다. 매달의 날짜들은 모래시계 모양의
여성 몸매를 연상시키는 곡선을 따라 위치해 있다.
Design: Ideo

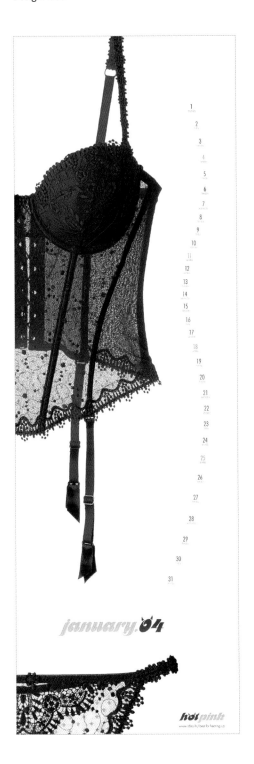

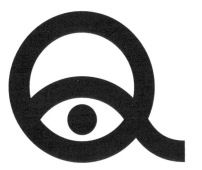

로고는 단순하고 빠르게 전달되어야 하며, 서비스, 제품, 또는 회사의 본
질을 포함하고 있어야 한다. 그것은 아이덴티티뿐만 아니라 그들에게 가
치를 불어넣어 준다. InQuizit의 로고는 여러 단계로 커뮤니케이션을 하고
있는데, 우선 이 로고를 보는 사람은 빨간색의 "Q" 를 보고 다음에 눈을
보게 된다. 이것은 회사의 이니셜을 나타낼 뿐만 아니라 지능 지수 또는
IQ의 의미를 전달한다.
Design: Cahan & Associates

커뮤니케이션을 위한 유한 디자인

호기심 많은 작은 토끼가 소풍 가방을 엿보는 이 로고는 보는 사람들의 주
목을 끈다. 우리의 마음은 인간이든 동물이든 아기들의 이미지에 반응하도
록 구조화되어 있다.
Design: Turner Duckworth

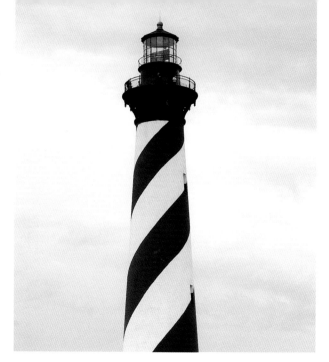

이 등대는 다른 곳의 랜드마크나 주변 지역의 조망적 특징과 구별하기 위해서 막대 사탕과 같은 줄무늬를 사용하고 있다

디자이너의 조건

시각 메시지의 인지

우리는 기본적으로 하루에 받아들이는 많은 양의 정보를 처리하기 위해서 우리의 뇌는 받아들인 메시지들을 잠재의식 속에서 시각적인 은유의 형태로 모으고 분류하고 이해한다. 뇌는 즉각적인 주의를 요하는 가장 중요한 항목에 주목할 것을 요구함과 동시에 관련성에 따라 시각적인 자극들을 걸러낸다.

인체 생리학은 신속한 변화를 빨리 감지하여 긴급한 위험을 알리도록 되어 있다. 교차로에서 빨간색 등은 운전자가 멈춰야 한다는 것을 지시한다. 등대는 낮 동안에 수평선이나 주변 지형과의 혼동을 막기 위해 줄무늬로 색칠되어 있다. 자연에서는 뱀과 같이 독이 있는 동물들은 다른 동물들에게 그 위험을 경고하기 위하여 각을 이룬 패턴이나 기하학적 패턴을 지니고 있다. 반면에, 느리고 점진적인 변화는 눈으로 감지하기가 힘들다.

이 제품의 포장 디자인은 예기치 못한 방식으로 소비자들과 연계되어 있으며, 위트를 통해 소비자들의 지성에 호소하고 있다. 제품의 사진을 보여주는 대신, 끈적끈적하고 지저분한 아이템의 특징들만 최소화시킨 디자인으로 제품의 사용을 요구한다.
Design: Turner Duckworth

맥락 Context

북미와 북유럽 국가들은 "저 맥락(low-context)" 사회로 간주된다. 이들 국가에서는 시각적 메시지의 내용이 문자 그대로 해석되는 경향이 있기 때문이다. 이들 지역에서는 정보를 명확하고 이해하기 쉽게 조직화하고, 범주화하고, 프레젠테이션하는 것이 가장 효과적인 커뮤니케이션을 위한 필수요소이다. 실행력이 있는 간결함과 요약점(bullet point)을 이용한 문장을 묘사적인 긴(long-winded) 단락보다 선호하며, 시각적으로 복잡하고 상징적인 의미를 지닌 것보다 해독하기 쉬운 이미지를 선호한다. 관객들은 지적이고 상대적으로 직관적이며 거만한 대신에 디자이너들은 정보의 여분들과 디자인 요소들, 또는 단어들을 심볼로 바꿈으로써 최소한의 교육을 받은 사람들에게 의사를 전달하기 위해서 시각적 해법을 창조하려는 경향이 있다.

아시아, 동유럽과 같은 "고 맥락(High-context)" 사회와 라틴아메리카는 깊이 있는 여러 단계들과 의미를 사용한 미학적인 것에 반응한다. 이는 즉각적인 만족 성향을 가진 저맥락 문화와 대조를 이룬다. 공통된 문화적 경험들이나 교육 환경은 불필요한 정보나 충실한 설명 없이도 시각적 메시지를 이해할 수 있다. 디자이너들은 "내부 농담"이나 이야기처럼 적합한 메시지들을 통해 관객들의 지성에 직접적으로 호소한다. 그들은 보는 사람들로 하여금 시각적으로 복잡 미묘한 이미지나 커다란 만족감과 감성적 교감 그리고 잊을 수 없는 상태를 이끌어내는 상징주의를 해석하도록 자극한다.

보는 사람들의 지성에 호소하는 것은 로고를 더 오래도록 기억하게 해준다. 처음 봤을 때, 이 로고는 형태를 통해 불길 속에 타오르는 불이란 생각을 전달한다. 그러나 좀 더 면밀하게 살펴보면, 또 다른 이미지로 키스하는 연인들이 나타난다. 이 이중적 시각효과는 회사의 이름을 돋보이게 하고 보는 사람을 만족시켜준다.
Design: Brainding

디자이너의 조건

이 책 표지는 의도된 메시지를 받아들이기 위해서 보는 사람이 반드시 상징과 이미지를 해독해야 하는 고맥락 관객에게 호소하고 있다. 전구는 "기발한 아이디어"를 표현할 때 통상적이고 상투적이나, 이 책 표지는 환경을 나타내는 잎사귀로 전구를 표현함으로써 한 단계 더 발전시킨 컨셉트로 제목 "살 수 있는 지구를 위한 지혜"를 강조하고 있다.
Design: Pentagram

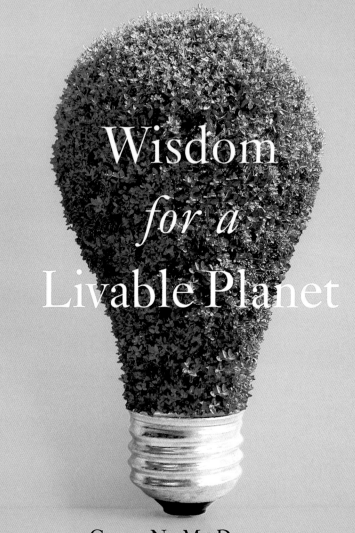

THE VISIONARY WORK OF TERRI SWEARINGEN, DAVE FOREMAN, WES JACKSON, HELENA NORBERG-HODGE, WERNER FORNOS, HERMAN DALY, STEPHEN SCHNEIDER, AND DAVID ORR

Wisdom *for a* Livable Planet

CARL N. MCDANIEL

고맥락(High-context) 관객들은 메시지를 받아들일 때 아주 최소한의 카피를 필요로 한다. 레스토랑과 와인바를 위한 이 광고의 컨셉트는 와인 한 병과 단순한 선의 일러스트레이션으로 황소 모습과 물고기 모습을 만들어 각각 스테이크와 해물요리를 암시한다. 강한 시각 이미지와 색의 조화로 문구는 거의 필요하지 않다.
Design: Jovan Rocanov

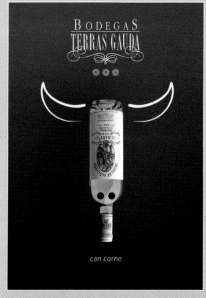

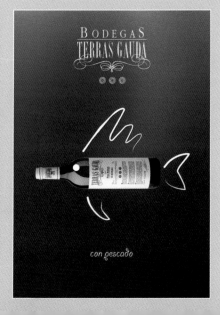

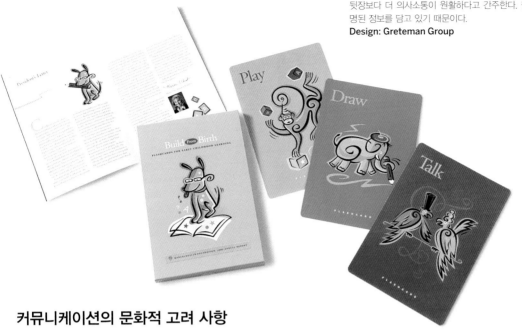

플레시 카드로 아이들에게 기초적인 낱말이나 개념을 가르치기 위해 즉흥적인 일러스트레이션을 사용한다. 고맥락의 사회는 이 카드의 앞장이 뒷장보다 더 의사소통이 원활하다고 간주한다. 뒷장이 더 자세하게 설명된 정보를 담고 있기 때문이다.
Design: Greteman Group

커뮤니케이션의 문화적 고려 사항

세계는 대중 매체와 과학 기술의 발달로 점점 작아지고 있다. 그 결과로, 디자이너가 세계 각지에서 온 사람들에게 보여줄 작품을 만드는 것은 보기 드문 현상이 아니다. 그러므로, 관객들의 문화적 경험을 이해하고 수용하는 것은 국제적인 관객을 대상으로 디자인할 때 매우 중요하다.

"문화"란 지리적 위치, 인종, 학력 등에 따라 달라지는 일련의 학습된 선호도이다. 비슷한 경험을 가진 사람들은 유사한 이미지의 기호, 상징, 상투적 표현으로 서로 좋은 관계를 갖는다. 효과적인 커뮤니케이션은 문화적 경험들을 공유함으로써 일어나기 때문에, 각 국가나 문화가 가지는 미묘한 뉘앙스를 배운다면 디자인의 효과를 크게 향상시킬 수 있을 것이다.

미국인이 말하는 "웃음이 최고의 명약이다"는, 이 Wit란 연극 포스터에서 효과적으로 전달된다. 이 메시지는 미묘한 일러스트레이션을 통해 관객들에게 전달되고 있다.
Design: Modern Dog

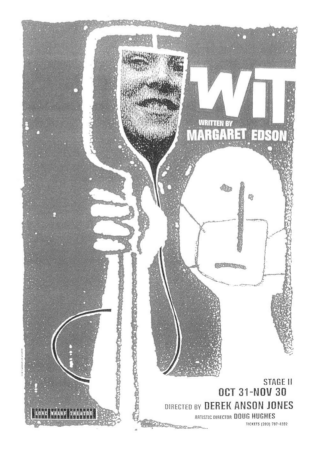

전 세계의 정부는 오랜 기간 예술을 후원해 왔다. 일례로 지폐 디자인과 우표 인장을 그래픽 디자이너에게 위임했었다. 왕립 우편용 우표 책자들은 색상 코딩과 커다란 타이포그래피를 이용함으로써 다른 종류의 우표와 쉽게 구분된다.
Design: CDT Design

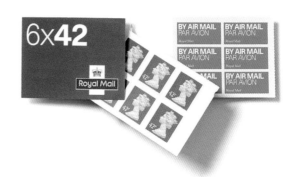

디자이너의 조건

색의 의미 전달

색은 사람들로부터 감정을 불러일으키는 능력을 가지고 있다. 그래서 알맞게 사용될 때 커뮤니케이션을 위한 효과적인 도구가 될 수 있다. 많은 색의 문화적 연상은 색의 선호도나 일반적인 의미에 있다. 대부분의 사람들은 빨강, 노랑, 파랑에 끌리는 경향이 있다. 예를 들면, 전 세계 성인들 중에는 남녀를 불문하고 파란색을 가장 선호한다. 또한 아이들에게 빨간색이 가장 선호되는 색인 반면, 노란색은 스펙트럼 중 가장 밝은 색으로 시각이 한창 발달 중인 유아들이나 갓난아기들의 주의를 끌기 쉬운 색이다.

레드는 가장 열정적인 색으로 흥분시키고 몸을 통해 아드레날린이 분비되는 경향이 있다. 또한 사랑과 분노의 양쪽과도 연관되어 있다. 행운을 의미하기도 하지만 "주홍글씨"나 홍등가에서처럼 그것은 욕망 또는 불륜을 나타내기도 하고, 위험과 전쟁을 선동하기도 하는 색이다.(고대 로마인들은 전쟁에 빨간색 깃발을 들고 출전했는데 이것은 붉은색이 피와도 연관되어 있기 때문이다.)

블루는 가장 인기 있는 색으로, 보편적으로 평온과 차분함을 상징한다. 적당하게 사용된 파란색은 차분해지는 효과가 있지만 파란색을 너무 많이 볼 경우 우울증에 걸릴 수도 있음을 주의해야 한다.

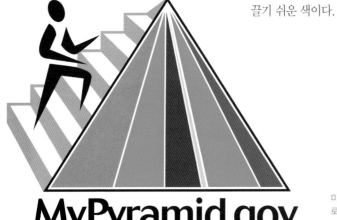

미 식약청(FDA)에 의해 발표된 새 음식 피라미드는 서로 다른 색을 이용하여 다양한 음식의 일일 섭취량을 표시하고 있다. 이는 이전의 음식을 단순화한 것이다.

색의 의미와 연관성

브라운
- 감칠맛이 있는, 육류, 초콜릿, 빵
- 흙과 관련된
- 부유함
- 따뜻함과 편안함
- 감미로운

검정
- 서양 문화에서는 애도의 색
- 어둠을 암시, 밤, 사악함
- 우아함, 행사에서의 블랙타이

백색
- 서양 문화에서 결혼 예복색
- 순수의 상징, 깨끗함, 선함
- 아시아 문화에서는 애도의 색

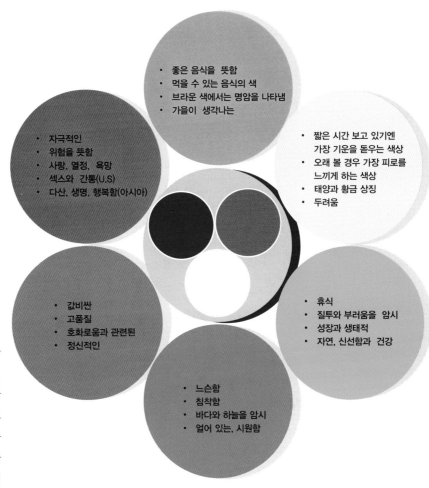

- 좋은 음식을 뜻함
- 먹을 수 있는 음식의 색
- 브라운 색에서는 명암을 나타냄
- 가을이 생각나는

- 짧은 시간 보고 있기엔 가장 기운을 돋우는 색상
- 오래 볼 경우 가장 피로를 느끼게 하는 색상
- 태양과 황금 상징
- 두려움

- 자극적인
- 위험을 뜻함
- 사랑, 열정, 욕망
- 섹스와 간통(U.S)
- 다산, 생명, 행복함(아시아)

- 휴식
- 질투와 부러움을 암시
- 성장과 생태적
- 자연, 신선함과 건강

- 값비싼
- 고품질
- 호화로움과 관련된
- 정신적인

- 느슨함
- 침착함
- 바다와 하늘을 암시
- 얼어 있는, 시원함

파란색이 가진 마음을 안정시키게 하는 부분은 하늘과 바다의 색이기 때문이다. 파란색은 시원함을 상징하는 색이며 냉동 음식과 같은 시원함을 나타내는 사물과도 많이 연관되어 있다. 그 밖에 파란색은 우수성이나 전문성을 나타내기도 한다(우승자에게는 파란색 리본이 주어진다). 이러한 긍정적인 속성 때문에 파란색은 C. I(corporate identity)에서 가장 널리 특성화되어 사용되는 인기 있는 색이다.

노란색은 스펙트럼 안에서 그 잔상이 가장 빛나는 색이다. 노란색의 높은 가시성 때문에 종종 경고 사인으로 사용된다. 이 색은 전통적으로 태양을 상징하며 적당히 사용했을 때는 원기를 돋우는 색이다. 그

야간 운전을 돕기 위해, 대부분의 자동차 계기판에는 녹색과 화이트의 조합 혹은 블루와 화이트의 조합으로 이루어진 형광색을 사용하는데, 이는 가장 쉽게 볼 수 있도록 해주는 색이기 때문이다. 그러나 눈이 피로해지면 빨간색으로 빛나는 계기판의 노란색에 반응하게 된다. 따라서 스포츠 카나 제트기에서 이런 빨간색 계기판을 쉽게 볼 수 있다.

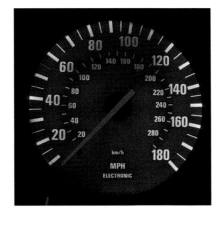

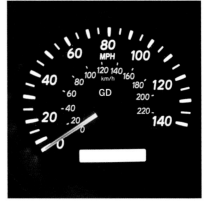

그린 블루와 유사한 마음을 안정시켜주는 차가운 색이다. 마음을 편안하게 해주는 색조는 부와 성장뿐 아니라 건강과 복지를 연관시키고 있다. 또한 초록색은 셰익스피어의 작품 〈오델로〉에서 묘사된 "녹색의 눈을 가진 괴물(green–eyed monster)"처럼 시기와 질투를 암시하는 색을 의미하기도 한다.

오렌지 따뜻한 색으로 종종 불리나 먹기 좋은 음식과 연관되어 있다. 즉, 오렌지색은 식욕을 돋우는 색이기 때문이다. 이것은 왜 많은 패스트푸드 체인점들이 색의 계획에 오렌지색을 자주 쓰는지를 말해준다.

보라 보편적으로 귀족적이고 신성한 색으로 알려져 있다. 왜냐하면 고대에는 오직 왕족이나 귀족들만이 보라색으로 물들인 의복을 입을 수 있었기 때문이다. 천연적인 Tyrian purple은 지중해 연안에서 사는 아주 작은 연체동물로부터 추출해야 하므로 매우 귀하다. 1/3온스(1그램)의 보라색 염색을 만들기 위해서는 9,000마리의 연체동물이 필요하다.

파스텔 보통 여성들의 색으로 여겨지며 이 색들은 보살핌이나 부드러움과 같은 감정을 대표하는 색이기도 하다. 병원의 신생아실에서 자주 사용되는 파스텔톤의 색은 성별을 구분하기 위해 쓰인다. 즉, 라이트 블루는 남자 아이를, 핑크색은 여자 아이를 나타낸다. 또한 핑크색은 차분함과 수수한 색의 효과를 가지고 있기 때문에 종종 병원의 대기실에 쓰이기도 한다.

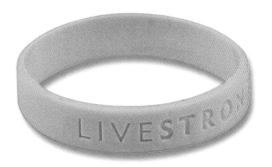

투어 드 프랑스(Tour de France)에서 7차례나 우승한 랜스 암스트롱(Lance Armstrong)은 암 연구에 대한 인식을 끌어올리고 지지하기 위해 리브스트롱(Livestrong) 브랜드를 만들었다. 본인 역시 암으로부터 살아남은 사람이므로 직접 이 단순한 노란 팔찌를 디자인했으며 이를 힘의 상징이자 희망을 환기시켜 주는 역할로 활용했다.

러나 너무 많이 사용했을 경우에는 눈에 피로를 느끼게 하고 사람들을 민감하게 만들기도 한다. (노란색 주방을 가진 커플은 그곳에 있을 때 더욱 많이 싸우는 경향이 있다.) 또한 노란색은 탐욕과 비겁함과 같은 의미를 갖기도 한다.(10세기 프랑스에서는 범죄자와 반역자들 집의 문을 노란색으로 칠하기도 했다.)

색은 종종 강한 감정들과 서로 연관되어 있기 때문에 다른 사회적, 정치적 문제에도 영향을 미친다. 우크라이나에서는 야누코비치의 당이 오렌지색을 사용함으로써 대통령 재선출을 위한 그들의 투쟁을 "오렌지 혁명"이라 부르게 되었다. 미국에서 빨간색과 파란색은 도덕성이나 이념적 신념을 상징하는 정치적으로 정해진 색이다. 따라서 파란색은 민주당을 대표하는 색으로, 빨간색은 공화당을 대표하는 색으로 사용된다. (그러나 항상 그렇지는 않다. 그 예로 1996년 이전 대통령 선거에서는 두 색의 상징이 서로 바뀌어서 파란색이 현재 여당을 대표하는 색으로 사용되었다.) 노란 리본은 미국 군대를 지지하는 표시로 쓰이고 있고, 핑크색과 빨간색 리본은 에이즈나 유방암 방지를 위한 색으로 쓰이고 있다.

2004년 미국 대통령 선거에서 사람들은 공화당과 민주당의 이념적 신념과 연관시켜 공화당을 "Red states"로, 민주당을 "Blue states"로 부르기 시작했다.

여성적인 색채 배합, 독특한 일러스트레이션 스타일,
비전통적 포장 형태는 이들 초콜릿을 다른 경쟁사의
제품보다 돋보이게 한다.
Design: Brainding

다양한 문화에 따른 색의 함축적 의미

색은 디자인의 매우 강력한 요소이고 독특함을 나타내며 종종
디자이너들에게는 어려운 도전이다. 색의 연관성은 문화마다 다
르다. 그래서 디자이너들이 다양한 문화권의 관객들을 위하여
디자인할 때 고려해야 할 필요가 증가하고 있다. 어느 한 나라의
관객에게 적합한 색으로 통용되는 것이 다른 나라에서는 부적절
한 색으로 간주되기도 한다.

서양 문화에서 흰색은 순수함과 선함의 상징이며 전통적으로 결
혼식 때 입는 옷의 색이기도 하다. 반면에, 아시아 국가의 경우
흰색은 죽음과 애도의 상징으로 장례식 때 사람들이 입는 색이
다(북미에서는 전통적으로 검정색이 애도를 상징한다). 미국에
서 붉은색은 욕망과 불륜을 상징하고, 아시아 국가에서는 행운
과 다산의 상징으로 결혼식 때 입는 옷의 색이다. 이러한 색 선
호 타입이 잘 조화되면 디자이너들은 목표고객들에게 정확한 메
시지를 전달할 수 있다.

블루와 그린 같은 시원한 느낌의 색상은 보는 사람
에게 마음을 진정시키고 차분하게 하는 효과를 준다.
이 포스터에서 블루의 다양한 명암은 수직선의 정적
인 느낌과 함께 명상적인 분위기를 전달하고 매력적
인 작품으로 만들어 놓는다..
Design: Shinnoske, Inc.

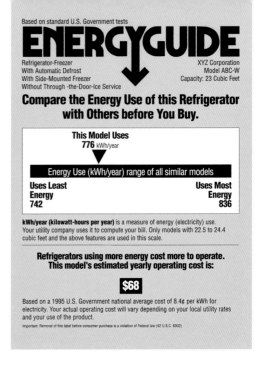

밝은 노란색의 공지용 스티커들은 에너지 사용에 대한 소비자들의 주요 교육 도구가 된다. 따라서 상품의 브랜드들 사이에서 비교가 쉽도록 만든다.
Design: Burkey Belser, U.S. Federal Trade Commission

일상생활 속 디자인의 역할

세계 국가의 정부들은 정보를 퍼트리는 것과 통제하는 것이 얼마나 중요한지 깨닫고 있다. 사용자들의 이해를 쉽게 하기 위하여 그들은 여러 종류의 서류와 패키지를 규정한다. 세금과 관련된 서류나 비자 신청서와 같은 서류들은 이해하고 사용하기 쉬워야 한다. 상표와 안전을 위한 가이드 라인뿐 아니라 영양 분류표는 음식물 포장지에 꼭 기재되어야만 한다. 이처럼 정부에서 주관하는 커뮤니케이션의 예로, 모든 제품에 정보가 반드시 일관되게 표시되어야 하는 기준을 요구한다. 그래서 보는 사람들은 정확하게 그 내용을 해석할 수 있고 그 정보에 근거하여 물건을 구매할지 안 할지를 결정할 수 있다.

대부분의 국가들이 취하는 세금 코드는 매우 복잡하여 수천 페이지에 달하는 규정들이 요구될 정도이다. 시민들에게 정부에 대한 재정 관련 의무사항들을 이해시키기 위해서 모든 시민들이 쉽게 이해하고 사용할 수 있는 양식이 디자인되어 있다. 영국 세무당국은 이용의 편리를 위해 내용이 음영 처리된 도움말 상자를 고안하였다.(디자인 협의회에 따르면 2002년 재 디자인 이후, 제때 세금을 지급하는 비율이 80%로 증가했다.)

> **"**정보 관련 디자이너들은 디자이너가 갖추어야 할 모든 기술과 재능을 가지고 있어야 하는 매우 특별한 사람들이다. 과학자나 수학자들에게 요구되는 엄격함, 문제해결 능력, 꼼꼼함과 학자들의 과제에 대한 집요함, 호기심, 연구 능력 등도 두루 갖추어야 한다.**"**
>
> —Terry Irwin

공공 서비스를 위한 디자인

유능한 전달자로서, 그래픽 디자이너들은 선하고 고귀한 목적이나 그들이 신봉하는 대의를 위해 그들의 기술을 사용해야 할 엄청난 힘과 책임을 가진다. 투쟁과 혁명의 시기에, 디자인은 정부에게 선전물을 제공하여 시민들의 행동을 촉구하기도 하였다. 세계 2차 대전 때 전쟁 정보국에서 만든 포스터들은 시민들에게 절약과 공장 내 생산량 증가를 통해 전쟁 노력에 동참해 줄 것을 독려하였다. 나치 캠프에서 행해진 잔혹한 행위들도 전쟁 관련 선전물과 디자인을 통해 폭로되었다.

정부의 선전 활동에 대한 요구를 이행하는 것 이외에도 디자인은 전통적으로 인류의 보다 큰 이익을 위한 명분을 장려하는 데 필수적이었다. 역사적으로 디자이너들은 사회적 정치적 이슈를 알리고 긍정적인 변화로 이끌기 위한 전달 매체를 고안해 연대 모임을 결성해 왔다. 이런 종류의 프로젝트들은 종종 고도로 개념적이고 커다란 자유를 제공하기 때문에, 많은 디자이너들은 전통적인 위탁을 받고 일을 하는 것보다 자발적이고 무료로 행해지는 프로젝트들에서 더 큰 만족을 느낀다.

Nutrition Facts		
Serving Size 3/4 cup (30g)		
Servings Per Container 11		
Amount Per Serving		
Calories 100		Calories from Fat 11
		% Daily Value*
Total Fat 1g		1%
Saturated Fat 0		0%
Trans Fat 3g		
Cholesterol 0mg		0%
Sodium 200 mg		8%
Total Carbohydrate 24g		8%
Dietary Fiber 3g		**10%**
Sugars 5g		
Protein 2g		
Vitamin A		100%
Vitamin C		100%
Calcium		25%
Iron		100%

* Percent Daily Values are based on a 2,000 calorie diet. Your daily values may be higher or lower depending on your calorie needs:

		Calories:	2,000	2,500
Total Fat	Less than		65g	80g
Sat Fat	Less than		20g	25g
Cholesterol	Less than		300mg	375mg
Total Carbohydrate			300g	375g
Dietary Fiber			25g	30g

영양 정보를 제공하는 것은 미국과 해외에서 판매되는 모든 음식물에 대해 미국 정부가 규정해 놓은 필수 사항이다. 미국 시민들의 요구와 식습관이 변함에 따라 영양 분석표도 수차례 수정을 거쳐 왔다.
Design: Burkey Belser

UN의 이 포스터 시리즈는 불균형에 대한 통계를 단순한 유형과 색을 이용함으로써 보는 사람에게 강한 느낌을 준다. 또한 각 포스터 옆에는 타이포그래피를 보조하는 자나 측정할 수 있는 도구를 배치하여 시각적인 암시를 한다.
Design: Chermayeff & Geismar Studio

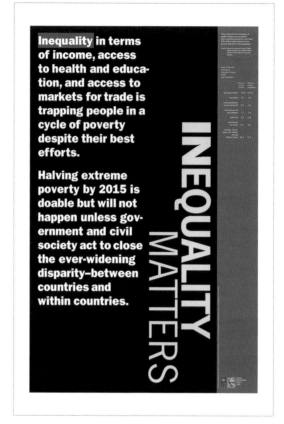

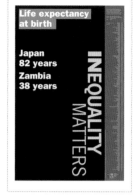

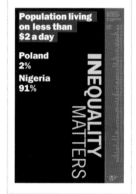

디자인은 종종 군사적 명분뿐만 아니라 사회적 명분을 알리기 위해서도 사용된다. 이 포스터들은 흡연에 드는 금전적 비용과 인간적 희생에 관하여 교육시킨다.
Design: Greteman Group

(맨 오른쪽) 디자인은 대중들에게 정보를 주고 그들을 교육시킨다. 여성들에게 가해지는 성희롱에 대한 노래 가사의 영향력을 인식시키기 위한 이 광고는 인기 있는 앨범들을 여성 의상의 한 부분으로 배열시켰다.
Design: Archrival

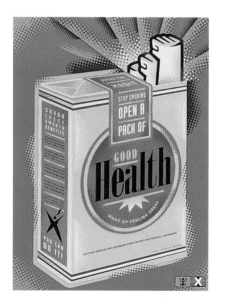

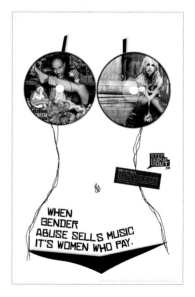

(옆 페이지) 비영리 단체를 위해 혹은 무보수로 하는 작업은 돈을 받았을 때 쉽게 희생할 가치가 있는 창조적 자유를 디자이너에게 허용한다. 파트너(Partners)는 아동용 도서 협회를 위한 전시회와 기금 마련 행사를 구성하면서 뉴욕의 가장 영향력 있는 디자이너들에게 구두점(punctuation)에 관한 생각을 전달할 수 있는 디자인을 만들어 줄 것을 요청했다. 전시회가 끝난 후, 포스터들은 디자인 관련 출판물이나 판촉용으로 배포되었다.

Michael Beirut

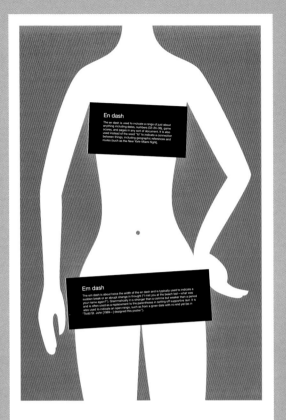

Todd St. John

Stefan Sagmeister

Kent Hunter

도로 표지판 기호는 국가마다 다르고 운전자가 이해해야 할 정보의 양도 각기 다르다. 미국의 경우, 고속도로 사인은 길 안내를 쉽게 하기 위해 아주 단순화되어 있다. 유럽의 경우, 표지판은 보는 사람에게 더 많은 정보를 제공한다.

길 안내

오늘날, 수백만 마일의 도로들은 지방과 도시 그리고 심지어 국가들을 연결시킨다. 그러므로 도로 표지판들은 방향과 규칙, 그리고 운전자에게 주는 경고를 신속하고 효과적으로 알려주어야 한다. 상황뿐 아니라 언어와 문화적 경험은 종종 전후 관계를 악화시킬 수 있다. 기호학을 표지판 디자인에 이용함으로써 이러한 문제들을 해결할 수 있으며, 이것은 보편적 의사소통을 가능하게 한다.

인간의 수명이 계속 늘어남에 따라, 교통 시스템 디자인에서 가시성과 가독성 문제가 새로운 도전으로 떠오르고 있다. 미국의 한 연구에 따르면 2005년이 되면 운전자의 1/5 이상이 65세 이상의 노인이 될 것이고 따라서 고속도로 표지판들의 글자가 20% 정도 커져야 한다고 권고한다. 또한 현재의 모든 교통 표지판들의 글자를 40~50% 커진 것으로 바꾸어야 한다고 권장한다. 상황을 개선하고 커져만 가는 사이즈를 피하기 위해 Clearview Hwy® 라 불리는 새로운 글자체가 개발되었다. 커진 소문자들의 특징은 읽기가 더 쉽게 만들어졌다는 것이다.

Clearview Hwy®라는 글자체는 이전의 고속도로와 도로 표지판에서 사용된 글자체의 가독성을 향상시켜 개발된 것이다. 이 새로운 글자체는 **1** 더 높아진 글자의 크기(폭도 넓어진), **2** 더 길어진 길이, **3** 빈 공간의 극대화와 굵기 줄이기, **4** 끝이 잘린 글자를 없애 숫자 "1"과 소문자 "L"의 구별을 향상시켰다.

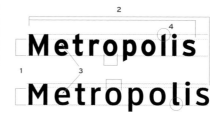

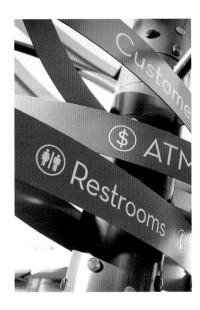

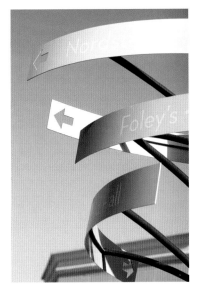

때때로 쇼핑몰 길 안내를 위한 돌출 사인 같은 기능적 디자인이 예술 작품을 닮은 경우가 있다. 장식적인 돌을 기둥에 붙이고, 곡선의 판이 나선형을 그리며 아래로부터 위로 향하고 있다. 기둥은 안쪽 중심에 위치해 있으며, 각 사인은 화장실, ATM, 소비자 서비스 등과 같은 구체적인 목적지를 가리키고 있다. 비록 아름다운 작품이긴 하지만, 예술 작품과는 다르게 이것의 유일한 목적은 커뮤니케이션이다.
Design: fd2s

커뮤니케이션을 위한 디자인

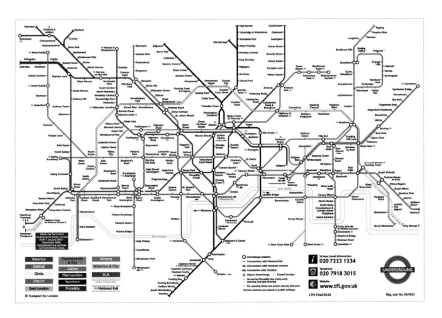

런던의 지하철 지도는 디자인의 고전에 속한다. 이 지도의 단순성은 런던의 여러 지역을 연결해 주는 복잡한 지하 철도망 속에서 사용자가 쉽게 길을 찾을 수 있게 해준다.

오늘날 우리는 여전히 게시된 이미지나 단어들을 통해 의사소통한다. 방향 사인은 이 키오스크(kiosk)에 설명되어진 것처럼 사람들이 큰 건물 내에서 길을 찾는 것을 도와주고 엘리베이터에 대한 정확한 길을 가리킨다. 현대의 기술은 도움을 위한 콜 버튼을 추가함으로써 이 사인을 더욱 향상시켰다.
Design: C&G Partners

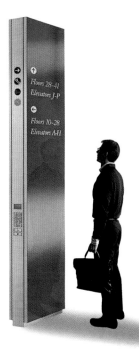

*About 1 in 5 people will
have a mental health issue
at some stage*

*The identity of black
American, Garrett Morgan,
inventor of the traffic light,
is still virtually unknown.*

*The group with the
highest disposable
income in the UK
today are those aged
between 60 and 75*

“디자인은 올바른 아이디어와 그 아이디어를
적절하게 얻는 것에 관한 것이다.”
—Marty Neumeier

Chapter 2:
디자인의 과정

훌륭한 디자인의 문제해결은 혼자서 갑자기 나타나는 경우가 드물다. 창
조적인 "발견의 순간(eureka)"이 일어나기도 하고 일어날 수도 있다고 생
각할 수 있겠지만, 실제로 그런 일은 거의 일어나지 않는다. 설령 그렇다
하더라도, 숙련된 디자이너에게조차 아이디어를 개발하고 훨씬 더 세련
되게 하는 것은 시간이 걸리는 일이다. 일반적으로, 그래픽 디자인은 클
라이언트의 이미지를 향상시키고 상품이나 서비스를 판촉하고 목표고
객에게 전달할 필요가 있는 메시지를 전해 줄 아이디어를 발견해가는 과
정이다.

디자이너의 조건

이미지, 메시지, 그리고 컨셉트가 한 곳으로 집중되는 특별한 디자인의 문제해결은 탐색과 발견에 대한 철저한 과정 이행과 이해의 결과이다. 카피라이터의 창조성을 시각적으로 전달하기 위해서, 여기에 있는 일련의 명함들은 배경으로 펼쳐진 책의 사진을 사용하여 간결하게 사업 내용을 묘사하고 있다. 원고와 연관된 낙서와 스케치들이 카드의 나머지를 채워주고 있다.
Design: Kinetic

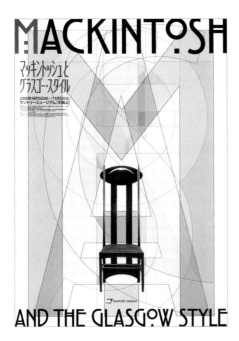

미술 운동의 작품에 대한 참조뿐만 아니라 그 운동의 관습적인 미술 스타일을 통합함으로써 찰스 레니 매킨토시(Charles Renee Mackintosh)의 전시회를 알리는 이 포스터는 글자체, 색상 팔레트, 그리고 이미지로 관객에게 확실한 메시지를 전달하고 있다.
Design: Shinnoske, Inc.

비록 사람과 사람, 회사와 회사에 따라 다양하게 변화하지만, 이 장에서 다루게 될 생각이 깊고 잘 구조화된 디자인 과정은 시각적 커뮤니케이션의 문제해결을 위하여 필수적인 것이다. 이것은 평범하거나, 진부하거나, 상투적이거나, 예상치 못하거나 또는 일상에서 벗어난 것이든 간에, 궁극적으로 디자인 문제의 해결을 위한 적절한 아이디어의 인식과 탐구라는 목적으로 시도되는 믿을 만한 방법이다. 디자인 컨셉트로 언급되어진 "right"라는 아이디어는 너무 간결하고 논리적이며 그 문제와 관련되어 있어 그것에 관한 모든 것은 의도된 메시지를 전달한다. 굿(good) 컨셉트는 목표고객의 마음 깊은 곳까지 그 메시지를 전달하고 강화시켜 준다.

시각 커뮤니케이션은 클라이언트의 요구에 빠르게 적응하고 그것들을 이해하여 대응하는 디자이너의 능력에 달려 있다. 문제점을 모든 각도에서 살펴본 다음, 문제에 대한 중요한 견해를 정의하는 것이 필수적이다. 이런 점들을 조기에 파악함으로써 디자이너들은 특정한 디자인의 도전 과제를 해결할 최상의 결정을 빠르게 도와줄 다양하고 적절한 아이디어들을 떠올릴 수 있게 되는 것이다. 디자인의 진행 과정에는 여러 단계와 각각 다른 방법들이 있고, 각각의 디자이너들은 가장 잘 작용하는 방법을 만들어낸다. 그러나 성공적이기 위해서, 조사와 글쓰기 그리고 드로잉은 모든 디자이너들이 개발해야 할 필요가 있는 근본적인 기술이다.

개념적인 측면에서, 이 책의 표지는 다양한 계층의 관객에게 호소한다. 두꺼운 검정색 바의 사용은 감옥의 감방 안에서 본 모습을 연상시키면서 이 책의 부제가 지닌 의미를 강화시킨다.
Design: Pentagram

PRISON LIFE AND DEATH FROM THE INSIDE OUT

W A R D E N

BY FORMER TEXAS WARDEN JIM WILLETT AND RON ROZELLE

당신의 클라이언트에 관한 다음의 질문들에 답한 후 조사(research)를 시작하라.

- 클라이언트의 이력에서 특이할 사항은 ?
- 전달될 필요가 있는 클라이언트의 핵심 가치는 ?
- 클라이언트의 독특한 경쟁적 장점은 ?
- 당신의 클라이언트와 다른 경쟁자의 차이점은 ?
- 목표고객은 ?
- 제품이나 서비스로부터 목표고객의 이익은 ?

리서치

초기에 하는 자료 조사는 시각적 문제들을 이해하고 해결하기 위한 핵심적 단계이다. 문제점에 대한 철저한 연구는 디자이너가 클라이언트와 그의 목적, 그리고 궁극적으로 적합한 디자인 문제해결이 어떤 것이 될지에 관해서 이해하고 개발하는 데 도움을 준다. 이것은 특히 새로운 클라이언트들이나 낯선 분야에서 일을 할 때 중요하다. 클라이언트가 의도하는 메시지를 효과적으로 전달하기 위하여, 디자이너는 문제점을 정확하게 정의하고 적합한 아이디어를 개발하는 데 필요한 정보를 수집해야만 한다.

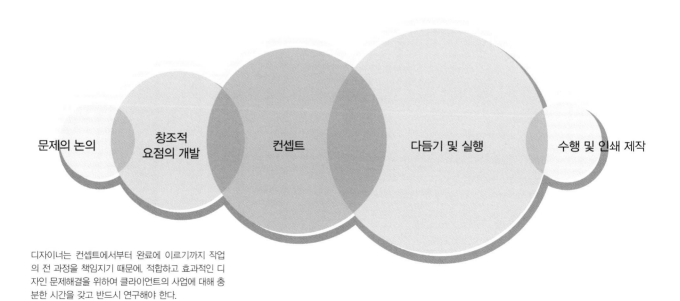

| 문제의 논의 | 창조적 요점의 개발 | 컨셉트 | 다듬기 및 실행 | 수행 및 인쇄 제작 |

디자이너는 컨셉트에서부터 완료에 이르기까지 작업의 전 과정을 책임지기 때문에, 적합하고 효과적인 디자인 문제해결을 위하여 클라이언트의 사업에 대해 충분한 시간을 갖고 반드시 연구해야 한다.

Client

Creative Director

Designer

클라이언트와의 신뢰 쌓기

모든 그래픽 디자이너들은 클라이언트에게 믿음직한 컨설턴트가 되어주고 없어서는 안될 원천이 되어주는 것을 최우선으로 해야 한다. 클라이언트가 디자이너와 그의 작품을 믿고 존중하면 할수록 상호관계는 더욱 즐거워질 수 있고 더 많은 창조적 자유를 만끽할 수 있다. 이 목표를 달성하기 위해서 디자이너는 그 스스로 디자인 사업의 모든 관점에 익숙해져야 할 뿐만 아니라, 그 주제에 대해 전문가가 되어야 한다. 디자인의 모든 면에서 능숙해지는 것 이외에도 클라이언트의 사업과 친밀하게 익숙해져야 한다. 회사의 연간 보고서나 웹사이트 같은 자료들을 살펴보는 것으로 일을 시작하는 것이 좋다. 그 회사가 근래에 어떤 일을 하였는지, 클라이언트가 다른 이들에게 어떻게 인지되고 있는지를 찾아보고 웹상에서 조사하는 것도 현명하다. 마지막으로, 수많은 무역 간행물들은 쓸모가 있다. 디자이너에게 사업의 여러 면에서 매우 중요한 통찰력을

Creative Director

Client

디자인 과정은 디자이너와 클라이언트 간의 대화와 같다. 전형적으로, 클라이언트는 특정의 디자인 문제해결을 요구하고 디자이너는 클라이언트의 아이디어를 향상시킬 인풋(input)과 제안을 제공한다. 결과적으로 문제해결은 종종 디자인 문제점에 적합하고 클라이언트의 요구를 충족시키는 아이디어들 간의 절충이다.

1. 회사나 기관의 시설물들을 웹사이트에서 찾아보라. 잠시 방문해도 제품과 서비스에 관한 풍부한 정보를 구할 수 있다.

2. 회사의 문화와 직원들의 인식을 알아보기 위해 직원들을 인터뷰하라. 고위 간부에서부터 배달 직원이나 창고 직원에 이르기까지 모든 직원들의 회사내 역할에 관해 질문을 해야 한다.

3. 연간보고서를 포함하여 현재와 과거의 마케팅 자료를 검토하라. 회사의 투자 관리(IR) 부서에 보조적인 자료를 요청하거나, 때로는 웹사이트에서 구한다.

4. 산업이나 무역 전문지들은 회사의 경쟁력과 시장 점유율에 관한 통찰력뿐만 아니라 클라이언트의 목표고객에 대해서도 풍부한 정보를 제공한다. 이것들은 이미지의 종류, 그래픽, 색상, 수작업의 유형 등 시각 언어를 개발하는 데 특히 유용할 것이다.

5. 편리하고 사용하기 쉽긴 하지만 인터넷이 정보의 유일한 근원이 되어서는 안된다. 왜냐하면 온라인 상에서 발견된 자료들이 가끔 부정확하거나 조작된 것일 수 있기 때문이다.

" 고소득의 디자이너가 되고 싶다면 클라이언트를 즐겁게 하라. 상을 받는 디자이너가 꿈이라면 스스로를 기쁘게 하라. 위대한 디자이너가 되고 싶으면 고객을 즐겁게 하라."

—Unknown

제공하고 없어서는 안될 시각을 제공해 줄 것이다. 이러한 연구는 디자이너가 진실로 클라이언트를 이해하고 신뢰할 수 있는 관계를 형성하고, 그 회사가 어떤 일을 하는 회사인지, 어떻게 일하는지, 왜 그것이 소비자들에게 중요한지에 대하여 일상적으로도, 지적으로도 말할 수 있게 해준다.

내부 회의와 인터뷰

정보를 얻기 위한 회의는 조직의 일부 혹은 모든 직책의 직원들을 포함시킬 수도 있는 면대면(face-to-face) 회의를 말한다. 이러한 인터뷰들은 디자이너에게 내부 절차와 과정, 그리고 클라이언트 전반에 관한 통찰력을 얻을 수 있도록 해준다. 이것은 만들어질 디자인의 목표와 목표고객에 대한 클라이언트의 정의뿐만 아니라 회사의 임무와 역사, 그리고 디자인 문제해결에 전달할 필요가 있는 근본적 자질에 대한 정의를 얻을 수 있는 좋은 기회이다. 질문하는 것을 두려워하지 말라. 전제를 가정하는 것은 디자이너를 거만하고 클라이언트의 요구에 냉담하게 보이도록 만들며, 결국 비용과 시간이 많이 드는 실수로 이어질 수 있다. 클라이언트와의 모든 상호 관계에서 주제에 대한 진실된 관심을 표현하고 소중한 마케팅 파트너가 되고 싶다는 희망을 드러내라. 이것이 빠르게 신뢰를 쌓아줄 것이고 클라이언트로 하여금 과업에 관해 자유롭고 자신감 있게 말할 수 있도록 해준다.

PERSONAL INTEREST CHART

디자인 프로젝트의 목적은 목표고객의 요구와 기대치 뿐만 아니라 클라이언트의 산업에 달려 있다. 한 가지 유형의 사업에 적합한 디자인은 다른 유형에는 어울리지 않을 수 있다. 거기에는 세분화된 네 개의 주요 시장과 산업 유형이 있다. 차트에서 각각 이웃해 있는 영역들은 수용 가능한 이미지, 색채 계획, 그래픽 등에서 유사한 선호를 가진 반면, 반대편에 위치한 영역들은 그와 대조되는 경향을 지닌다. 이런 관심 그룹의 독특한 선호도에 민감해지는 것은 디자이너로 하여금 보다 효과적인 디자인 문제해결을 개발할 수 있도록 해준다.
Design: Marty Neumeier

목표고객의 요구 정의하기

목표고객들이 필요로 하고 기대하는 것을 조사함으로써 회사의 핵심적인 가치와 특성들 또는 독특한 메시지들을 효과적으로 전달할 수 있고 기억에 남을 만한 문제해결의 창조가 가능하다. 현재 또는 잠재적 소비자들과의 비형식적인 토론은 유용한 통찰력을 제공할 수 있고 최종 시각적 문제해결의 일부분이 되거나 정보를 줄 수 있는 회사와 제품 또는 서비스에 대하여 긍정적 또는 부정적 인지를 결정하는 데 도움이 될 수 있을 것이다.

디자인은 다양한 층으로 된 언어이다. 그래서 메시지의 의미(글자, 색상, 레이아웃, 이미지)를 정의하는 것은 최종 작업에 있어 중요한 부분이다. 목표고객과의 효과적인 의사소통은 보는 사람의 감각에 호소하는 시각 언어의 개발에 달려 있다. 목표고객이 무엇에 반응할지에 대한 정확한 이해를 위해서는 직업에서부터 취미와 흥미 등 그들 삶의 모든 면을 살펴보아야 한다. 나이, 성별, 수입의 정도 그리고 학력 등과 같은 인구통계자료는 모두 똑같이 중요한 고려 대상이다. 목표고객의 구체적인 관심을 불러일으키는 잡지, 서적, 혹은 마케팅 자료 등을 수집하고 분석하는 일부터 시작하라. 이것은 색상이나 타이포그래피, 레이아웃의 전체적 느낌 등과 같은 적합한 디자인 선택을 정의하는 데 도움을 줄 것이다. 또한 그 작품이 어떻게 사용될지 생각하는 것도 중요하다. 시선을 사로잡는 디자인이거나 혹은 명확하게 구성될 필요가 있는 많은 중요 정보를 포함하고 있어야 하는가? 의사 전달이 가장 우선시되어야 하고 중요하다는 점을 기억하라. 그래서, 결코 메시지를 전달하는 데 디자인이 가로막고 서서 방해가 되지 않도록 해야 한다.

문제 정의하기

디자이너는 포괄적이고 철저한 조사를 통해 시각적인 문제점을 명확히 정의할 수 있을 것이다. 디자이너는 이 단계를 완료하고 나면 클라이언트에게 자신의 정보가 정확하고 디자인 계획이 클라이언트의 비전과 일치하는지 확인 받기 위해 자신이 찾아낸 것을 보여주는 것이 현명하다. 그러므로 조사는 문제에 가장 적합한 디자인 해법을 찾기 위한 이성적 근거가 된다.

창조적 에이전시나 회사들은 그들만의 창조적인 과정을 개발한다. 프로젝트의 규모나 범위에 따라, 혹은 문제에 관련된 개인의 수에 따라 디자인 과정이 더 복잡할 수 있다. 시각적 문제를 해결하는 데 있어 본래의 복잡성에 대해 클라이언트에게 알려주면서 프로젝트 초기에 이 과정에 대하여 명확하게 의사를 전달한다. 이것은 그들에게 이 과정에 더 깊숙이 관련되어 있고 더 많이 연루되어 있다는 느낌을 줄 수 있고, 결과적으로 더 부드러운 관계가 될 수 있다.
Design: Willoughby Design

(반대쪽 페이지) 창조적 개요는 조직 정체성이나 마케팅과 평행하는 성공적 특징에 대한 통찰력을 제공한다. 이 특징들을 경쟁업체의 것과 비교하는 것은 시각 문제에 대한 독특한 해법의 개발을 가능하게 한다.
Design: Indicia Design

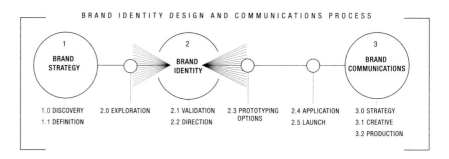

디자이너의 조건

창조적인 개요 만들기

디자이너들이 풀어야 할 구체적인 시각적 문제점들은 정의된 사업의 목적을 충족시키고, 예산 내에서 넘겨주어야 하며, 무수한 제약의 다른 가능성 속에서 작업해야 하는 것이다. 이 문제들은 브로슈어나 다른 마케팅 자료의 디자인에서부터 광범위한 회사의 C.I 개발에 이르기까지 범위가 다양할 수 있다. 그러나 때로는 시각 문제들과 목표들이 더 도전적일 수 있다. 예를 들어, 그 회사가 그들의 시장 점유율을 더욱 늘리기 위해 노력하거나 예전의 그들과

는 전혀 다른 고객들에게 호소하려고 노력할 수 있다. 이러한 경우에는 지침의 요점과 명확한 개요를 가지는 것이 필수적이다. 때때로 클라이언트의 개요가 요구하는 것이 무엇인지 친숙하지 않아 디자이너에게 미완성의 개요나 모호한 목표가 제공될 수 있다. 이런 경우, 디자이너가 작업할 수 있는 틀(frame-work)을 제공하거나 과업의 윤곽을 그린 창조적 개요를 개발하여 클라이언트를 이끌어주는 것이 디자이너의 책임이다.

많은 디자인 문제들은 최종 문제해결에 있어 다양한 단계와 부분을 지니고 있기 때문에 창조적 개요에는 반드시 프로젝트의 세부적인 계획표가 포함되어 있어야 한다. 실현 가능한 날짜의 시각적 "맵(map)"으로 모든 사람들이 똑같이 이해하고 관여하도록 프로젝트 예정표를 만든다.
Design: Dean Olufson

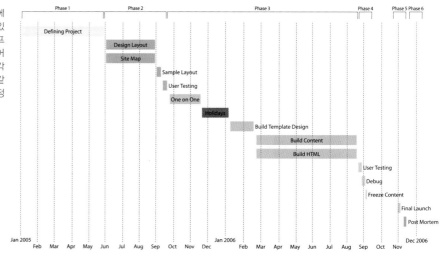

Evaluation of the current "Friends" Logo

The current Friends of Battered Women and Their Children logo is shown above. Compared to other logos of similar organizations, the "Friends" logo is very plain, and looks out of date. The stylized figures of the woman and her two children are reminiscent of the Modernist design aesthetic of the 1960s and 1970s.

Further dating the current logo design is the typeface used for the organization's name—called "Hobo". This font is far too comical and whimsical, and does not project a serious or professional image for the organization. While longevity is important in any identity redesign, this is clearly a design that is past due for an update.

In addition to updating the current "Friends" identity, it is important to consider flexibility of the mark—a logo must be designed to be versatile for use in all applications, including apparel, print collateral, and on screen. The current logo is too horizontal in format, which limits its application to collateral. In the example below, when the current logo is reduced to 1.5" wide, it becomes almost illegible and completely unreadable. The same result happens when the logo is viewed from a distance (such as on a billboard, etc.).

2

Between Friends Identity

For the Between Friends identity project, Indicia Design examined the provided creative brief as well as the background information provided. From this information, we determined that there were basically three different approaches that we could take when developing our solution. They are as follows:

Approach 1: Caring; Shelter, Support

"Between Friends" provides a safe haven and shelter for those women or individuals who are victims of domestic violence. They provide healing and nurturing, as well as caring, through education they prevent further abuse.

Possible images explored for this approach include: hearts, holding hands, hugs, a fence (protection), a house or home, people, a welcome mat, etc.

Approach 2: Life change, freedom

"Between Friends" empowers individuals to rise above their abuse and move on with their lives by motivating them to take control again.

Possible images explored for this approach include: arms thrown up (crossing a finish line), jumping for joy, untying bonds, letting loose, chains breaking, the idea of growth, and the idea of renewal.

Approach 3: Hope, Optimism

"Between Friends" offers a new start for victims by nurturing victims who have "come into the light", so to speak...

Possible images explored for this approach include: candle, sunshine, rays of light, a globe, the idea of something rough that gets refined or smoother, the idea of growth, the idea of the changing of seasons (springtime), and the idea of renewal.

The following pages contain our best ideas and concepts for the new Between Friends logo. Please keep in mind that these are pretty rough ideas, so if you enjoy one particular concept but would like to see it rendered differently, that is something that can be achieved. Following these concepts we have included all of our preliminary work, so you can get a sense for how we arrived at the concepts presented.

Next Steps: Please select three of the following concepts that you would like for us to refine and present as computer generated roughs, including final type treatments, etc. Should you have any questions, please feel free to call us at (816) 471–6200.

창조적 개요의 구성 요소

창조적 개요는 그래픽 디자인 문제를 해결하는 데 있어서 성공을 향한 길잡이와 같다. 따라서 디자이너에게 귀중한 자료이다. 모든 창조적 개요에는 다음 정보들이 포함되어야 한다.

1. 일반적 지침
예산은 얼마인가? 마감일은 언제인가? 무엇이 가능한가?

2. 해결되어야 할 구체적인 문제점
개발을 필요로 하는 것은 다이렉트 메일, 웹사이트 혹은 C.I 인가?

3. 조직의 전반적 개요
그들은 무엇을 하는가? 얼마나 오랫동안 이 사업을 하고 있는가? 위치는 어디인가? 구체적으로 어떤 사람과 디자이너가 함께 일할 것인가?

4. 사업의 리스트와 디자인의 목표들
클라이언트는 디자인 작업들을 통해 무엇을 이루려고 하는가?

5. 목표고객과 인구 통계 정보
목표고객의 성별, 연령 범위, 학력, 수입의 정도, 취미, 그리고 선호도는? 그들은 어떤 유형의 시각적 이미지에 반응하는가?

6. 회사가 제공하는 상품과 서비스의 독특한 특징
소비자들의 인지도는? (긍정적 또는 부정적인가) 왜 목표고객들은 많은 경쟁사를 뒤로하고 이 회사의 제품과 서비스를 선택하는가?

7. 경쟁
어느 회사, 제품, 서비스와 경쟁하는가? 장점과 단점을 토론해 보았는가? 목표고객에게 반향을 일으키는 이미지의 시각 언어를 보여주는 웹사이트를 조사하여 비교 수집하라.

8. 창조적 접근
시각 문제는 무엇이며 그 문제의 해결을 위한 디자이너의 조치는?

회사 브로슈어를 위한 컨셉트를 먼저 글로 표현한다. 이 경우, 디자인 회사는 아이디어 개발을 카피라이터와 함께 한다. 그리고 각각의 아이디어에 대한 간단한 설명을 클라이언트에게 재검토용으로 건네준다. 일반적으로, 클라이언트가 아이디어에 대해 승인을 하면, 디자이너는 컨셉트를 전달하기 위해 일러스트레이션이나 사진과 같은 시각적인 면을 창조하고 세련되게 할 것이다.

Design: Indicia Design

컨셉트 개발

어떤 디자인 작업에서든 가장 중요한 부분인 컨셉트 개발하기는 컴퓨터 스크린에서 일어나는 것이 아니라 마음에서 일어난다. 디자인 과정의 이 결정적 단계 동안, 디자이너는 컴퓨터로부터 떨어져 아이디어를 내는데 시간을 보내야 한다. 글로 쓰는 연습을 통해 디자인 문제점들을 철저히 분석하는 것은 디자이너로 하여금 나중에 추상적 아이디어나 조잡한 컨셉트를 목표 고객들과 관련지어 메시지를 전해 줄 날카로운 시각 자료로 바꿀 수 있게 해준다.

작가로서의 디자이너

글로 쓰여진 단어는 디자이너가 생각의 조각들이나 재발견된 컨셉트 안의 아이디어를 결합시킨 것이다. 종종 복잡하고 추상적인 단어에 대해 생각하는 것이 더 쉽다. 그것은 시각적 상징이나 은유(metaphor)를 사용함으로써 디자인 문제해결의 방법에 관한 실마리를 제공할 것이다. 박

식하고 논지 등이 명확한 디자이너일수록 많은 독창적인 아이디어를 생산할 것이다. 크리에이티브 대행사에서 일하는 많은 최고의 아트 디렉터들은 카피라이팅이나 저널리즘에 뿌리를 두고 있는데, 이는 가능한 한 최소의 단어 수로 아이디어의 본질을 포착할 수 있는 능력 때문이다.

아이디어의 배양

브레인스토밍은 최대한 빠르게 아이디어를 창출할 수 있는 과정이다. 머릿속에 생각나는 모든 아이디어를 적어두면 관련 없어 보이는 시시한 것들도 나중에 굉장하고 번득이는 아이디어에 영향을 줄 것이다. 여러 가능성을 소수의 강력한 것으로 좁히기 위하여 쓸모없는 아이디어나 컨셉트를 제거하는 과정이 디자인이다. 다음 테크닉들은 디자이너들이 독특한 디자인 컨셉트를 창조할 수 있도록 도와줄 것이다.

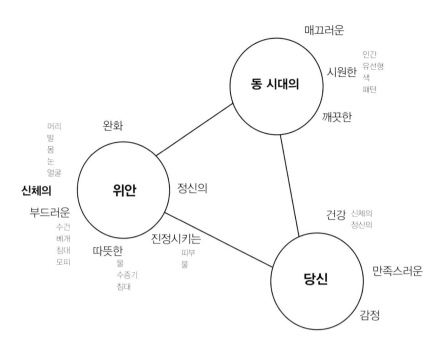

매끄러운

인간
유선형
색
패턴

시원한

동 시대의

깨끗한

아이디어 나무를 만드는 것은 브레인스토밍
이 시각 문제 해결을 위한 컨셉트일 때 도움
이 된다. 핵심 아이디어는 단어, 사상과 결합
시키거나 의식의 흐름을 시각적으로 묘사하
도록 연결되어 있다.
Design: Indicia Design

완화

머리
발
몸
눈
얼굴

신체의

위안

정신의

부드러운

수건
베개
침대
모피

건강 신체의
정신의

따뜻한
물
수증기
침대

진정시키는
피부
물

당신

만족스러운

감정

1. 의식의 흐름 / 자유 연상법

감정, 색, 지각, 문구 등을 포함한 주제에 관한 것을 생각할 때 마음에 떠오르는 어떤 단어를 적어라. 무엇이든 다 좋다. 나중에 다시 적어놓은 리스트를 보고 불필요한 아이디어들은 제거하라. 이러한 방법은 자유로운 생각을 가능하게 한다.

2. 아이디어 나무 만들기

아이디어 나무는 의식의 흐름을 위한 아이디어 창출에 시각적 구조를 준다. 각각의 아이디어가 이전의 아이디어에 덧붙여 생성됨에 따라 생각은 논리적인 과정으로 흘러간다. 아이디어들은 그것에서 뻗어 나온 가지에 적힌 관련된 단어와 함께 기록한다. 이 과정을 시작하기 위해 원 안에 주제(회사명이나 상품명이 적당하다)를 적어라. 모든 아이디어와 관련된 생각들은 이전의 것들과 선으로 연결하여 기록한다. 아이디어가 구체적인 것이 되고 더 이상 주제와 연관되지 않을 때까지 각 단어에 대해 과정을 반복하라.

3. 사전과 동의어 사전을 이용하라

단어의 정의는 묘사적인 특성 때문에 디자이너에게 문제해결이 가능한 시각적 실마리를 준다. 클라이언트가 사용한 용어의 이해를 돕는 것 이외에도, 사전은 글로 쓴 아이디어를 시각적 상징과 은유로 바꿀 때 필수적인 도구가 된다. 자유 연상법이나 아이디어 나무 연습에서 얻은 각 단어의 정의를 기록하라. 각 정의에서 특히 서술적인 단어나 문구에 밑줄을 그어라. 그리고 같은 종이에 정의와 함께 단어들을 적어라. 그런 다음, 동의어 사전을 이용해 관련된 단어나 유사어를 찾아라.

4. 다른 아이디어들을 결합하라

라틴어로 "생각하다, 심사숙고하다"라는 단어는 "cogitate"인데 이것을 글자 그대로 해석하면 "뒤섞다(to mix together)"이다. 디자이너의 브레인스토밍은 두 개의 아이디어나 단어들을 결합하여 종종 예상하지 못한 놀랄 만한 결과를 가져오기도 한다. 폴 랜드(Paul Rand)는 이러한 아이디어 생성 방법에 대한 지지자로서 이것을 "결합놀이(combinatory play)"라고 부르기도 하였다. 그는 특히 디자인 과정의 스케칭 단계에서 디자이너가 여러 아이디어들을 결합하여 아이들처럼 생각하면 할수록, 더 독특하고 창조적인 해결법이 개발된다고 믿었다.

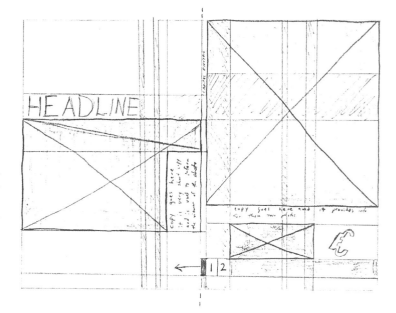

스프레드(spread) 페이지를 디자인할 때, 스케치는 들어갈 헤드라인과 시각 자료와 같은 요소들의 위치를 결정하는 데 있어 아주 유용한 것이 된다. 이미지가 레이아웃의 통합적 부분이 아니라면(즉, 이미지와 상호작용하면서 이미지를 둘러싸고 있는 텍스트), 이미지의 위치는 "X" 표시가 된 상자로 표시될 것이다.

Design: Indicia Design

디자이너의 조건

아이디어의 시각화

드로잉은 아이디어의 디자인 문제해결을 위한 기본적 요소로서 관객들에게 의사전달이 될 수 있도록 문어체의 형태를 이미지로 번역해야 한다. 따라서 드로잉은 모든 디자이너들이 갖추고 배양해야 할 필수적인 기술이다. 펜으로 종이에 그리는 것은 첫 번째 발전 단계이다. 인지된 모양, 선, 형태, 질감, 색감, 깊이 그리고 색을 탐구하고, 잘 볼 수 있도록 재창조가 가능하기 때문이다. 스케치는 디자이너와 클라이언트가 완성된 디자인을 제작하고 생산하기에 앞서 최종 디자인 문제해결을 마음속으로 상상하도록 해준다.

스케치는 다양한 컨셉트를 연구하거나 시각화하기 위한 과정 중의 한 부분이다. 빠른 섬네일(thumbnail) 스케치는 디자이너로 하여금 신속하게 어느 것이 최고의 아이디어인지를 확인시켜 준다. 또한 관점, 일의 주제, 구성 등과 같은 요소 가운데 어느 것이 클라이언트에게 디자인 컨셉트를 보여주거나 표현과 정제를 위해 컴퓨터로 옮겨지기 전에 언급되어야 하는지를 일러준다. 컴퓨터를 사용하는 대부분의 디자이너들은 아이디어를 실행하기 위하여 Adobe® photoshop®, InDesign®, Illustrator® 등과 같은 컴퓨터 응용 프로그램을 이용하지만, 능숙한 사용이 훌륭한 디자이너를 만드는 것은 아니다. 알찬 컨셉트는 모든 굿(good) 디자인의 기본적인 필수 요소이다.

섬네일 스케치는 디자이너가 빠르게 아이디어를 정리하는 것을 돕는다. 레이아웃을 위한 스케치에서 작업의 비율과 이미지의 위치가 비슷하게 나타나 있다. 스케치는 미세한 세부 내용을 필요로 하지 않으며 아이디어를 추가적으로 확장하기 위해서는 주석을 이용한다.

Design: Indicia Design

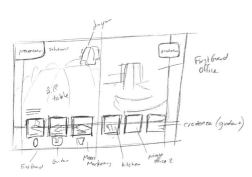

섬네일은 디자인 요소들의 위치를 결정할 뿐만 아니라 이 브로슈어의 컨셉트에서처럼 입체적인 작업이 어떻게 구성되어질 것인가를 결정하는 데 도움을 준다.
Design: Indicia Design

섬네일 Thumbnails

섬네일 스케치는 작고 거칠고 빠르게 그려진 시각적 연속물이다. 형태, 구성, 공간적 관계들, 텍스트의 배치, 심지어 그래픽의 처리들은 아이디어가 잘 진행되고 있는지, 또 더 많은 작업이 필요한 것은 아닌지를 분석한다. 때로 몇 개의 스케치들은 실행이 가능한 해결안을 찾기 위해 평가를 위한 수백 개, 안된다면 수십 개의 섬네일이 요구된다. 그래서 섬네일은 완벽한 이미지를 찾거나, 컴퓨터를 이용해 스캐닝하고 조작하거나, 디자인 속에 배열해 보는 것보다 매우 빠르게 아이디어의 타당성 결정을 가능하게 한다. 이것은 단지 아이디어가 부적절한 방향으로 흐르는지를 발견할 수 있게 해준다. 스케치를 통한 실험은 강력한 디자인 작업의 본질적인 구성 요소이며, 앞에서 투자된 시간은 디자이너의 시간을 전반적으로 절약시켜 준다.

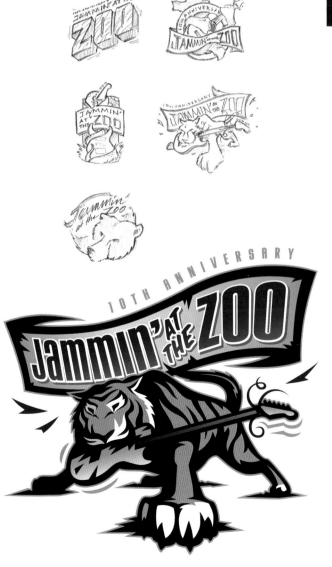

Lincoln Park Zoo's의 10주년 기념 "Jammin' at the Zoo" 행사의 로고 개발에서 디자이너는 다양한 컨셉트의 마크(mark)를 표현하기 위하여 진한 연필 스케치로 타이포그래피와 여러 동물들, 그리고 악기를 나타내고 있다.
Design: Fernandez Design

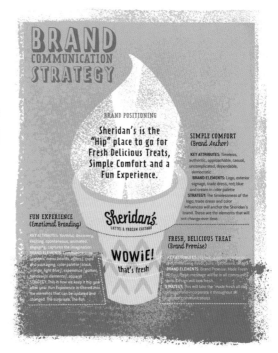

Sheridan's Lattés와 Frozen Custard를
위해 만들어진 새로운 브랜드 이미지로서,
크리에이티브팀이 개발한 브랜드 포지셔닝
보고서이다.
Design: Willoughby Design

아이디어의 판매

피드백을 위해 클라이언트에게 아이디어들을 제시하는 것은 디
자인 과정에서 아주 중요한 다음 단계이다. 디자이너는 자신의
작업과 디자인의 이론적 근거에 대하여 지성적으로 말해야 한
다. (만약 창의적으로 요약을 한다면, 그 디자인은 클라이언트의
목표와 목적들을 충족시킬 것이다.) 그뿐만 아니라 시각적 문제
해결의 작업들을 증명할 수 있어야 한다. 흥분과 수락, 찬성을 이
끌어내기 위해 클라이언트가 최종 디자인 문제해결을 볼 수 있
도록 도와줄 수 있게 아이디어는 풀컬러의 실물 크기로 세련되
게 만들어야 한다. 만약 문제의 해결안이 특수 인쇄 과정이나 독
특한 작업이라면, 디자이너는 디자인 제작에 대한 비용과 가능
성을 조사해야 할 뿐만 아니라 꼭 샘플들을 제공해야 한다.

디자인 문제해결의 제시

클라이언트 프레젠테이션은 디자인의 문제해결(solutions)을 실
행할 때 미학과 실용성을 수렴해야 하기 때문에 디자이너에게
있어 신중하고 균형을 잡는 행위이다. 디자이너의 독창적이고
수상작을 위한 욕구는 클라이언트의 비즈니스 목표나 고객의 요
구와 때때로 상충되기도 한다. 결과적으로, 그래픽 디자이너는
창작을 위해 노력해야 하고 모두를 만족시킬 수 있는 아이디어
를 제시해야 한다. 시간과 예산이 허락하는 한, 클라이언트의 피

드백과 비평을 위한 완전한 아이디어를 적어도 3가지를 제시해
야 한다. 클라이언트의 디자인 감각을 반영하고 보조하는 보수
적인 문제해결과 클라이언트의 예산과 미학을 강요하는 혁신적
이고 극단적인 디자인, 그리고 이 두 가지를 혼합한 것이다. 너
무 많은 옵션을 제공하지 말라. 왜냐하면 클라이언트의 의사결
정을 너무 어렵게 만들고, 때때로 몇몇 아이디어들에서 나온 요
소들을 하나의 아이디어로 통합한 디자인이 되어 결과적으로 최
초의 디자인 효율성을 희석시켜 버릴 것이다. 특별한 종이, 잉크
그리고 우수한 마감재들의 샘플들이나 당신이 생각하고 있는 독
특한 결과물을 확실히 보여준다.

컨셉트 또는 아이디어의 실행

일단 자료 조사나 컨셉트의 개발 단계가 완료되고 나면, 이제 세
심한 작업을 할 차례이다. 연필 스케치는 아이디어를 빠르게 분
석하도록 해주지만, 최종 디자인 컨셉트를 실행하기 위해서는
디자인의 요소들이 일제히 작용하고 의도된 메시지를 전달할 수
있도록 배열하는 것에 세심한 주의가 요구된다. 똑같이 중요한
것은 디자인이 대규모로 재생산될 수 있다는 것이다. 디자인의
문제해결이 아무리 창조적이고 혁신적일지라도 예산 범위 내에
서 대량생산되지 않는다면 디자인은 클라이언트의 시각적 문제
를 완벽하게 해결하지 못한 것이다. 그래서 이 점을 조기에 결정
하는 것은 필수적이다.

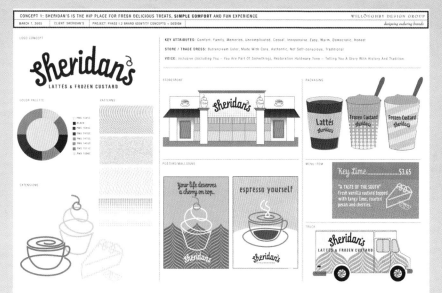

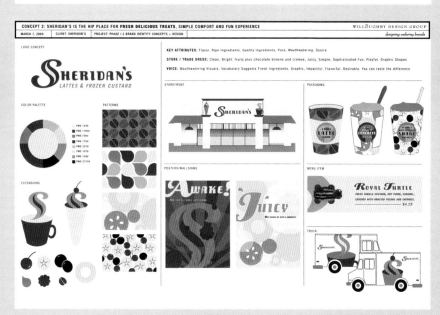

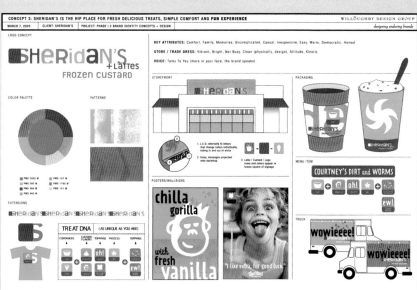

Sheridan's Lattés 와 Frozen Custard
에 표현된 이 세 가지 독창적인 컨셉트
들 각각은 상점 간판과 홍보물에 색상
팔레트, 패턴, 그리고 디자인들을 함께
넣어서 목표고객에게 호소하는 시각정
보들을 통해 브랜드 전략의 핵심 가치들
을 전달해 준다.
Design: Willoughby Design

디자이너의 조건

대부분의 디자이너들은 마지막 디자인을 컴퓨터로 실행한다. 컴퓨터는 디자이너들이 빠르고 쉽게 다양성을 찾을 수 있고 최종 복제를 고려할 수 있도록 해주기 때문이다. 능숙한 디자이너들은 애플리케이션(application)을 활용하여 컴퓨터로 만들어진 "미완성(roughs)" 안을 클라이언트에게 보여준다. Adobe® Photoshop®은 선도적인 이미지 조작과 편집 툴이며, Illustrator®는 로고나 한 페이지의 문서와 같은 vector artwork를 그리는 데 이상적이다. 그리고 InDesign®은 페이지 레이아웃과 긴 출판물들을 위한 디자인 프로그램이다.

디자인을 실행할 때 인쇄의 과정이나 배열 방법들 같은 프로젝트의 실용적인 측면을 반드시 다루어야 한다. 인쇄 견적을 내기 위해 해당 지역의 인쇄 전문가에게 연락하라. 종이의 선택이나 인쇄 기술이 포함된 견본이나 스케치를 잘 만들어 놓으면 인쇄 전문가가 클라이언트의 예산에 맞는 가격으로 가능하게 해준다. 만약에 우편 발송이 요구된다면, 디자이너들은 우체국에서 우편 요금을 확인해야 하고 어떠한 추가요금도 요구되지 않는다는 것을 확증해야 한다.

로고를 결정하기 위해서는 하나의 아이디어에서 여러 가지의 변화 과정을 요구한다. 위의 예들은, 세련된 컨셉트들을 클라이언트에게 최종 승인된 마크와 함께 보여주고 있다.
Design: Gardner Design

프레젠테이션의 비법

특히 처음으로 클라이언트에게 아이디어를 제시하는 것은 그래 픽 디자이너에게 신경을 자극하는 경험이 될 수 있다. 수시간 또는 수일간의 작업 후, 디자이너와 클라이언트가 때때로 얼굴을 마주하고 시각적 문제점의 작업 과정을 토론한다. 디자인 안은 검토나 피드백을 위하여 제시된다. 성공적이고 생산적인 클라이언트 프레젠테이션을 위한 단계는 다음과 같다.

1. 깔끔함에 주목하라
프레젠테이션 게시판에 정리된 아이템은 일렬로 수직이 되도록 하며 다양한 게시판을 가로질러 일관된 위치에 올려놓아야 한다. 다른 각도에서 설치된 작품은 클라이언트의 눈길을 끄는 포인트가 되어 프레젠테이션이 산만해진다. 마찬가지로, 연필 자국이나 과도한 풀 자국은 모든 게시판에서 제거한다.

2. 독특한 자료 혹은 인쇄기법의 샘플을 제공하라
만약 디자인에 금속제의 잉크, 니스, 다이컷(die cut)이나 엠보싱 같은 독특한 인쇄 기술을 이용한다면 기법의 샘플을 제공하라. 접을 수 있는 작품이나 많은 페이지로 된 문서일 경우 클라이언트가 최종 작품의 형태를 미리 볼 수 있도록 실물 크기의 모형이나 견본을 만들어라.

3. 자신감을 가져라
디자인의 전문가로서 각각의 모임에 참석하라. 질문에 답을 준비하고 디자인 후가공의 과정을 설명하라. 정확한 어법으로 명료하게 말하라.

4. 준비하라
필기구, 메모장, 작업복을 모임에 가져가라. 제시된 디자인의 문제해결을 위한 이론을 보여줄 수 있는 유용한 모든 과정을 준비하라.

5. 오직 최고의 아이디어만 보여라
선택된 것을 보여주고 싶지 않다면 미팅에 결코 가져오지 말라. 아마도 그것이 선택될 수 있기 때문이다. 당신이 선택한 것을 우선 보여줘라.

6. 한 가지 아이디어의 다양함이 아니라 양자택일의 옵션을 보여라
클라이언트는 선택할 수 있는 몇 개의 옵션을 원한다. 그래서 단지 색상만 다른 3가지의 구성이나 약간의 주요한 변화가 있는 유사한 디자인 컨셉트를 제시한다면 만족스럽지 못할 것이다.

7. 그들을 당황하게 만들지 말라
너무 많은 옵션을 보여주는 것은 최종 선택을 매우 어렵게 만든다. 3가지나 4가지의 다른 방향이 적당하다.

8. 결정 과정을 도와줘라
클라이언트의 디자인 감각을 향상시키는 것은 그래픽 디자인 과정의 중요한 측면이다 – 이것이 우선적으로 전문가를 고용하는 이유이다. 만약에 클라이언트가 주저하거나 디자인 컨셉트를 선택하는 데 어려움이 있다면 클라이언트를 가장 타당한 디자인 문제해결을 선택하도록 이끌어라. 만약 프로젝트가 많은 디자이너들의 공동 제작에 의한 노력의 성과라면 모든 디자이너들이 최상의 문제해결에 동의한다는 것을 확신하고, 그 선택에 대해 확고히 하라.

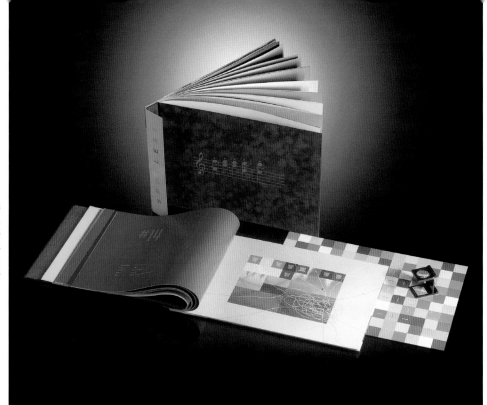

하프톤의 점 무늬를 없애주는 새로운 오프셋 인쇄술 기법을 선보이고 있다. 이 브로슈어는 4색을 이용하여 만들어진 견고한 색상으로 처리된 큰 부분을 특징으로 하고 있다. 화려한 이미지와 그래픽은 색 재생의 정확성을 잘 보여준다.
Design: Design Raymann

디자이너의 조건

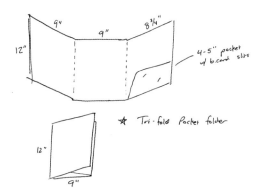

일러스트레이션이나 실물 모형(mock-ups)을 제공하는 것은 인쇄 전문가의 인쇄 작업 견적을 도울 뿐만 아니라 디자이너로 하여금 요구되는 수치대로 최종 인쇄 준비 작업의 개발을 가능하게 한다.

인쇄 과정의 고려 사항

만약 디자인이 고객의 예산 안에서 대량 생산이 가능하지 않다면 그 디자인의 문제해결은 아무리 혁신적이고 영감을 주는 것이든, 혹은 창의적인 것이든 관계없이 실패하게 된다. 인쇄법에는 오프셋 인쇄, 활판 인쇄, 실크 스크린을 포함한 여러 가지 방법이 있다. 어떻게 작업이 분판되고, 어떤 재료에 인쇄해야 할 것이며, 독특한 마감 기법과 전체적인 외형 등을 고려하여 인쇄 방법을 결정할 때 최상의 결과를 가져올 것이다.

오프셋 인쇄법 Offset Lithography

이것은 작품을 재생산하는 가장 일반화된 방법이다. 다양한 크기에 맞는 인쇄기는 출판물들을 단면 또는 연속적인 종이에 프린트할 수 있으며 다양한 색상을 사용할 수 있다. 풀컬러 복제품은 4가지 색상 공정(cyan, magenta, yellow, black)에 의해 이루어진다. 색상을 어떻게 겹치느냐에 따라 최종 색상이 결정된다. 오프셋 인쇄법은 500~ 100,000개 정도의 인쇄 분량에서는 가장 비용을 절감할 수 있는 방법이다. 이 방법은 150~300 lpi 강도로 인쇄된다. (lines per inch, 이는 각각 300~600 dpi와 같다)

활판 인쇄법 Letterpress

활판 인쇄법은 오프셋 인쇄법이 그것을 대체하기 시작했던 때인 1960년대까지 가장 대중적으로 쓰인 방법이다. 이 전통적인 인쇄 과정은, 잉크가 금속이나 나무판 위에 퍼진 후 종이 위에 압착하는 것이다. 높은 압력 때문에 종종 잉크가 압착된 곳이 너무 평평해져 버리기도 하고 손으로 만져 알 수 있는 느낌이 생기기도 한다. 이러한 기술을 이용하여 두꺼운 마분지나 카드 보드지에 인쇄가 가능하지만 한 번에 한 가지 색만이 인쇄된다. 아직도 사용 중인 대부분의 활판 인쇄기는 고품질의

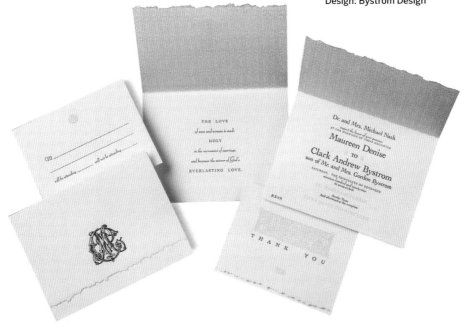

특별한 인쇄물과 같은 초대장 등에 사용된다. 활판 인쇄법은 전
형적으로 컬러 잉크의 투명한 고형(solid) 부분을 사용하는데, 그
것은 색상의 농도를 조절할 수 없기 때문이다.

실크 스크린 Silk Screen

디자인에 영구성이 이슈가 되거나 특별한 재료가 사용되어야 할
때, 실크 스크린 인쇄법은 재생산의 매우 다재다능한 방법이다.
그것은 금속이나 직물류(천) 등을 포함해서 거의 모든 물질에 인
쇄되고 다면체에도 적용된다. 불투명한 고형의 잉크를 그물눈
스크린을 통해 고무 롤러를 이용하여 표면에 적용한다. 티셔츠
나 세라믹 그리고 플라스틱류에는 이 실크 스크린 인쇄법을 사
용하는 것이 적절하다. 인쇄되는 물질에 따라서, 중간색 점의 패
턴이 매우 거칠어야 한다. (60 lpi보다 많지 않게)

비닐 애플리케이션 Vinyl Applications

대개 실내의 표지판은 접착성이 있는 비닐 레터링(lettering)으로
재생된다. 그리고 이것은 컴퓨터로 조정되는 칼날을 사용하여
얇은 플라스틱 비닐판으로 자른 것이다. 그 뒷면은 접착성 막이
코팅되어 있기 때문에 플라스틱, 유리 또는 금속 같은 매끄러운
표면들에 부착될 수 있다. 차량의 그래픽들, 실내 표지판 그리고

특별한 포맷 이외에도 이 브로슈어와 포켓 폴더는 자
연색의 코팅되지 않은 재료에 실크 스크린 인쇄가 되
어 있다. 실크 스크린으로 인쇄할 작품을 디자인할 때
에는, 견고한 색상과 100%의 색상(퍼센트가 떨어지는
얇은 색상보다)을 사용하는 것이 가장 좋다. 얇은 색상
은 조잡한 선의 스크린과 큰 점 패턴 때문에 제대로 재
생을 하지 못한다. 얇은 스트로크(stroke)와 미세한 부
분을 이 기법으로 재생해내는 것 역시 힘들다.
Design: Indicia Design

디자이너의 조건

이와 같은 윈도우 그래픽은 유리 안쪽 면에 부착된
비닐 컷 그래픽을 이용하여 제작되었다. 고형색상
의 그래픽만 사용할 수 있으며 디자이너는 이 점을
알고 있어야 한다.
Design: Gardner Design

창문에 전사된 그림들은 모두 비닐-컷 문
자로 인쇄된 것들이다. 비닐은 색상들이
미리 정해진 큰 종이로 판매된다. (CMYK
방식 또는 팬톤색 배합 방식인지 일일이
열거할 수 없다.) 게다가 그러데이션(gra-
dation)이나 농담법은 불가능하다.

종이 선택

시각적인 문제를 위해 올바른 종이를 선
택하는 것은 작품의 실행과 전반적인 컨
셉트에 있어 매우 중요하다. 클라이언트
는 디자이너가 디자인 프로젝트를 위해
가장 적당한 종이를 추천하는 것에 따른
다. 종이들은 단순히 잉크로 찍어 나타내
는 면일 뿐만 아니라 디자인을 강화시켜
주는 것이기도 하다. 작품이 궁극적으로
어떻게 사용되고 분판되어질지 하는 문제
이외에도, 디자이너는 종이의 무게, 색상,
질감을 고려해야 하며 광택을 내야 할지
말아야 할지 생각해야 한다.

대부분의 인쇄 전문가들은 광택지와 무
광택지 자재를 그들의 회사에 보관하고

있으므로 즉각적으로 인쇄를 위한 이용이
가능하다. "House sheets"라고 알려진 이
종이들은 낮은 가격으로 대량 구매할 수
있어 전반적인 인쇄 비용을 절감하게 한
다. 비록 종이들이 어마어마하게 다양한
질감과 색상, 마무리된 형태로 출하되더
라도, 쉽게 이용 가능한 물품에 대한 디자
이너의 선택폭은 때때로 한정되어 있다.
폭넓은 선택을 위해 인쇄 전문가나 종이
회사의 직원들에게 상담하라.

광택지 Coated Paper

광택지의 매끄러운 표면은 특수 코팅이
되어 있어 조금 더 명확하고 생기 넘치는
색상, 주름진 이미지, 더 날카로운 세부 등
을 자세하게 나타낼 수 있다. 이것은 사진
처럼 생생한 색상을 혼합하거나, 잡지책
이나 무역 출판물처럼 또렷한 색상이나
고품질의 완성된 느낌을 요하는 인쇄물에
는 가장 이상적인 선택이다. 출판물, 브로
슈어, 카탈로그 또는 백화점 세일 전단지
들은 종종 광택지에 프린트한다. 왜냐하
면 색상의 정확도가 판매에 있어 필수적
이기 때문이다. 대부분의 인쇄 작업에 널

종이회사가 특수지의 사용을 촉진하기 위해 이 초대장은 면(cotton)으로 제작된 종이 위에 spot color printing을 이용했다. 100퍼센트 면 봉투는 반투명하여 글자와 일치된 이미지가 비쳐 보이도록 해준다.
Design: Dotzero Design

리 이용되고 있음에도 불구하고 모든 종류의 인쇄 작업에 적절한 것은 아니다. 특수 광택지는 열을 사용하는 처리과정에서 레이저 프린터나 복사기 같은 사무실 기계들이 손상되는 경향이 있으며, 볼펜이나 연필로 쓰기에 어렵다.

무광택지 Uncoated Paper

무광택지는 더욱 두드러지는 입자와 질감을 가지고 있어서 잉크가 종이 안으로 잘 흡수되게 해주고 색을 바림하여 "더 부드럽게" 나타낸다. 이것은 긍정적 또는 부정적일 수 있으므로 반드시 세심한 주의를 기울여야 한다. 무광택지의 사용은 초대장, 공고문, 그리고 사적인 용지와 같은 개인적이고, 우아하고 세련된 디자인을 위해 적합하다. 활판 인쇄법이나 실크 스크린 같은 어떤 인쇄 과정은 무광택지를 사용할 때 가장 효과적이다. 광택지와 무광택지는 모두 백색의 많은 등급을 포함하여 수많은 색상의 사용이 가능하다.

특수지

특수지는 확실한 제한은 없지만, 반투명 종이나 거울처럼 마감 처리를 한 캐스트코트지, 재활용지, 그리고 직물 종이들이다. 시각적인 문제해결의 컨셉트를 강화하기 위해서 이용할 때는 특수지가 효과적이다. 만약 그것이 책략적으로 이용된다면, 클라이언트의 돈이 낭비될 것이다. 이러한 종이들은 생산 단가가 높고 유행에 영향을 받기 쉬워 흔히 제한된 시간 내에서 이용되기도 한다. 부가적으로, 특수지는 제조 공장에 다량으로 주문해야 하고 인쇄 작업 과정에 더 많은 시간을 들여야 한다.

인쇄 작업에 있어 종이의 타입이 적합하지 않을 때에는, 인쇄 전문가의 추천을 듣거나 종이회사나 공급업자들에게 샘플 종이를 요청해 보는 것이 좋을 것이다. 전문지식을 갖춘 직원들과 각각의 공정에 대해 장단점을 토론할 수 있을 것이다.

컬러로 된 반투명 종이는 실외 조명제품의 장점을 감추기도 하고 나타내기도 한다. 가시광선은 빨강, 초록, 파랑의 광선으로 구성되어 있고, 이 색상들은 조명의 컨셉트를 효과적으로 증대하기 위하여 사용되고 있다.
Design: SamataMason

마감 기술

다이커팅이나 엠보싱 작업, 금속 박편하기 또는 광택 처리와 같은 독특한 마감 기술들은 인쇄된 작품의 질을 극대화시킨다. 다이컷된 창문들은 이미지를 숨기고, 그 후 이미지를 드러낸다. 그래서 사용자의 상호작용을 증진시킨다. 반면에 일반적이지 않은 형태는 보는 사람을 놀라게 하고 끌어들인다. 엠보싱을 통해 디자인의 어떤 구성 요소를 강조하고(종이에 눌려진 자국들), 금속 박편이나 광택 처리 (고광택이나 산뜻하지 못한 디자인에 더해주는 깔끔한 잉크 광택)들은 최종 인쇄되어진 작업을 강화할 수 있다. 그러나 이것은 전반적인 컨셉트의 강화에 도움을 줄 때만 세부적으로 효과가 있다는 것을 기억하는 것이 중요하다. 이런 세밀한 기술만으로는 컨셉트와 제작물이 약한 작품을 향상시킬 수는 없다. 오히려 이것들은 생산하는 데 있어 더욱 비싸게 만들 뿐이다.

디자이너의 조건

노키아의 CEO 회담을 알리는 고급스러운 안내장을 만들기 위하여, 디자인 형태는 박스 슬립 커버의 행사 로고를 다이커팅과 같은 마무리 기술로 나타냈다. wire-o® 기법을 이용하여 제본한 프로그램과 안내서는 독특하게 디자인하였으며, 부가적인 행사를 위하여 인쇄된 바인더를 선택하는 등 다양한 마감 기법을 이용하였다.
Design: Yellow Octopus

디자인 과정의 기록

디자인은 종종 디자이너와 클라이언트 사이의 아이디어들의 타협이며 때때로 최상의 해결책은 마지막 결과물과 인쇄된 제품의 선택이 아니다. 디자인 과정을 기록하여 주머니속이나 스케치북 안에 아이디어의 발전 단계를 보존하고 다음에 사용하기 위해 목록화하여 사용하지 않은 아이디어들의 공간을 만들어 둔다. 디자인 과정을 목록화하는 것은 디자인이 처음으로 창작되었을 때 또는 프로젝트의 작업 분량을 증명하는 것과 같이 수수료 청구와 소유권 논쟁을 위하여 아주 귀중하다.

굿(good) 디자인은 미래의 고객들과 연결된다는 것을 기억해야 한다. 잘 조사된 창조적 요약서를 개발하는 것과 내부에서 정한 가이드 라인에 의한 클라이언트와의 의사소통은 성공적인 컨셉트와 해결책을 낳고 귀중한 시간이 비효율적인 개념들로 낭비되지 않도록 보장할 것이다.

보도의 시멘트가 아직 굳지 않을 때 이름과 함께 장식으로 새겨 넣는 계획에 복잡하게 뒤섞이고 눈에 띄지 않는 엠보싱이 사용되었다. 엠보싱은 촉감을 유도하여 전체적인 느낌을 고양시켜 주는 미묘한 기법이다.
Design: And Partners

uar
März 2006

VORTRÄGE

14. Ja
Streifzü
Wald, Wi
zum Weih
Jakob For

21. Janua
Schlafen un
Pflanzen – z
im Naturmus
Ursula Tinner

28. Januar
Faszination Nat
in die neue DVD
schaftlichen Ges

이 구성에서 그리드 선(gridlines)은 시각적
일 뿐만 아니라, 새로운 회사의 아이덴티티
를 론칭(launching)하는 데 있어서 포스터의
일러스트 부분이기도 한다.

Chapter 3: 페이지
레이아웃과 디자인

화가는 캔버스 위에 그림을 그리고, 조각가는 끌과 석재로, 그래픽 디자이너는 백지와 컴퓨터로 작업을 한다. 훌륭한 아티스트는 전형적으로 개인적인 의견이나 그들이 보여주고자 하는 표현을 나타내는 반면, 디자이너는 어떤 사람을 대신하여 메시지를 보여줄 방법을 떠올려야만 하고 또한 의도된 관객에게 그것을 공감시켜야 한다. 다량의 재생산과 소비를 위하여 인쇄된 부수적인 것들은 컨셉트의 개발, 구성 그리고 창의적인 생산물이다. 따라서 페이지 레이아웃과 디자인은 디자이너들이 효과적인 창의적 작업을 하기 위하여 반드시 습득해야 할 기본적인 기술들이다.

Pitney Bowes를 위한 판촉용 포켓 폴더는 표지 바깥면에 우편과 관련된 소인인 맹인용 점자와 브로슈어 전면에 독특한 포켓을 사용하고 있다. 브로슈어 자체는 강한 시각 이미지와 대담한 색상, 그리고 단순한 그래픽들로 매우 산뜻하게 디자인되었다.
Design: And Partners

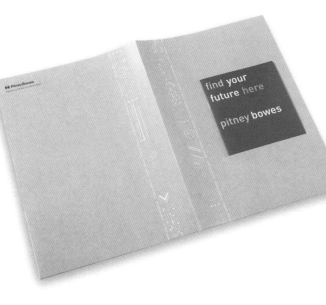

디자이너의 조건

페이지 레이아웃은 시각적 문제를 해결하기 위하여 디자인된 모든 인쇄 매체의 외관과 느낌을 기술하기 위하여 사용되는 일반적 용어이다. 이러한 매체들은 다양한 사이즈와 형태로 나올 수 있다. 단순한 엽서, 한 장의 팸플릿, 그리고 판매 광고 전단지에서부터 대형의 광고 포스터나 다양한 브로슈어, 책들에 이르기까지 클라이언트들의 메시지를 효과적인 시각 정보로 옮기고 결정하는 것은 디자이너의 책임이다. 페이지 레이아웃 소프트웨어의 대중적인 인기와 다양한 적용 가능성은 타이포그래피와 페이지 레이아웃에 관해 한정된 지식만을 가지고 컴퓨터 프로그램을 사용하는 비전문가적 출판인들을 양산해 냈다. 그러나 이러한 사실은 그들이 굿(good) 디자이너에게 요구되는 다방면에 대한 기질이나 미적인 안목을 가지고 있다는 것을 반드시 의미하는 것은 아니다. 진정한 그래픽 디자이너는 디자인과 페이지 레이아웃의 복잡함에 대하여 클라이언트를 교육시킬 수 있는 경험과 클라이언트의 요구들에 대한 가장 효과적인 디자인을 결정하기 위하여 해당 분야에 대해 철저히 이해해야 한다.

밝은 색상과 지배적인 요소들, 그리고 분명한 메시지를 가진 단순한 구성은 이 포스터를 다른 것보다 뛰어난 것으로 만들어 준다.
Design: Greteman Group

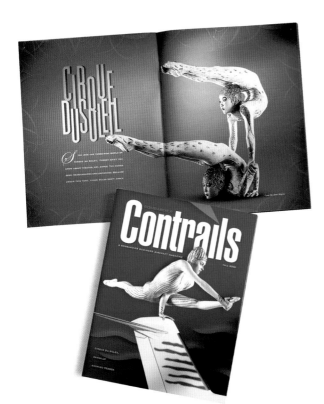

타이포그래피의 유희적 사용은 특히 색상과 이미지의 극적인 사용과 혼합되었을 때 페이지 레이아웃에 시각적 흥미를 더할 수 있다.

Design: Greteman Group

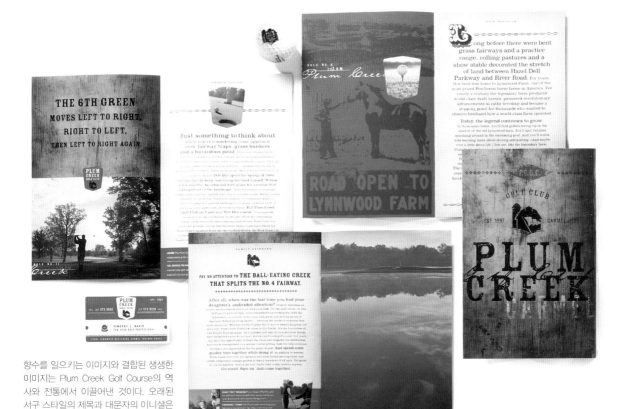

향수를 일으키는 이미지와 결합된 생생한 이미지는 Plum Creek Golf Course의 역사와 전통에서 이끌어낸 것이다. 오래된 서구 스타일의 제목과 대문자의 이니셜은 개조된 말 농장의 유산임을 강조한다..

Design: Lodge Design

페이지 레이아웃의 기본은 편리하고 충분한 여백과 마진을 두어 읽기와 이해하기 쉽도록 해야 한다. 문장은 좌우 페이지 사이의 중앙 여백(gutter)에 너무 가깝게 위치해서는 안 된다. 헤드라인이나 문장의 한 부분이 스프레드를 채울 필요가 있는 경우에는 단어 사이의 간격이나 자간을 넉넉하게 한다.
Design: SamataMason

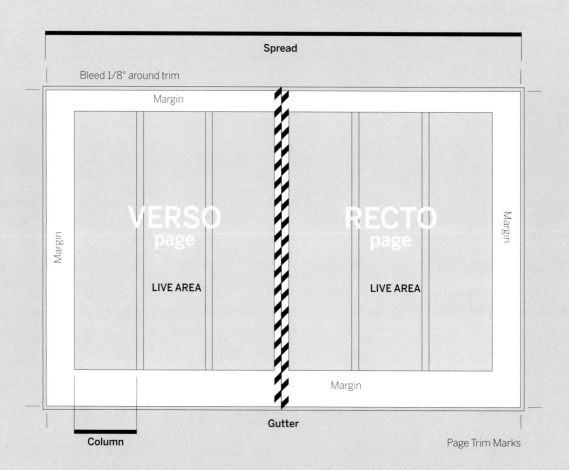

레이아웃과 디자인

텍사스의 샌 안토니오(San Antonio)에 있는 매리온 쿠 글러 맥네이(Marion Koogler McNay) 미술관을 위하여 재 디자인된 브로슈어들은 단순한 그리드 구조를 사 용하여 박물관 홍보 자료들 사이에 일관성을 부여하 였다. 그리드는 텍스트의 컬럼을 하나, 둘 혹은 네 개 로 사용할 수 있다.

Design: C&G Partners

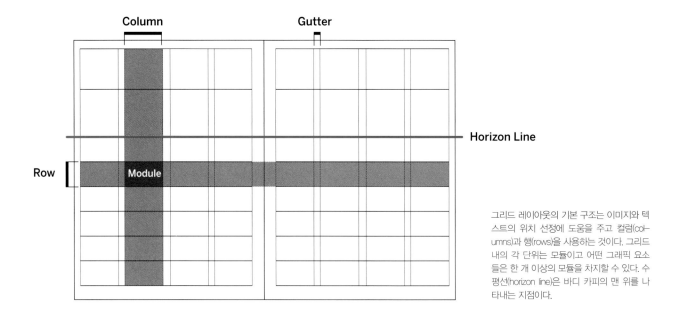

그리드 레이아웃의 기본 구조는 이미지와 텍스트의 위치 선정에 도움을 주고 컬럼(columns)과 행(rows)을 사용하는 것이다. 그리드 내의 각 단위는 모듈이고 어떤 그래픽 요소들은 한 개 이상의 모듈을 차지할 수 있다. 수평선(horizon line)은 바디 카피의 맨 위를 나타내는 지점이다.

그리드 Grid

레이아웃 디자인을 해야 할 텅 빈 페이지에 직면하는 것은 그래픽 디자이너에게는 매일매일의 도전이고, 전성기의 전문 디자이너에게도 종종 힘든 일이다. 여기에는 수천 가지는 아니지만, 수백 가지의 디자인 가능성들을 가지고 있다. 더욱 문제를 복잡하게 만드는 일은 대부분의 프로젝트들이 출판물 혹은 문서 전반에 걸쳐 연속성을 필요로 하는 서로 마주보는(spread) 페이지나 다양한 페이지들이다. 이러한 도전을 만나면 디자이너는 그리드의 사용을 고려한다.

그리드는 인쇄된 작품을 위한 구성 혹은 가이드의 페이지 레이아웃 구조를 세우기 위해 사용되는 보이지 않는 작업 틀이다. 이것은 문서 전체에 걸쳐 일관성을 구축하는 데 도움을 주고 페이지의 체계를 잡아준다. 모든 페이지에 같은 크기의 텍스트를 준비하고, 처음부터 끝까지 각 페이지의 숫자를 같은 자리에 위치시킴으로써 디자인을 위한 정돈된 이성적 근거가 된다. 텍스트와 이미지들은 꼴라주(collage)로 된 페이지 위에 우연히 떨어진 것이 아니라, 이해하기 쉽게 만들어진 문서를 통해 보는 사람의 시선을 안내하는 다른 그리드 "모듈(module)" 안에 위치하게 된다.

그리드는 전체 스프레드의 양끝을 연결하고 그것을 균등하게 모듈로 나눈다. 그리드는 때때로 주변의 마진 혹은 넓은 여백에 의해 정의된 레이아웃의 생생한 영역 내에서만 존재한다. 디자이너들이 처리할 수 있는 그리드 모듈의 크기와 수는 순전히 임의적이다. 그리드를 만드는 목적은 질서를 부여하는 것이며, 많은 그리드 모듈이 사용될수록 훌륭한 작품이 나올 가능성도 크다.

디자인에서 그리드의 규칙을 깨는 것이 적절하다고 생각된 때가 있었으나, 효과적으로 나타내기 위해서는 심사숙고해야 한다. 이 경우, 창조적 영감 혹은 "우뇌 개발하기"라는 컨셉트를 만들기 위하여, 디자이너는 포스터의 텍스트를 회전시켜 각 카피 구역의 오른쪽이 아래로 처져 보이는 착시 현상을 나타내게 한다.
Design: Kinetic

체스(chess) 토너먼트 대회를 위한 접거나 펼칠 수 있는 포스터 겸 브로슈어다. 이미지와 텍스트를 구축하기 위해 깨끗하게 정의된 그리드 모듈을 지닌 단순한 3단 컬럼의 그리드를 사용했다. 많은 양의 여백과 채색된 문장은 행사에 관한 정보를 유포하고 페이지 주변으로 보는 이의 시선을 안내하는 데 도움을 주고 있다.
Design: CDT Design

때때로 구성은 각각의 꼭대기에 몇 개의 그리드들로 층위되어져 사용될 것이다. 자연 박물관(Nature Museum) 포스터의 경우, 그리드는 정보를 눈에 띄게 하고 강조하기 위해 축에서 벗어나 돌려져 있다.
Design: Fauxpas Grafik

이 그리드 구조는 피보나치(Fibonacci) 수열과 황금비례를 사용하여 만들어 졌다. 둘 다 자연 발생적으로 일어난 현상들이다.

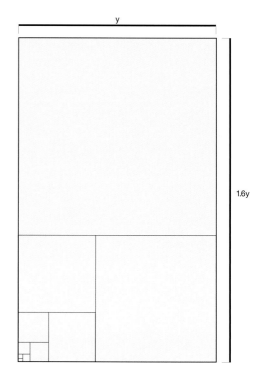

디자이너의 조건

URED OVLAŠTENOG
ARHITEKTA

황금비례는 자연에서 찾을 수 있을 뿐 아니라, 고전적 건축물에서도 사용된 다. 작은 건축회사를 위한 이 로고의 경우 잘 짜인 구조와 균형잡힌 마크 를 만들어 내기 위하여 황금비례가 사용되었다.
Design: Ideo/Croatia

이 포스터의 구성은 황금비례에 의해 잘 정의된 그리드를 기본으로 사용한다. 주 제목에서부터 지원 카피에 이르기까지 각 각의 요소는 그리드와 함께 일관성을 이 룬다.
Design: Shinnoske, Inc.

경우에 따라, 타이포그래피는 일러스트레이션으로 사용되기도 한다. 이 레이아웃에서 보는 바와 같이 글자의 중복된 형태는 독특한 색상 조합과 함께 놀랍고 새로운 형태를 형성한다.
Design: Shinnoske, Inc.

페이지의 구성 요소들

타이포그래피 Typography

그래픽 디자이너는 타이포그래피에 대한 사랑과 열정을 구체적으로 나타낸다. 즉, 페이지에 정리된 글과 단어, 글자를 선택하는 방법뿐만 아니라 글자 자체의 감정적 특징과 디자인을 향한 사랑과 열정을 지녀야 한다. 좋은 타이포그래피는 재능 있는 디자이너를 알려주는 진정한 신호이기 때문에 글자체의 선택이 적합한지 실행이 완전한지 확인하는 것은 매우 중요하다.

글자체들은 페이지 레이아웃을 하기 위하여 적당하고 명확한 폰트의 사용과 식별로 디자이너가 독특한 특성과 표현적인 자질을 가질 수 있도록 해준다. 글자체의 분석은 다른 많은 부분들로 구성되었기 때문에 다소 복잡하다. 주의력이 깊은 디자이너는 시각 문제의 해결을 위한 올바른 글자체의 선택에 우선권을 두는데, 이것은 의도된 메시지를 전달하는데 도움을 줄 것이다. 폰트의 선택을 위하여 고려할 점들은 인쇄되어질 종이의 종류와 인쇄된 작품의 형태를 포함한다. 예를 들어, 영어책에서는, Garamon이나 Caslon이 사용될 수 있으며 비율을 잘 맞춘 글자의 너비와 깔끔한 세리프들은 읽기 쉽도록 해준다. 영자 신문은 Times New Roman이나 그와 유사한 높이를 지닌 세리프의 글자체를 사용한다. 그리고 망점이 거친 신문에 인쇄할 때는, 잉크가 특정 글자의 음각 부분에 채워지지 않도록 카운터폼(counterform)을 비워둔다.

클라이언트 자료와 유사하거나 동등한 글자체를 선택함으로써 디자이너가 더 응집력 있고 일관된 브랜드를 확립하는 데 도움을 줄 수 있다. 글자체가 알맞은 조화를 이루기 위해서는, 특정 글자가 지닌 미묘한 뉘앙스를 연구하라. 예를 들어, "y" "Q" "g" 등의 글자와 &는 적당하면서도 거의 동일한 글자체를 명기하는 데 귀중한 실마리가 된다.

활자의 고려 사항들

Serifs vs. Sans Serifs

세리프체는 친근하고 사용하기 쉬우며 많은 분량의 텍스트에 사용될 때 더욱 읽기 쉽다. 산세리프체는 매우 깔끔하고 현대적이며 공공성 있게 보인다. 디자인이나 레이아웃에서 세리프체와 산세리프체의 혼용 사용은 대비를 창출한다.

이탤릭체

이탤릭체 글자나 단어는 글에 강조의 의미를 더한다. 왼쪽으로 기운 이탤릭체가 속도를 늦춘다는 의미를 전달하는 반면, 오른쪽으로 기운 이탤릭체는 서양 문화에서 전진을 암시한다. 오른쪽에서 왼쪽으로 책을 읽는 문화권에서는 반대로 적용된다.

행간 고르기 Justification

컬럼의 왼쪽에서 정렬되어 오른쪽에 다양한 길이로 나타나는(일직선에 맞춘 왼쪽, 들쭉날쭉한 오른쪽) 문장은 일반적으로 왼쪽에서 오른쪽으로 글자를 읽는 언어에서는 보통 읽기 쉽게 여겨진다. 오른쪽에서 왼쪽으로 읽는 문화에서는 그 반대이다.

가운데 정렬 문장은 왼쪽과 오른쪽으로 동일한 문장의 길이가 되도록 정렬하는 것이다. 긴 절의 가운데 정렬된 문장은 때때로 단어 사이에 커다란 간격이 형성되어 "강(rivers)"과 같은 여백을 만들어내고 이 여백이 텍스트의 흐름을 방해하기 때문에 읽기가 어렵다. 가운데 정렬의 문장은 오직 짧은 분량의 카피 문구에 사용되어야 한다.

래그 Rag

텍스트 컬럼의 가장자리는 카피의 내용이 끝나는 곳이다. 깨끗한 Rag는 한 줄에서 다음 줄로의 흐름과 이동이 적절한 것이며 문장의 끝에 하이픈으로 연결된 단어가 없다. 이것이 가장 이상적인 형태이며 이 부분은 종종 디자이너의 조절 능력이 요구되는 부분이다.

하이픈 Hyphenation

가능하다면 특히 폭이 좁은 컬럼에서 하이픈으로 연결된 문장은 피해야 한다. 단지 깨끗한 단락을 위하여 하이픈으로 연결된 단어를 사용해야 한다면, 그것은 허용된다. 그러나 하이픈으로 연결된 문장을 연속적으로 사용하는 것은 피해야 한다.

자간 Kerning

한 단어 안의 글자와 글자 사이의 틈을 자간이라고 부른다. 특히 멀리서 볼 때 글자들이 서로 너무 붙어 있으면 읽기가 어렵다. 마찬가지로, 글자의 간격이 떨어져 있으면 멀리서 읽기는 쉽지만 가까운 거리에서는 읽기 어렵다.

행간 Leading

"leading"이란 활판 인쇄에서 나온 용어로서 다양한 너비의 납조각이 각 활자 사이에 위치해 있다. 디지털 세상에서도, 이 용어는 여전히 문장의 행간들 사이의 공간을 지칭한다. 좁은 컬럼에서는 너무 느슨한 leading은 문장을 분리해 버리는 경향이 있다. 넓은 컬럼에서 너무 빽빽한 leading은 눈을 피곤하게 할 수 있고, 글을 읽기 힘들게 한다. 카피의 한 블록에 사용되는 적당한 leading의 양을 명시한 수학적 공식이 없긴 하지만, 글자 크기보다 leading의 크기가 3~4포인트 더 클 경우 가장 좋아 보인다. 예를 들어, 12포인트의 글자에 15포인트 또는 16포인트의 leading은 가장 알맞은 줄 간격이다.

컬럼의 너비 Column Width

가독성과 컬럼 너비의 최적 라인은 대략 각 줄에 12단어들이 있어야 한다. (50~60 글자들) 그렇지 않다면 눈의 피로를 가져올 것이다.

위도우와 올팬 Widows and Orphans

widow는 하나의 줄에 한 단어만 있는 것이다. 이 문제를 줄이기 위해서는 단락의 자간만 조절하면 된다. Orphans는 문장의 한두 줄이 다음 컬럼으로 뛰어넘을 때 발생한다. 이 두 가지의 경우는 반드시 피해야 한다.

미완성의 구두점 Hanging Punctuation

인용구를 사용할 때, 카피 블록의 왼쪽에 표시한 미완성의 인용부호는 시각적으로 문장을 정렬해 준다.

디자이너의 조건

글자체를 분석해 보면 감식가의 눈으로 봤을 때 디자이너들의 툴박스 내에서 강력한 도구가 될 수 있는 미묘한 뉘앙스와 특성을 가지고 있다. 폰트의 핵심적인 특징을 신중하게 조사하는 것은 클라이언트의 홍보자료에 부합되거나 프로젝트에 어울리는 글자체를 결정하는 데 있어 유용하다.

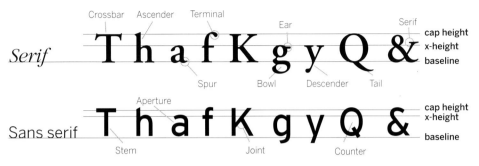

Align Left, ragged right text block

When setting large areas of text, it is best to use text that is ragged right, aligned left. This will create the optimum readibility for the viewer of the piece. Line lengths should be no more than 50 characters. Hyphenation should be avoided, and always have the appropriate amount of leading between sentences.

Rivers, widows and hyphenation

When setting large areas of text, it is best to use text that is ragged right, aligned left. This will create the optimum readibility for the viewer of the piece. Line lengths should be no more than 50 characters. Hyphenation should be avoided, and always have the appropriate amount of leading between sentences.

Leading too loose

When setting large areas of text, it is best to use text that is ragged right, aligned left. This will create the optimum readibility for the viewer of the piece. Line lengths should be no more than 50 characters. Hyphenation should be avoided, and always have the appropriate amount of leading between sentences.

Leading too tight

When setting large areas of text, it is best to use text that is ragged right, aligned left. This will create the optimum readibility for the viewer of the piece. Line lengths should be no more than 50 characters. Hyphenation should be avoided, and always have the appropriate amount of leading between sentences.

한 구성 안에 큰 문장의 블록을 위치시킬 때, 디자이너는 사용된 활자 크기와 비례하는 컬럼의 너비와 행간을 사용하여야 한다. 여러 줄의 카피에 걸쳐 단어들 사이에 생기는 공간인 리버(rivers)는 읽기 쉽게 왼쪽 정렬을 하여 오른쪽이 울퉁불퉁하게 함으로써 피할 수 있다.

이 표지의 이미지는 인상적이고, 강력하며, 구속과 저항, 그리고 결론의 느낌을 자아낸다. 심층 기사의 내용과 개념적으로 연관성을 지닌 사진은 시각적인 문제를 해결하는 데 있어 분별력의 깊이와 의미를 더해 준다.
Design: Eason & Associates

이미지 Imagery

사진

사진은 시간 속의 한 순간을 정지시켜 우리 주위 세상의 본질을 포착할 수 있는 능력을 가지고 있다. 사진은 페이지 레이아웃과 디자인에서 적절하게 사용될 때 독자들에게 엄청난 충격을 줄 수 있으며, 보는 사람의 관심을 집중시키고 인쇄된 다른 작품까지도 보게끔 유도할 수 있는 강력한 매체이다. 그러나 이러한 목표를 달성하기 위해서, 사진은 매우 독특하고 시각적으로 매력이 있어야 하며, 초점에 확실한 요점이 있어야 한다. 시야의 옅은(short) 깊이, 엄격한 크로핑(cropping), 주제의 클로즈업 등이 이 목적 달성을 위한 방법이다.

레이아웃을 위해 알맞은 이미지를 찾는다는 것은 때로는 어려운 과제이기도 하다. 때때로 클라이언트들이 디자이너에게 "스냅샷(snapshot)" 이미지를 제공하기도 하는데 이는 전자동 카메라나 디지털 카메라로 주로 찍은 것들이다.

독특한 짧은 머리, 생생한 컬러 이미지, 각진 구성은 75주년을 기념하는 스타킹과 레깅 제조회사의 홍보용 광고로, 보는 사람의 시선을 잡아끈다. 텍스트 안에서 흐르는 듯한 로브(robe)는 텍스트를 강조하는 데 도움을 준다.
Design: Ideo

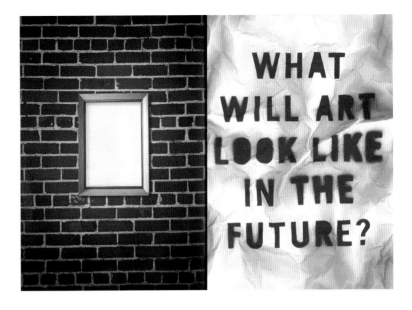

이미지는 Zeum 브로슈어 디자인의 핵심 구성 요소이다.
표지는 그림의 뒷면을 닮았으며, 관객으로 하여금 처음
이 작품을 봤을 때 다시 보도록 만든다. 마음을 사로잡
는 이미지와 스프레드 페이지의 손으로 쓴 텍스트는 서
류 속으로 사람을 이끈다.
Design: Cahan & Associates

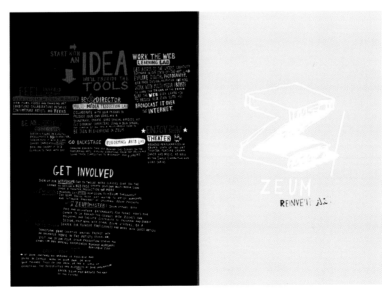

디자이너의 조건

본 세서미(Sesame) 워크샵의 연간보고서 뒤에 있는 메시지는 이 단체가 프로그램을 통해 인종적 다양성과 국제적 관점을 위해 노력한다는 것이다. 이를 위해, 국가별로 특성화된 세서미 스트리트 캐릭터의 이미지 위에 다양한 언어로 "Hello Friend"를 뜻하는 문자가 첫 페이지에 적혀 있다. 은으로 된 금속 광택 처리제로 "hello"의 서로 다른 번역어가 각 스프레드 위에 인쇄되어 있다.
Design: SamataMason

전형적으로, 구도에 대한 기술적인 지식이나 경험, 조명의 부족, 낮은 해상도 등의 원인으로 이미지의 질이 손상을 입는다. 만약 이러한 점이 하나라도 발생한다면 디자이너는 대여 사진 사용을 고려하거나 전문 사진가를 고용해야 할 것이다.

위탁 사진

클라이언트들의 요구와 예산에 따라 위탁된 사진은 페이지 레이아웃 문제해결을 위한 맞춤 이미지를 제공할 수 있다. 전통적으로 위탁 사진은 현장이나 스튜디오에서 촬영되며, 디자이너의 상상에 꼭 맞는 이미지로 예술 지향적이다. 브래킷 노출은 다른 각도들과 조명 기술이 사용되고, 그 프로젝트의 컨셉트에 잘 맞는 이미지를 찾을 수 있도록 해준다. 무대 사진을 위한 배경 설치의 복잡함과 소요되는 추가 시간 때문에, 위탁된 사진은 일부 클라이언트들에게는 엄두를 내기 힘든 비용이 든다. 요구되는 이미지의 유형 또는 특정 작품의 재생 요구 조건(최종적으로 사용될 이미지의 사이즈와 인쇄 공정의 유형과 같은)에 따라, 사진작가는 35mm 필름 카메라 또는 고해상도의 디지털 카메라로 촬영을 할 것인지 선택하여야 한다. 최근에는 다양한 반사경 싱글렌즈(SLR)와 디지털 카메라들을 이용할 수 있고 모두 공통적으로 이미지의 질이 뛰어나다. 디지털 카메라와 35mm 사진의 가장 큰 차이점은 시간과 경비이다. 네거티브 필름은 반드시 현상한 후 인화하고 조절을 위해 컴퓨터로 스캔된다. 디지털 카메라는 데이터를 전자적으로 포착하여 컴퓨터 파일에 저장할 수 있으며 시간과 경비를 절감할 수 있다. 이러한 이유들 때문에 대부분의 상업 사진작가들은 디지털 카메라 작업으로 전환하지만 어떤 작가들은 필름 카메라의 질감만큼 디지털 카메라의 질감이 좋지 못하기 때문에 여전히 필름 카메라를 고집하기도 한다. 어떤 종류를 선택하든지, 두 카메라 모두 우수한 품질을 만들어 낼 수 있다.

다음의 웹사이트들은 모아둔 사진과 일러스트레이션을 찾을 수 있는 곳의 예들이다. 회원으로 등록하면 디자이너는 저해상도의 이미지를 고객 프레젠테이션용과 실물 모형용으로 사용하기 위해 다운로드할 수 있다.

ACEstock (UK)	www.ace.captureweb.co.uk
Action Press (Germany)	www.actionpress.de
AGE Fotostock (Spain)	www.agefotostock.com
alt.type (Singapore)	www.alttype.biz
Amana Images (Japan)	www.amana.jp
Apeiron Photos (Greece)	www.apeironphotos.com
ArabianEye (U.A.E.)	www.arabianeye.com
Aura Photo Agency (Italy)	www.auraphoto.it
Bildmaschine (Germany)	www.bildmaschine.de
Contrast (Czech Republic)	www.contrast.cz
Corbis (United States)	www.corbis.com
Epictura (France)	www.epictura.com
Fotosearch (United States)	www.fotosearch.com
Getty Images (United States)	www.gettyimages.com
Granata Press Service (Italy)	www.granatapress.com
Hollandse Hoogte (Holland)	foto.hollandse-hoogte.nl
Images.com (United States)	www.images.com
Imagepoint (Switzerland)	www.imagepoint.biz
iStockphoto (United States)	www.istockphoto.com
Photonica (United States)	www.photonica.com
Sambaphoto (Brazil)	www.sambaphoto.com
Sinopix (Hong Kong)	sinopix.com
Stockbyte (United Kingdom)	www.stockbyte.com
Veer (United States)	www.veer.com

대여 사진 Stock photography

오늘날 페이지 레이아웃이나 디자인을 위하여 사용하기 좋은 "대여" 사진이 과도하게 많이 있다. 전통적인 위탁 사진은 모델 사용료와 특별한 장소 같은 복잡함 때문에 시각적 문제해결의 실행이 어렵고, 대여 사진은 웹으로부터 다운로드와 구매가 쉽고 풍부하다. 키워드로 탐색 가능한 무수한 웹사이트들은 거의 모든 토픽(topic)과 주제에 대해 수많은 사진을 가지고 있으며 귀중한 자료와 참고를 디자이너들에게 제공한다.

ScanChan(Scandinavian Channel)을 위한 이 브로슈어는 어코디언 모양의 접지와 밝은 색상, 최소의 카피를 이용하여 모든 나라의 사람들에게 브랜드 메시지를 전달한다. 반대쪽에는 다양한 나라 사람들의 실물 크기의 얼굴을 맞이하게 된다.

Design: SamataMason

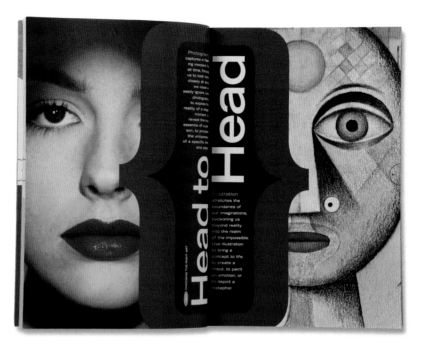

이 잡지 스프레드는 대여 사진과 일러스
트레이션의 차이점을 입증함과 동시에
양쪽의 장점을 강조하고 있다.
Design: Eason & Associates

대여 사진은 한 번 구입하면 더 이상 사용료를 내지 않는 이미지
로서 다양한 레이아웃이나 프로젝트에 추가요금 없이 사용할 수
있는 것과 반복 사용할 때마다 라이센스 사용료를 지급하는 2가
지 유형이 있다. 전반적으로 관리가 되는 이미지들은 질이 뛰어
나고 제한적으로 특정 기간 내에만 사용 가능한 것들이다. 이것
은 비슷한 업종 내 두 회사가 마케팅 자료 제작 시 동일한 이미
지의 사용을 예방한다. 비록 고품질의 독창적 이미지들이 계속
개발되고 있더라도, 대여 사진은 분명 결점이 있다. 클라이언트
와 디자이너들에게 대여 이미지 사용이 점점 더 인기 있게 됨에
따라 사용료도 높아지고 있다. 그리고 어떤 클라이언트나 특정
회사를 위한 것이 아니므로 "일반적인" 모습을 띠고 있다. 그렇
지만 대행사마다 매우 다양하게 제작하고 있으며, 주변의 다른
대행사 역시 아주 일반적이거나 상당히 독특할 것이다.

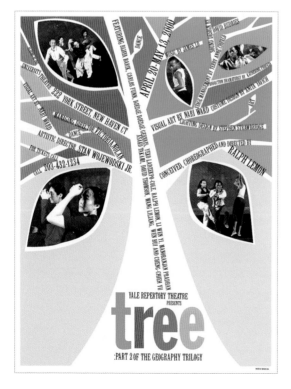

가끔 이미지들은 구성에서 지배적 요소로
사용하기에 항상 적절한 것은 아니다. 이
포스터에서는 흑백 사진이 색상이 화려한
기하학적 일러스트레이션 스타일로 통합
되어 잊혀지지 않는 공연 포스터로 만들
어졌다.
Design: Modern Dog

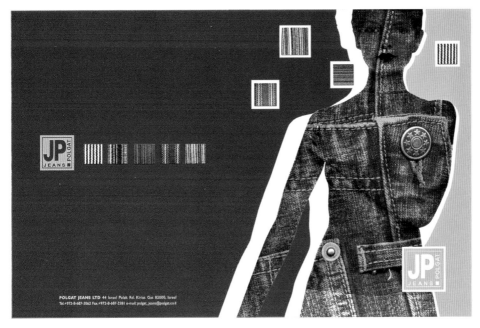

디자이너는 Polgat Jeans의 판촉용 포켓 폴더를 위하여 데님 진의 세세한 결로 가득 채워진 여인의 실루엣으로 흥미로운 이미지를 만들었다.
Design: Shira Shechter Studio

이미지 사용의 제공

디자이너들은 항상 프로젝트 내에서 대여 사진이나 다른 형태의 이미지들을 사용할 수 있는 라이센스를 사거나 허가증을 얻어야 한다. 누군가의 작품을 훔치는 것은 비윤리적이고 불법이며, 허가 없이 이미지를 사용하는 것은 저작권 위반에 해당된다. 사진과 일러스트레이션을 포함한 독창적인 미술과 디자인을 보호하는 법이 나라마다 다르긴 하지만, "공정한 사용"이라 간주되는 판단 아래 사용할 수 있다.

미국의 디자인학과 학생들은 예술가나 디자이너에게 자신들의 작품과 디자인의 문제해결이 재생되지 않고 분배되지 않으며, 또는 판매되지 않는다는 믿음을 주는 한, 교육적인 목적으로 저작권이 있는 그들의 작품 속 이미지와 일러스트레이션을 사용할 수 있다. 미연방 정부로부터 획득한 이미지들은 사회 공유재산으로 간주하여 무료로 사용할 수 있다(NASA의 웹사이트에 나타나 있는 우주 이미지들이 이 범주에 속한다). 추가적으로, 저작권법은 작품에 대하여 제한적으로 보호하고 있으므로, 오래된 잡지들이나 광고들의 인쇄된 이미지들도 공공의 범위 내에서 사용이 가능하다. 당신이 원하는 이미지들이 여전히 법적으로 저작권 보호가 되어 있는지 또는 공공의 범위 내에서 사용 가능한지 확인하기 위해 지역 내의 저작권 사무실에 문의하여 확인해야 한다. 찾아낸 이미지에 영향을 주는 법적 문제를 위해 지역 정부에 연락하거나 지적 재산권 전문 변호사와 상담하라.

효과적으로 메시지를 전달하기 위하여, 디자이너는 반드시 목표고객에게 호소하는 카피와 적절한 이미지를 사용해야 한다. 영화 애호가는 관객에게 관련이 있는 이 작품을 유머러스하게 만듦으로써 어떤 영화 비평가의 짜증스러운 오만함에 대해 설명할 수 있다.
Design: Bradley & Montgomery

디자인의 조건

일러스트레이션

사진처럼 일러스트레이션은 보는 사람을 인쇄된 페이지로 잡아끌고 전달하고자 하는 메시지를 강조하는 데 도움을 준다. 게다가 사진에 사용된 기술적이고 구성적인 기법은 컨셉트와 실행에 따라 매우 다양해질 수 있는 독특한 스타일을 갖는다. 예를 들면 일러스트레이션을 나타내기 위해 사용되는 소재는 작품의 톤이나 분위기를 창조해 낸다. 파스텔 기법은 밝고 가벼우며 심지어 색다른 특색을 보이는 반면, 분명하거나 거친 윤곽을 가진 강렬한 그래픽은 보는 사람을 날카롭게 만들 수 있다. 카툰과 같은 캐리커처는 종종 우스꽝스러운 상징을 갖는 반면, 사실적인 그림과 일러스트레이션은 따뜻함과 친근함을 전해 준다.

일러스트레이션이 어떻게 만들어지는지와 상관없이, 디자이너는 그것이 레이아웃의 전반적인 효과에 어떻게 기여하는지에 대해 주의 깊게 고려하는 것이 중요하다. 일러스트레이션은 아이디어나 느낌의 전달에 있어서 사진보다 더욱 효과적일 수 있으며, 때때로 주제가 어렵거나 힘든 경우일 때 더 적합하다. 가정폭력 보호시설이나 어린이를 돕는 기관과 같은 몇몇 클라이언트들은 프라이버시(privacy) 문제로 사진들을 사용할 수 없기 때문에 만들어진 이미지에 의존하기도 한다.

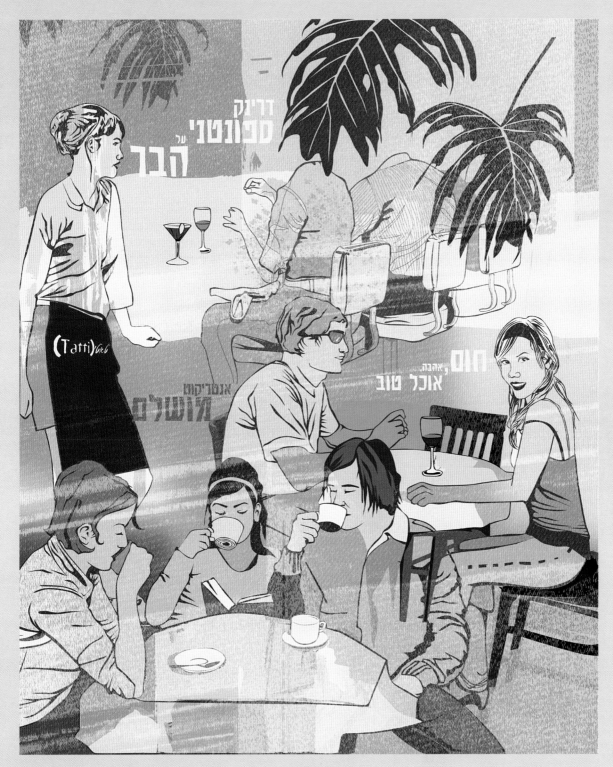

이스라엘에 있는 커피와 와인을 파는 Tatti Café의 벽
면을 장식하고 있는 일러스트레이션이다. 이것은 카페
의 정체성과 일치하는 관례적인 스타일과 색상을 사
용하고 있다. 커피나 와인을 즐기면서 사교적인 행복한
고객을 보여주고 있다.
Design: Shira Shechter Studio

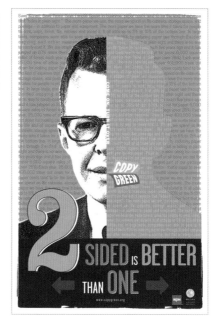

이 포스터는 천연자원의 보존과 비용을 아끼기 위해 용지의 양면 사용을 장려한다. 먼저 양면의 얼굴을 한 남자가 인지되고 헤드라인이 뒤따른다. 작품을 더 자세히 보면, 배경에 실제로 본문 카피가 들어 있으며 재활용에 관한 내용이라는 점을 발견하게 된다.
Design: Dotzero Design

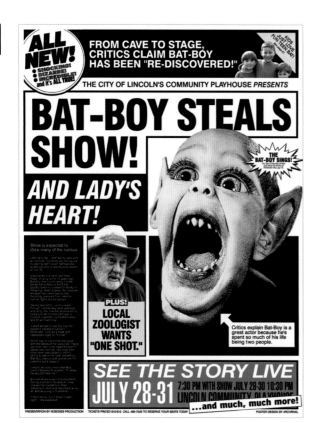

Bat Boy란 연극을 홍보하기 위해 타블로이드 신문의 레이아웃을 이용한 이 페이지는 요소들 간의 분명한 층위 구조가 있다. 시각적으로 우세한 헤드라인에 주목하게 하고, 두 번째로 날짜를 보게 되며, 다음으로 작은 텍스트 블록이 뒤따르고, 마지막으로 본문 카피의 순이다.
Design: Archrival

페이지 레이아웃과 디자인에서의 일러스트레이션 사용에 다방면으로 능한 그래픽 디자이너는 일러스트레이터로 활동할 수 있다. 그러나 시간이 중요하거나 혹은 복잡한 일러스트레이션이 요구되거나 크게 양식화된 것을 필요로 하는 프로젝트라면, 전문적인 일러스트레이터나 대여 일러스트레이션이 더 나은 선택이 될 수 있다.

대여 사진의 경우처럼, 대여 일러스트레이션을 사용하는 것에는 장점과 단점이 있다. 웹사이트로부터 다운로드 받거나 사는 것은 상대적으로 값이 싸고 쉬운 방법이다. 그러나 특유한 컨셉트에 어울리는 정확한 이미지를 찾는 것은 어려울 수 있다. 이러한 경우, 대여 일러스트레이션 책들이나 사이트를 검색하여 프로젝트의 요구에 맞는 일러스트레이션 스타일을 선택하라. 그런 다음 주문 작품을 하는 일러스트레이터를 선택하라. 일러스트레이터들은 매우 컨셉트적으로 생각하는 사람들이며, 적절하고 근본적인 문제해결을 개발하기 위해 종종 디자이너와 함께 작업할 것이다.

시각적 층위 구조를 사용한 역동적인 구성을 창조하는 방법

1. 크기 : 큰 요소들은 보는 사람에게 더 가깝게 전경으로 나타나며 작은 요소들은 작품의 배경에서 덜 두드러지고 덜 중요하게 보인다.

2. 모양 : 레이아웃에서 독특한 모양은 주목을 끈다. 만약 사각형이나 직사각형의 카피 블록이 사용된다면, 둥근 요소나 자유로운 형태의 모양이 주는 작품의 단조로움을 깨뜨리고 그 대상으로 보는 사람의 시선을 끌 수 있다.

3. 색 : 빨강이나 노랑과 같은 따뜻한 색은 페이지 위로 튀어올라 마치 그것들이 전경에 있는 듯이 보인다. 차가운 색은 배경에서 멀어진 것처럼 보인다.

4. 대조 : 두 개 또는 그보다 더 많은 요소들 사이에서 대조를 만들어 내는 것은 주의를 끈다. 더 작은 요소들 옆에 놓인 큰 모양이나 글은 보는 사람을 더 가까이 이끄는 역동적인 관계를 창조해 낸다.

5. 운동 : 레이아웃에서 논리적인 순서나 연속물을 만들어 내는 것은 보는 사람의 시선을 한 요소에서 다음 요소로 이끌고, 강한 시각적 층위 구조를 만들어 낸다. 화살표, 괘선, 유사성이나 근접성과 같은 게슈탈트(Gestalt) 원리는 이러한 목표를 달성한다. 작품에 몰입하도록 그 페이지에서 보는 사람의 시선을 거두게 하지 마라.

시각적 층위 구조 Visual Hierarchy

디자이너는 보는 사람의 관심을 모으고 그들을 페이지 레이아웃으로 끌어들여, 계속 작품에 몰두하도록 하는 것이 중요하다. 페이지 요소가 가장 잘 인지되는 순서를 결정함으로써 디자이너는 레이아웃 곳곳에서 보는 사람의 시선을 정보의 가장 중요한 부분에서 덜 중요한 부분으로 이끌 수 있다. 이것은 보는 사람의 효과적인 커뮤니케이션과 이해를 촉진시킨다.

구성의 측면에서, 시각적 층위 구조는 페이지에서 대조를 이루는 요소에 의해 얻어진다. 크기, 모양, 색상에 있어서 대조는 독자들의 인지 순서를 결정하며, 그때 시각적 정보를 요약한다. 만약에 모든 요소들이 같은 크기이고 색깔마저 비슷하다면, 보는 사람이 이해할 수 있는 논리적인 발전이 없게 될 것이며 혼란과 좌절을 초래하게 될 것이다. 전형적으로, 페이지나 스프레드에서 가장 커다란 항목을 처음으로 읽게 되지만 이것은 언제나 같은 경우가 아니다. 어두운 배경의 작은 빨간 점이 보는 사람의 주목을 끌기에 효과적일 수 있다. 페이지의 층위 구조는 논리적으로 정보를 제시해야 한다.

크루즈호 직원들을 위한 장난감 홍보용 포스터의 거대한 선물은 크루즈 배의 전면을 닮았다.
Design: Greteman Group

료와 동력을 공급하는 건전지를 비교함으로써 시각적 은
유(metaphors)에 의존하고 있다.
Design: Turner Duckworth

caused the outbreak is called Vero-
cytotoxin-producing *E. coli* O157 (VTEC).

Key points
○ The number of general outbreaks of *E. coli* O157 in England has risen from five in 1992 to 10 in 2000; the number of reported cases in 2000 was 950, the third highest annual total on record.

○ The disease can cause very serious illness, complications and death particularly in children and older people.

○ Only a small number of organisms appears necessary to cause illness.

○ The main reservoir of infection is cattle, 44% of herds and about 5% of cows were carrying *E. coli* O157 in England and Wales.

○ Infection is transmitted via indirect or direct contact with infected cattle (e.g. petting on farms by children), unpasteurised milk, cheese or other dairy products, undercooked meat and meat products (particularly minced and burgers) and person-to-person transmission following inadequate hygienic practices such as no handwashing (as seems to happen in outbreaks in childrens nurseries).

Escherichia coli (E. coli) is a bacterium found naturally in the gut of people and animals. Most strains of the organism do not cause illness in people but some can release toxins called verocytotoxins. These can cause serious illness and even death. *E. coli* O157 is the most common verocytotoxin-producing *E. coli* in the United Kingdom.

Outbreaks of infection due to *E. coli* O157 were first reported in this country in the early 1980s. Between 1991 and 2000, there were over six thousand (6586) confirmed cases of *E. coli* O157 in England (Figure 1). There is a seasonal pattern in reporting of *E. coli* O157 infection with generally an increase in the months of August and September.

The majority of people who fall ill are not part of large outbreaks of food poisoning. However, the number of general outbreaks of *E. coli* O157 in England has increased from five in 1992 to 10 in 2000. With the exception of the Lanarkshire outbreak the largest outbreak to date was in North Cumbria, England in which 114 people were made ill, 28 of them hospitalised.

The major route for this form of infection which people catch is via human contact directly or indirectly with cattle faeces, a recent study in England and Wales found that 44% of herds and 5% of cows are affected.

Sheep and goats can also act as reservoirs of infection, for example 20 people fell ill with *E. coli* O157 at a scout camp in Aberdeenshire in May of last year. The camp was held on land previously used for grazing sheep and the ground was heavily contaminated with sheep faeces. The subsequent investigation of the outbreak revealed that *E. coli* O157 was isolated from sheep faeces, lying water, soil, wellington boots and debris from a climbing frame on the site. The investigation also showed that camp attendees who did not use cutlery or did not wash their hands were 7–9 times more likely to be ill with *E. coli* O157 than those who did.

The highest risk is from fresh animal faeces. People can be infected in a number of ways for example, come children have caught *E. coli* O157 after farm visits during which they 'petted' animals; some people have become infected through contamination of the environment by infected cattle faeces e.g. contaminated water, gates, fence-posts, soil or vegetables. It is also possible for the organism to be spread from an infected person to others by inadequate hand-washing after using the toilet. This is thought to be the route of infection in the

Figure 1: Trend in laboratory confirmed cases of *E. coli* O157 in England 1982–2000

건강보고서의 깔끔한 레이아웃과 깨끗한 구성으로 영국
인의 건강 상태에 대하여 잘 알도록 해준다. Cyan 색상
의 글은 각 스프레드의 핵심 포인트를 강조하는 반면, 읽
기 쉬운 차트와 눈에 띄는 사진은 카피를 강조한다.
Design: CDT Design

> " 디자인 분야는 수준 높은 교육을 요구하지는 않지만, 인정받기 어려운 분야 중 하나임은 틀림없다. 디자이너는 신께서 주신 능력을 바탕으로 매일 백과사전 분량의 정보, 끊임없이 쏟아지는 의견들, 그리고 (창의력이라 불리는) '새로운' 아이디어를 찾기 위한 노력과 싸워야 한다. "
>
> —Paul Rand, *Design Form and Chaos*

Chapter 4: **일반적**

디자인 업무

효과적인 디자인 업무를 성공적으로 마무리하기 위해, 그래픽 디자이너는 천부적 능력, 자원, 그리고 클라이언트와 시장의 끊임없는 변화 요구를 받아들이기 위한 신축성을 가져야 한다. 발전하는 기술과 정보 공유의 방법은 디자이너로 하여금 그들의 성장에 도움이 되는 혁신적인 도전을 할 수 있도록 해준다.

클라이언트의 이해

클라이언트는 마케팅 및 커뮤니케이션 상의 문제를 해결하고 효과적인 시각적 메시지를 내보내기 위해 디자이너를 필요로 하고, 디자이너는 클라이언트에게서 얻는 수입으로 생활을 하고, 지출을 하고, 끊임없는 창조를 위한 투자를 한다. 클라이언트와 디자이너의 관계는 상호 존중적인 것으로 공동의 목적을 달성하기 위해 서로에게서 배움을 얻는 과정이다. 모든 디자이너-클라이언트 관계는 비용과 결과물 등의 현실적인 기대치에 대해서도 확실히 명시해야 한다.

비용을 지불하는 클라이언트와 일할 때, 디자이너는 보통 어떠한 예술적인 창조를 할지에 대해 자유롭게 결정하거나 통제할 수 없다. 디자이너의 예술 감각은 커뮤니케이션의 기능을 만족시키기 위한 합의점을 찾아야 할 때도 있다. 창조물에 대해 완전한 통제

이 버진 항공(Virgin Airlines)의 브로슈어는 다이컷된 창이 있는 재생종이를 사용하여 잠재고객에게 명확한 메시지를 효과적으로 전달한다. 심플한 기호와 단락을 사용하여 보는 이에게 책을 통해 버진 항공의 브랜드에 대해 알 수 있는 기회를 제공한다. 승객의 체험에 대한 일반적인 광고를 줄이고 세세한 디테일을 강조함으로써 버진은 고객의 가장 보편적인 필요에 직접적으로 다가갈 수 있다.
Design: Turner Duckworth

펜로드 미술대전(Penrod Arts Fair)을 위한 이 포스터는 복잡한 타이포그래피, 여러 겹의 이미지, 그리고 캔버스화를 연상시키는 붓터치를 사용한다. 음의 공간(negative space)을 사용하여 예술적인 모양을 암시하도록 디자인하였으며, "O"를 표현하는 다양한 색의 점은 포스터가 표현하는 메시지를 더욱 명확하고 효과적으로 만들어 준다.
Design: Lodge Design

력을 가질 수 있는 한 가지 방법은 발레단, 오케스트라, 저소득층 식사 제공을 위한 급식소와 보호소 등 "이윤 추구를 하지 않는" 또는 "무료로 제공되는" 서비스를 제공하는 클라이언트와 일하는 것이다. 이런 클라이언트는 보통 마케팅이나 홍보를 위한 예산이 아주 적거나 없지만, 기부금을 얻기 위해 효과적인 디자인을 필요로 한다. 이런 경우, 디자이너는 낮은 비용이나 무료로 시간과 능력을 할애하여 비영리 기관이나 그 서비스를 알릴 수 있는 디자인을 제공한다.

비영리 조직을 위한 디자인 작업은 칭찬받을 만한 일이나, 그 시작은 조심스러워야 한다. 이런 클라이언트는 보통 "자유로운 창조"를 조건으로 제시하지만, 이런 조직에도 결과물을 평가하고 결제하는 위원회가 있으며, 위원 개개인은 그들만의 의사와 의견이 있기 마련이다. 또한, 이런 클라이언트와 한번 관계를 맺으면, 디자이너는 수시로 그들을 위해 시간과 노력을 할애해야 한다. 이런 이유로, 어쩌면 자유로운 창조를 적당히 포기하고라도 일한 대가를 충분히 받는 것이 그래픽 디자이너에게 더 이익이 될 수도 있다.

픽업(Pick Up)을 위한 이 광고는 배경의 제품 사진과 더불어 거대한 일러스트를 사용하여 회사의 다양한 상품을 효과적으로 보여준다.
Design: Shira Shechter Studio

사용자와 교류하는 광고는 아주 효과적
인 마케팅 도구이다. 다이컷된 구멍을
이용한 이 팸플릿은 잠재적인 고객이 노
키아(Nokia)의 새 게임폰을 "체험"할 수
있는 기회를 준다.
Design: Kinetic

광고

광고는 제품, 기업, 또는 서비스를 판촉하
는 페이지를 디자인하는 작업이다. 광고
주의 메시지를 "누구에게 무엇을 언제 어
디서 왜 어떻게" 전달하기 위한 효과적인
도구를 개발하는 일은 그래픽 디자이너만
이 경험하는 문제이다. 강력한 시각 요소
를 사용하여 소비자의 주의를 끌고 잘 쓰
여진 제목으로 시각 요소를 강조하여 더
많은 정보를 알고 싶게끔 하는 것이 관건
이다. 가장 중요한 것으로, 효과적인 광고
는 정보의 서열을 확실히 해야 한다는 점
이다.

광고를 출판하는 출판사에 연락하여 광고
의 크기와 인쇄 도구에 대해 알아두는 것
도 중요하다. 광고는 한 페이지를 부분적
으로 (1/4장, 1/2장, 1/3장 등) 사용하거나
한 페이지나 그 이상을 통째로 사용할 수
있다. 신문 광고를 디자인하는 일은 보통
더 어려운 일인데, 이는 신문이 "컬럼 인
치"라는 단위를 사용하여 광고의 크기가
더욱 다양할 수 있기 때문이다. 신문 광고
의 정확한 크기를 알기 위해서는 컬럼 인
치를 컬럼 수와 곱하면 된다. 예를 들어,
36 컬럼 인치의 광고는 12인치 높이로 세
개의 컬럼을 차지하거나 9인치 높이로 네
개의 컬럼을 차지할 수 있다.

스파크스(Sparks) 에너지 음료수를 우퍼에 들어가는
배터리로 표현하여 이 음료수가 힘을 최고로 해준다
는 메시지를 전달한다.
Design: Turner Duckworth

 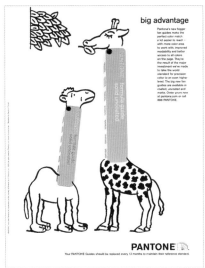 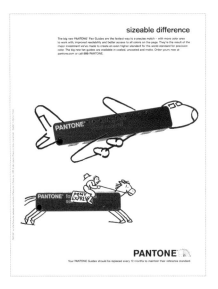

이 광고는 더 커진 팬톤 스와치(Pantone swatch)를 단순하면서 눈
이 가는 기발한 일러스트레이션을 사용하여 예전의 작은 스와치와
새로운 큰 스와치를, 고층빌딩과 작은집, 기린과 낙타, 그리고 비행
기와 말을 비교함으로써 나타냈다.
Design: And Partners

효과적인 광고 레이아웃의 구성 요소

1. 강력한 시각 요소 및 그래픽
눈길을 끄는 사진이나 일러스트는 광고를 경쟁자의 그것보다 더
욱 눈에 띄게 해준다. 주변의 요소에 따라 빈 공간을 많이 두는
것도 같은 효과를 볼 수 있다.

2. 제목 Headline
컨셉트에 맞게 잘 뽑은 제목으로 고객의 감정과 지성에 어필함
으로써 더욱 효과적인 광고를 만들 수 있다.

3. 바디 카피 Body Copy
카피는 간결하고 확실해야 하며 정보를 서열에 맞춰 알기 쉽게
제공해야 한다.

4. 실행 요구
소비자에게 원하는 것이 무엇인가? 전화하기를 원하는가? 웹사
이트에 방문하기를 원하는가? 소비자의 실행을 촉구하기 위해
서는 소비자가 광고와 교류하게끔 유도하는 것이 중요하다.

5. 연락처
아무리 멋진 디자인을 했다고 해도, 보는 사람이 더 많은 정보를
얻기 위해 회사에 연락할 방법이 없다면 새로운 소비자를 이끄
는 데 실패할 것이다.

6. 로고 Logo
클라이언트의 로고는 기업이나 기관을 구별해 주며 시각적 소통
의 일관성을 보장해 주기 때문에 홍보나 광고의 도구에 언제나
포함되어야 한다.

7. 바이올레이터 Violator
빤짝이, 거꾸로 된 그래픽, 대담하고 눈에 띄는 색 등은 이목을
끄는 데 효과적인 도구이다. 이런 요소를 "바이올레이터"라 부르
는데, 이는 보통 동일한 페이지의 다른 요소와 비슷하지 않기 때
문이다. 바이올레이터는 모든 광고에 적절한 도구가 아니므로
조심해서 사용해야 한다. 예를 들어, 우아한 광고를 어지럽게 만
들 수도 있으니 현명하게 사용해야 한다.

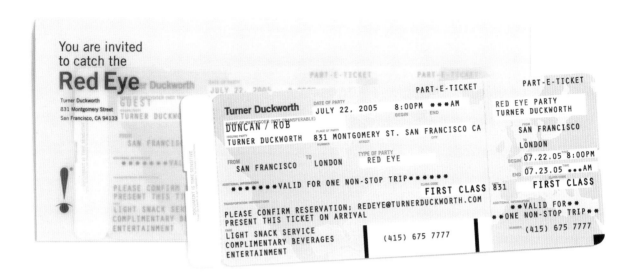

디자이너의 조건

"야간비행"에서 아이디어를 얻은 Turner Duckworth는 보딩 패스와 비슷한 레드 아이(Red Eye) 파티 초대장을 선보였다. 반투명 봉투 안에 들어 있는 이 특이한 초대장은 받는 사람으로 하여금 열지 않을 수 없게 만든다.
Design: Turner Duckworth

홍보물

클라이언트를 위해 판매 및 마케팅 홍보물을 만드는 일은 그래픽 디자이너가 가장 흔히 하는 일 중의 하나이다. 이런 홍보물을 디자인하고 제작하는 일은 절대 쉬운 일이 아니다. 클라이언트의 요구, 목표고객, 제품의 기능에 따라 디자인의 요구 사항이 달라지기 때문이다. 하지만 한가지 변함 없는 것은 새로운 브랜드 이미지를 소개하거나 기업의 제품 및 서비스를 홍보하는 등 디자인의 컨셉트가 제품을 대변하고 홍보물의 궁극적인 목적을 달성해야 한다는 점이다.

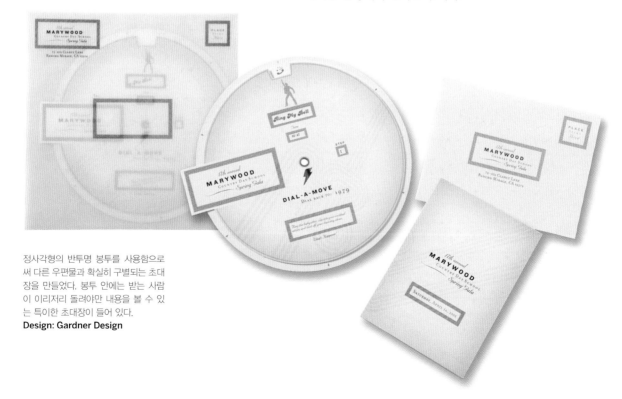

정사각형의 반투명 봉투를 사용함으로써 다른 우편물과 확실히 구별되는 초대장을 만들었다. 봉투 안에는 받는 사람이 이리저리 돌려야만 내용을 볼 수 있는 특이한 초대장이 들어 있다.
Design: Gardner Design

조대장 및 안내장은 보통 한 종류가 아니라 디자인을 구성하는 여러 요소가 함께 움직인다. 초대장을 디자인할 때는 다음을 고려하도록 한다.

- 행사에 대한 정확한 정보를 잘 알아볼 수 있어야 한다.

- 행사 장소, 날짜, 시간, 목적 등 세부 정보를 찾기 쉽게 배치한다.

- 어떤 요소를 추가해야 하는지 결정한다.

- 초대장 외에 답장용 카드와 봉투, 지도와 찾아오는 길 등 추가적인 요소가 필요할 수 있다. 모든 요소는 하나의 큰 봉투 안에 제공되어야 한다.

- 비정상적인 모양이나 크기의 우편물 가격을 알아본다. 우체국에서 정한 규격에 어긋나는 우편물은 발송시 추가적인 비용이 든다. 이러한 우편물을 제작하고자 한다면 우체국에 가서 발송가격을 알아보고 클라이언트와도 비용 문제를 의논하여 숨은 비용이 없도록 해야 한다.

- 가능하다면 답장용 봉투의 발송 비용을 미리 지불한다.

- 발송 비용을 지불한 봉투를 사용하면 더 많은 사람들이 초대에 응할 것이다.

초대장 디자인

초대장과 알림장을 디자인할 때는 다른 우편물과 섞이거나 불필요한 광고물로 취급되지 않도록 눈에 띄는 겉봉투를 만드는 것이 중요하다. 특수종이, 특이한 모양 및 눈에 띄는 스타일은 받는 사람을 궁금하게 만들어 우편물을 열도록 한다. 겉봉투는 특별한 글씨체와 시각적 효과를 이용하여 우편물의 분위기를 결정할 수 있다. 초대장은 보통 복잡한 문서가 아니며 많은 정보를 담고 있지 않기 때문에, 해석하기 나름일 수 있다. 초대장은 전통적인 청첩장과 같이 은은하며 우아할 수도 있고, 상상력이 인도하는 대로 요란할 수도 있다. 많은 요소를 사용하여 행사의 주제를 반영하고 평범하지 않은 재료를 사용함으로써 인쇄물의 한계를 뛰어넘을 수 있다. 모든 업무가 그러하듯이 클라이언트의 결정과 예산에 따라 다르지만, 모든 가능성을 언급하여 가장 최적의 결과물을 만드는 것이 중요하다. 동적인 초대장은 언제나 많은 관객을 끌어 모을 수 있다.

어린이 예술센터의 설립 행사 초대장은 받는 사람이 상상력을 이용하여 찰흙으로 "예술"을 창작하도록 했다. 단순한 글씨체를 사용하였지만 창조를 뜻하는 "create" 안에서 "art"만을 빨간색으로 두어 결과물의 목적을 뚜렷이 했다.
Design: Cahan & Associates

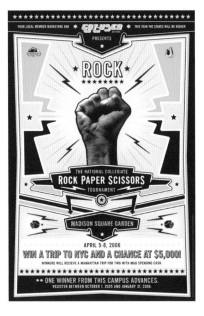
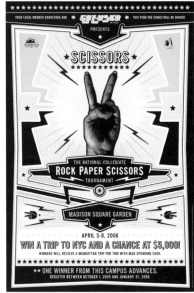
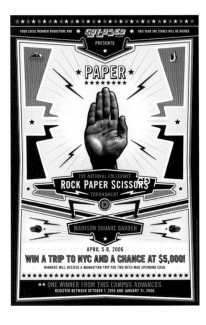

전국 대학생 가위바위보 챔피언십을 홍
보하는 세 개의 포스터는 대담한 그래픽
과 눈에 띄는 색을 사용했다. 하나씩만
보면, 각 손의 모양은 두 가지 의미를 가
진다. 바위는 "힘"을, 가위는 "평화"를,
그리고 보는 "멈춤"을 뜻한다.
Design: Archrival

포스터

모든 포스터의 첫 번째 목표는 지나가는 사람들의 이목을 끌어
의도된 메시지를 즉각적으로 전달하는 것이다. 세계의 모든 도
시는 조명, 간판, 홍보물, 포스터 등의 시각적 요소가 넘쳐나기
때문에 보는 이의 이목을 끄는 것은 점점 더 어려워지고 있다. 그
렇기 때문에 최소한의 글과 강렬한 시각적 컨셉트로 명확한 정
보를 전하는 것이 핵심이다.

옆의 포스터는 도시의 콘크리트 기둥이
나 벽돌 벽에 붙이기 위해 만들었기 때
문에, 디자이너는 대담하고 환한 색상을
사용하여 눈길을 끌게 했다. 또한 망점
패턴을 이용한 큰 일러스트를 사용하여
도시적인 이미지를 강조했다.
Design: Archrival

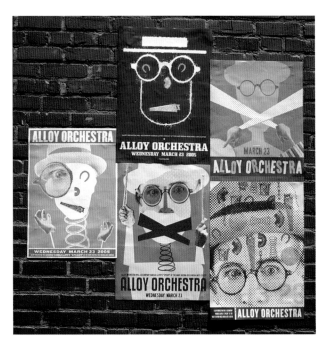

포스터를 디자인할 때 고려할 사항

물리적 위치

포스터를 디자인할 때는 포스터가 어디에 걸리게 될 것인지를 고려해야 한다. 밝은 조명이 있는 건물 안에 걸릴 것인지, 바쁜 길 한가운데 여러 다른 포스터와 함께 걸릴 것인지, 아니면 접어서 우편으로 보낼 것인지 고려한다. 보는 사람이 멈추어 서서 포스터를 관찰할 수 있는 곳에 걸린다면 더욱 정교하게 만들 필요가 있으며, 몇 초 안에 메시지를 전달해야 한다면 강력하고 단순한 포스터를 만들어야 한다. 모든 프로젝트는 성공을 위해 거기에 알맞은 디자인 전략을 사용해야 한다.

크기

보는 이의 눈길을 끌기 위해서는 큰 포스터가 효과가 좋다. 단지 포스터를 어디에 걸 것인지, 어떤 인쇄 도구를 사용할 것인지, 그리고 클라이언트의 예산은 얼마인지가 관건이다.

색상

밝고 화려한 색을 사용하는 포스터는 비슷하게 강렬한 포스터 사이에 있지 않는 한 겉돌게 될 수 있다. 이럴 경우, 하나나 두 가지 색을 사용함으로써 비슷하거나 더욱 강렬한 효과를 볼 수가 있다.

글자체

요즘은 사람들이 너무 많은 그래픽 이미지와 메시지에 노출되어 살기 때문에, 단순한 글씨체를 이용하는 포스터가 눈길을 끌며 정보를 효율적으로 전달할 수도 있다. 선택한 글자체의 특성에 따라, 의도하는 감정이나 표현된 느낌을 전달할 수 있다. 산세리프 글자는 아주 직접적이고 권위를 느끼게 하며, 세리프나 이탤릭체는 친근하면서 다가가기 쉽다.

이미지

단순하고 직접적인 시각 요소는 보는 이의 눈길을 끌며 이미지를 통해 전달하는 정보를 읽도록 한다. 일반적으로 이미지는 글씨가 주요 요소로 사용되지 않는 이상 디자인을 지배하는 요소가 된다.

94

좋은 브로슈어를 만드는 비밀은 보는 이가 첫 장을 넘기게 하는 데 있다. 옆의 브로슈어는 넥타이라는 단순한 그래픽을 첫 장에 사용하여 궁금증을 자아낸다. 페이지를 넘기면서 보는 이는 활동적인 이미지와 강력한 글자체에 심취한다. 길지 않은 카피를 사용하면 보는 이가 흥미를 잃지 않고 읽을 수 있다.
Design:
Hornall Anderson Design Works

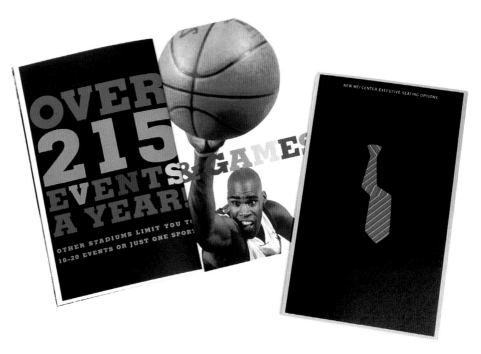

브로슈어 디자인

브로슈어의 목적은 기업과 그 제품 및 서비스를 특별하고 흥미로운 방법으로 알려줌으로써 보는 사람의 이목을 끌고 기업을 찾아오게 만드는 것이다. 강력한 시각적 이미지와 간략히 잘 쓰여진 메시지로 최고의 디자인 효과를 볼 수 있다.

브로슈어는 다음의 질문에 간략하고 쉽게 답해야 한다: 무엇을 하는 회사인가? 어떻게 하면 독자가 더 많은 정보를 얻을 수 있는가? 회사의 제품과 서비스가 독자에게 어떠한 이득을 줄 수 있는가? 따라서, 강력한 메시지를 쓰는 것이 필수이다. 내용이 모든 필요를 만족시키도록 하는 데는 두 가지 방법이 있다. 클라이언트와 함께 내용을 만들거나 전문적인 카피라이터를 고용하는 것이다.

잠재고객에게 클라이언트의 건축 자재에 대한 지식을 제공하기 위해 디자이너는 틴탭(Tin Tab)의 브로슈어에 3차원 요소를 사용했다. 이는 전통적인 브로슈어보다 더욱 눈길을 끌도록 하였다.
Design: Aloof Design

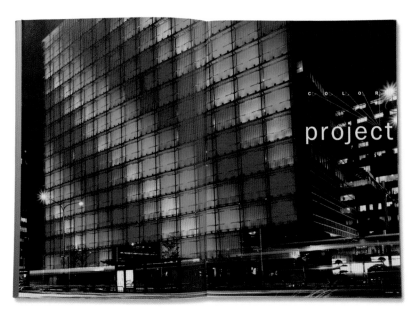

디자이너의 조건

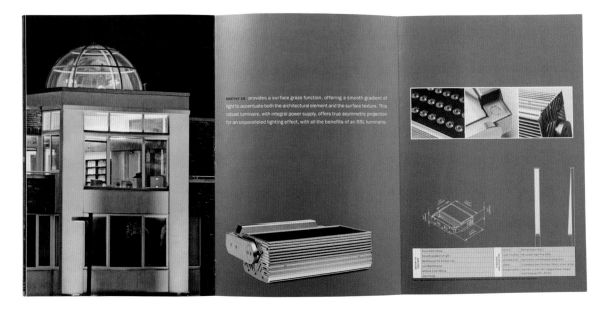

화려한 색상의 실외 조명 브랜드를 위해
메탈릭 실버 종이에 선명한 제품 사진을
배치하였다. 접혀진 부분을 이용하여 각
조명 스타일에 대한 세부 정보를 다이
어그램과 그래프를 통해 제공하고 있다.
이 브로슈어는 루프스티치(loop–stitch)
바인딩을 사용했기 때문에 구멍이 세 개
있는 폴더에 보관할 수 있다.
Design: SamataMason

클라이언트의 이미지를 높이기 위해 브로슈어에 네 가지 색상을 사용할 필요는 없다. 블루스템 레스토랑(Bluestem Restaurant)은 예술적인 흑백사진과 세련된 배치를 이용하여 고급스럽고 우아한 이미지를 만들었다. 표지는 접사로 찍은 풀을 두 가지 색으로 나타낸 이미지를 사용하여 극적이고 생각하게 만드는 효과를 준다.
Design: Indicia Design

- 받는 이로 하여금 브로슈어를 열어보고 회사, 제품 및 서비스에 대해 더 알고 싶도록 만들어야 한다. 디자이너는 보는 이의 주의를 끌기까지 약 6초의 시간이 있다.

- 흥미로운 시각 요소와 알기 쉬운 카피를 사용하여 회사, 조직 및 제품에 대한 인식을 높여야 한다.

- 보는 이가 브로슈어를 나중을 위해 보관하도록 가치 있고 쓸 만한 정보를 제공해야 한다.

- 독자가 즉각적으로 반응하여 전화, 이메일, 웹사이트 등을 통해 더욱 많은 정보를 얻을 수 있도록 한다.

브로슈어의 형태

1. 능력 Capability
기업이 제공하는 서비스에 초점을 맞춘다.

2. 영업/마케팅
기능과 가격 등을 포함하는 자세한 제품 정보를 보여준다.

3. 이미지
새로운 브랜드와 기업 이미지를 소개한다.

4. 정보 제공
소비자가 흥미 있어 하는 주제나 사항에 대해 자세한 정보를 제공하며, 웹사이트를 방문하거나 회사에 전화를 걸어 더욱 자세한 정보를 얻을 수 있는 방법도 제공한다.

노키아(Nokia)의 고유 배터리와 용품의 사용 및 안정성에 대한 교육과 정보를 제공하기 위해 태그가 달린 매뉴얼 카드를 반투명의 은색 봉투에 넣어 배송하였다. 주소를 위해서는 심플한 라벨을 사용하여 받는 이가 아무런 혼란 없이 봉투 안의 중요한 내용에 초점을 맞추도록 하였다.
Design: Yellow Octopus

원색과 단순한 일러스트는 아이들에게 어필하는 요소이다. 이 작품은 한 기관의 연간자료를 동화책으로 만든 것이다. 기발한 일러스트가 동화의 내용을 시각적으로 나타내며, 어른들을 위한 자료와 공헌자에 대한 정보는 페이지의 아랫부분에 나열되어 있다.
Design: Greteman Group

디자이너의 조건

출판 디자인

출판물의 첫 번째 기능은 보는 이를 즐겁게 하고, 교육하며, 참고자료를 논리적이고 보기 쉽게 제공하는 것이다. 따라서, 디자인이 독자의 이해를 방해해서는 안 된다. 몇몇 출판물은 글자와 레이아웃에 대한 기본적인 법칙을 따르지 않기도 하지만, 고객이 뭔가 색다른 것을 원하지 않는 이상 전통적인 디자인을 사용하는 것이 가장 좋다.

잘 만들어진 그리드(grid)를 사용함으로써 깨끗하고 일관성 있는 레이아웃과 페이지마다 논리적인 흐름을 만들 수 있다. 캡션, 새 단원 소개, 사이드바(sidebar) 등 시각적 시스템을 이용하여 독자가 더욱 쉽게 흐름을 따르게 할 수도 있다. 많은 양의 글은 눈에 피로를 주기 때문에, 흰 공간이나 음의 공간(negative space)을 사용하고, 컬럼의 폭을 일정하게 하며, 글씨의 크기를 고려한 적절한 행간(leading)을 사용하도록 해야 한다.

연방건물에 대한 건축 및 그래픽 표준가이드는 몇 권으로 나뉘어져 있다. 여러 권을 함께 보관할 수 있는 케이스가 제공되어 보관과 휴대를 쉽게 할 수 있다.
Design: C&G Partners

소설책과 연간자료집에서부터 사용자 매뉴얼이나 잡지에 이르기까지 모든 출판물은 서로 다른 독자와 기능을 가지며 그에 따른 특별한 디자인 전략을 필요로 한다. 정보의 양과 타깃 독자에 따라 디자이너는 독자에게 가장 어필하고 내용을 가장 확실하게 전달할 수 있는 디자인을 골라야 한다.

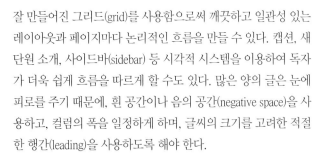

〈How〉 잡지의 거대한 이름(로고)은 잡지 코너에 진열되었을 때 독자의 눈길을 끌기에 충분하다. 일반적인 사진 대신에 일러스트를 표지에 사용하는 것도 눈길을 끄는 요소이다.
Design: Pentagram

출판 디자인을 할 때 고려할 사항

글자의 크기는 독자에 맞게 정해져야 한다. 일반적인 독자의 경우, 글자의 크기는 (영어일 때) 긴 글의 경우 9포인트보다 작으면 안 되고, 눈이 좋지 않은 노인의 경우 12 내지 13포인트의 글자를 사용하는 것이 좋다. 글을 배우는 아이들을 위해서도 큰 글자를 사용하여 각 글자와 그 음에 대해 알기 쉽게 해야 한다.

책이나 출판물은 따라가기 쉬워야 한다. 독자가 정보를 찾고 이해하기 위해서는 여러 단원을 이용하여 내용을 정리하는 것이 좋다. 복잡한 책은 차례나 인덱스를 사용하여 내용이 어떻게 짜여 있는지 알리고 정보 전달의 효과를 높일 필요가 있다. 페이지 번호인 폴리오(folio)의 기능을 얕봐서는 안 된다. 폴리오는 페이지를 알려주는 필수적인 요소이며 쉽게 찾을 수 있어야 한다.

진열

더스트 재킷(dust jacket)이나 커버는 책을 보호할 뿐 아니라 내용을 광고한다. 보통의 경우, 책은 등 부분이 보이도록 진열되어 있다. 서점이나 도서관에서 책이 눈에 띄게 하려면 화려한 색과 그래픽을 사용한다. 책의 이름은 멀리서도 쉽게 정확히 읽을 수 있도록 해야 한다.

빨간 고무공의 법칙(Rules of the Red Rubber Ball)의 제목은 표지에 나와 있지 않다. 대신, (놀이터에서 가지고 노는 공을 만드는 데 사용하는) 빨간 고무를 형상화하는 동그라미가 재생종이 표지에 엠보싱된 점선 위에 그려져 있다. 이 단순한 촉각적인 장식은 독자를 유혹하기에 충분하다.
Design: Willoughby Design

디자이너의 조건

독자를 염두에 두고 디자인한 이 책은
그래픽 디자이너에게 어필한다. 그래픽
디자이너는 깨끗한 레이아웃과 최소한
의 글을 선호하기 때문에 작은 크기의
폰트를 사용하였다. 단순화된 일러스트
와 큰 컬러 블록을 사용하여 내용을 강
조하고, 완전한 그리드 구조를 사용하여
따라가기 쉬운 시각적 층위 구조를 지
정하였다.
Design: Shinnoske, Inc.
Below: Willoughby Design

평범하지 않은 재질과 바인딩 기술은 디
자인의 값어치를 높여준다. MTV 유럽
뮤직 어워드의 브로슈어는 빨간색 플라
스틱 표지와 평범하지 않은 바인딩을 사
용하여 눈에 띄게 만들었다.
Design: Cacao Design

바인딩 기술

문서의 길이와 최종 출판물의 폭에 따라
디자이너는 어떠한 바인딩을 사용할지 결
정한다. 다음은 자주 사용되는 몇 가지 바
인딩 기술이다:

케이스 바인딩 Case Binding

장기적으로 사용할 출판물을 위한 바인
딩. 튼튼하지만 값비싸다.

퍼펙트 바인딩 Perfect Binding

케이스 바인딩보다 저렴하며 장기 출판물
에 사용할 수 있을 만큼 튼튼한 바인딩.

새들 스티치 Saddle Stitch

잡지 등 단기 간행물에 사용하는 빠르고
저렴한 바인딩.

사이드 스티치 Side Stitch

여러 크기의 출판물에 사용할 수 있는 빠
르고 저렴한 바인딩. 새들 스티치보다 튼
튼하다.

스크류와 포스트 Screw and Post

바인딩 후에 페이지를 더하거나 뺄 수 있
는 빠르고 저렴한 바인딩.

테이프 Tape

케이스 바인딩보다 조금 덜 튼튼하지만 더
저렴한 바인딩. 스파인(spine)에 인쇄할 수
없다.

플라스틱 콤 Plastic Comb

튼튼함이 초점이 아닌 작은 출판물에 적
당하다. 바인딩 후에 페이지를 더하거나
뺄 수 있다.

스파이럴 Spiral

적당히 튼튼하고 적당한 가격으로 사용
가능한 바인딩으로, 여러 종류의 인쇄 페
이지와 기판 등을 하나의 출판물로 묶을
수 있다.

링 Ring

저렴한 바인딩 방법으로 수작업할 수 있
으며 내용물을 쉽게 수정할 수 있다.

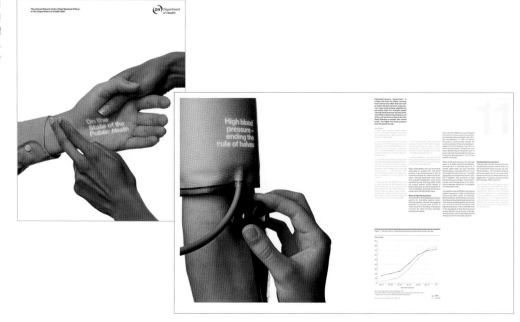

깨끗한 레이아웃과 내용이 정돈된 보건부의 연간보고서는 영국의 보건 및 건강 상태를 알기 쉽게 보여준다. 청록색의 글로 중요한 사안을 표시하고 알아보기 쉬운 그래프와 눈에 띄는 사진을 사용하여 내용을 강조했다.
Design: CDT Design

연간보고서

모든 기관은 작든 크든, 영리법인이든 비영리법인이든, 법적으로 연간보고서를 작성하여 주립 또는 도립 정부기관에 제출하도록 되어 있다. 공공기관으로 인수된 국내/국외 기업에게는 더더욱 연간보고서의 중요성이 강조된다. 이 문서는 기업을 소개하고 지난 한 해 동안의 수입과 지출에 대해 알리며, 투자자와 연방감사로 하여금 운영진의 결정에 대해 읽고 그 결정이 조직의 재정 상태에 어떤 영향을 미칠지에 대해 분석하도록 한다. 연간보고서는 아주 많은 양의 재정 정보를 포함하고 있기 때문에, 기업을 소개하는 부분은 메시지를 간략하고 확실하게 전달해야 한다. 특정 클라이언트를 어떻게 소개할지에 대해 연구하기 위해서는 경쟁기업의 보고서를 분석하고 지난해의 보고서를 읽어보면 좋다.

한 기업을 가장 긍정적으로, 전문적으로, 그리고 도덕적으로 설명하는 일은 그래픽 디자이너에게 매우 큰 짐이다.

성장의 의미를 강조하기 위해 디자이너는 추상적인 이미지처럼 보이는 식물을 접사한 사진을 싣고 그 모양과 비슷하게 카피를 배치하였다. 이 의미를 더욱 강조하기 위해 플라스틱으로 만든 "잔디"를 앞과 뒤 표지에 붙이기도 했다.
Design: Kinetic

It's Not
Only What
You Know,
It's Who
You Know.

연간보고서는 기업의 마케팅 예산의 가장 중요한 부분이며, 많은 기업들이 다른 어떤 프로젝트보다도 연간보고서에 많은 돈과 인력을 투자한다. 따라서, 카피라이터나 클라이언트의 마케팅 부서와 협조하여 가장 적당한 주제나 메시지를 선택하는 것이 중요하다. 최종 출판 작업도 물론 중요하다. 많은 경우 높은 품질의 인쇄, 적당한 종이의 선택, 그리고 완벽한 세부사항만이 만족스러운 결과를 가져올 것이다. 하나의 오타로 몇만 권의 책을 버리고 새로 인쇄해야 할 수도 있으므로 인쇄를 시작하기 전에 최종 문서를 꼼꼼히 살펴봐야 한다.

실리콘밸리 은행(Silicon Valley Bank)의 연간보고서의 메시지는 "무엇을 아느냐만 중요한 것이 아니라 누구를 아느냐도 중요하다" 이다. 이 주제를 전하기 위해 롤로덱스(Rolodex)의 카드를 사용하여 은행의 성공적인 사업 관계를 강조한다. 자필 글씨와 자연스러운 사진으로 편안함을 주며 개개인을 중요시하는 관계를 맺는다라는 느낌을 준다.
Design: Cahan & Associates

네트기어(Netgear)는 무선 네트워킹 시스템을 생산하는 회사로 네트기어의 연간보고서에는 그 제품이 다수 수록되어 있다. 독자에게 기업의 기술을 강조하기 위하여 이 보고서에는 사람들이 네트기어의 제품을 사무실이나 집에서 어떻게 사용하는지 보여준다. 그 외 나머지 부분은 알맞은 글씨체와 여백을 적당하게 배치하여 뒷부분의 제품 리스트를 포함한 추가적인 정보를 효과적으로 전달한다.

Design: Weymouth Design

연간보고서의 구성 요소

1. 경영자의 편지
기업의 사장님이나 회장님의 편지는 투자자들에게 작년 한 해 동안 기업이 가진 중요한 행사와 기업의 비전이나 향후 계획에 대해서 알릴 수 있다.

2. 배경 정보
사람들은 기업의 역사와 전통에 대해 알기 위해 연간보고서를 읽는다. 따라서 회사 위치와 중요 임원진(운영진)에 대한 정보도 포함되어야 한다.

3. 재무제표
법에 의해 연간보고서에는 기업의 재무제표가 반드시 포함되어야 한다. 재무제표는 보통 기업의 수입, 지출, 운영진 보수, 총이익 및 순수이익/손해, 사업자산 등 기업의 재정 상태를 알려주는 많은 요소를 포함하는 표 또는 엑셀의 형태로 디자이너에게 제공된다.

4. 그래프와 다이어그램
수적 정보에 더하여 기업의 매출액(제품 판매)이나 회원수(서비스 제공) 등을 시각적인 요소를 통하여 현재 및 잠재적인 투자자에게 제공한다. 파이(pie) 그래프 등 다이어그램은 이해를 돕기 위해 필요하다.

5. 제품 및 서비스 소개
연간보고서를 통해 잠재적인 투자자에게 기업이 무슨 일을 하고 있으며, 왜 중요한지에 대해 알려야 한다.

엽권적 디자인 연구

- 투자자는 특히 재무제표를 볼 때 검은색 글씨에 더 잘 반응한다. 연간보고서에는 회사가 손해를 보고 있거나 특별한 요구가 없는 한 빨간색 글씨를 절대 사용하지 않는다.

- 재무제표로 시작하여 회사의 주요 정보를 여러 부분으로 나누는 구성 형식이 가장 보편적으로 사용된다.

- 최소한의 카피와 눈에 띄는 이미지로 보는 이의 시선을 끌고 더욱 많은 정보를 전달한다.

- 연간보고서는 보통 하나로 완벽히 엮거나 새들 스티치를 한다. 가끔은 더 높은 효과를 위해 다른 홍보물과 함께 제공되기도 한다.

연간보고서 제작법

이 보고서의 주요 메시지는 공기 질에 대한 세계의 관심과 엥글하드(Englehard)의 기술로 어떻게 공기를 깨끗하게 할 수 있는지에 관한 것이다. 디젤 학교버스(전통적으로 깨끗하지 않은 교통수단) 앞에 서 있는 아이들과 상쾌하고 깨끗해 보이는 파란 하늘을 병치함으로써 보는 이의 감정에 호소하며 화살표와 열려 있는 레이아웃으로 보고서의 주제를 강조한다.
Design: Addison

디자이너의 조건

Through a unique combination of technology, information and services, Neoforma provides Web-based supply chain management solutions that propel collaboration between hospitals and suppliers, delivering operational efficiency and cost savings to each.

Technology

Neoforma's advanced technology fuels the healthcare industry's only secure, Web-based solution set that bridges the worlds of order and contract management, making it easy for our customers to automate and streamline their manual supply chain processes.

Information

We pre-load our solutions with comprehensive, customer specific information, including contract, product, pricing and organizational data, that helps Neoforma customers specify, identify cost savings opportunities and measure supply chain efficiency.

Services

Built to support our hospitals' and suppliers' business processes, our thorough implementation, monitoring, support and training services enable customers to take maximum advantages of Neoforma solutions quickly, with minimal internal disruption.

"Neoforma Market Intelligence from HPIS is the industry standard for accurate, third-party, non-biased data. My team utilizes this data on a daily basis for customer reviews and tracking."

David Mize
National Vice President Corporate Accounts
Smith & Nephew Wound Management

네오포마(Neoforma)의 연간보고서는 화려한 색상과 심플한 다이어그램을 사용하여 회사가 제공하는 서비스를 나타낸다. 하얀 바탕과 짧은 카피로 쉽게 읽을 수 있게 만들었다.
Design: Cahan & Associates

쿠리어(Courier)는 교과서를 주로 출판하는 출판사이다. 이 연간보고서는 교과서와 비슷하게 디자인되었다. 낙서가 그려진 갈색 포장지를 표지로 하고 중요한 정보는 형광펜으로 표시되어 있으며, 재정 상태는 줄이 쳐진 장부에 정리되어 있다. 교과서를 활용한 이 기발한 아이디어는 정보를 쉽게 얻을 수 있게 도와준다.
Design: Weymouth Design

이 포터리 반 키즈(Pottery Barn Kids)의 카탈로그는 아이들이 제품을 사용하는 모습을 보여준다. 카탈로그를 위해 전문 모델을 사용함으로써 이미지를 더욱 현실적으로 보이게 하며 제품의 사용성을 강조한다.
Design: Cahan & Associates

디자이너의 조건

카탈로그 디자인

주요 목적이 제품이나 서비스를 특정한 목표 시장에 판매하기 위한 것이라는 점에서 브로슈어와 카탈로그는 비슷한 기능을 가진다. 차이점은 브로슈어는 하나의 제품/서비스 라인을 홍보하고 고객과 직접 대면하는 판매사원이 홍보를 위해 전달하는 인쇄물인데 반해, 카탈로그는 여러 제품 라인을 포함하며 판매사원을 통하지 않고 고객에게 직접 전달된다는 것이다. 따라서 카탈로그는 보는 이가 아름다운 사진과 자세한 설명을 보고 제품에 관심을 보일 수 있게 만들어야 한다.

카탈로그는 종종 보는 이에게 어필함과 동시에 제품이 사용되는 모습을 보여주는 이미지를 포함한다. 고급 스포츠웨어 회사인 노스페이스(North Face)는 극적인 사진과 제품의 기능과 재질, 색상 및 부속품 등을 강조하는 자세한 사진을 이용하여 많은 정보를 제공한다..
Design: Satellite Design

리주베네이션(Rejuvenation)의 올드 하우스 스타일 가이드(Old House Style Guide)는 다양한 제품을 소개하기 위해 특이한 방법을 선택하였다. 돌아가는 바퀴를 사용하여 원하는 디자인 시대를 고르고 그 시대에 대한 배경 정보를 제공하게 하는 방법이다. 바퀴를 돌려 스타일을 선택하면 그 시대에 맞는 가구와 소품 등을 다이컷된 창문을 통해 볼 수 있다.
Design: Gardner Design

효과적인 카탈로그는 보는 이가 원하는 정보를 쉽게 찾을 수 있어야 한다. 가장 쉬운 방법은 내용이 확실하게 나열되어 쉽게 찾을 수 있도록 구별된 단원으로 정리하는 것이다. 제품의 카테고리는 종류, 기능, 사용 방법에 따라 나뉠 수 있다. 여러 단원을 구별하기 위해 디자이너는 큰 이미지, 제목, 색 등을 사용할 수 있다. 잘 정돈된 그리드를 사용하여 정보를 따라가기 쉽게 배치하는 것도 아주 중요하다.

카탈로그를 보는 구매자는 실제로 볼 수가 없기 때문에 선명한 사진과 자세한 설명으로 제품을 정확히 보여주는 것이 관건이다. 바디 카피에는 제품의 크기, 색상, 가격을 포함하여 특징을 쉽게 알아볼 수 있도록 제공해야 한다.

디자이너의 조건

웨스트 엘름(West Elm)의 가구와 부속물의 깔끔하고
현대적인 스타일은 카탈로그의 기하학적인 레이아웃
을 통해 분명한 메시지를 전달해 준다. 사진 배치는 실
제 제품을 더욱 완전해 보이게끔 해주는 반면에, 차가
운 느낌의 색상과 쉽게 구별할 수 있는 그리드는 디자
인에 정갈한 우아함을 부여한다.
Design: Templin Brink

어떤 카탈로그는 회사나 제품에 대한 이야기를 포함하거나 이미지를 통해 분위기 (tone)를 만들어간다. 환각적인 패턴으로 표지를 장식한 이 카탈로그는 바 스툴과 의자를 판매하는 회사의 것으로 복잡한 꼴라주의 일러스트를 실제 제품의 사진 주위에 불규칙하게 배열하였다.
Design: Shira Shechter Studio

카탈로그를 디자인할 때 고려할 점

1. 연락처

전화번호와 홈페이지 주소를 포함하는 연락처는 아주 중요한 요소이며, 소비자가 카탈로그의 한 페이지만을 가지고도 주문을 할 수 있도록 모든 페이지에 넣어야 한다.

2. 자세한 제품 사진

각 이미지는 제품을 최적의 상태로 나타내야 할 뿐 아니라 사진의 톤 또한 카탈로그의 톤에 어울려야 하며 브랜드의 특성을 표현할 수 있어야 한다. 소비자가 카탈로그에서 보는 것은 실제 제품을 모든 면에서 대표해야 하기 때문에 색상이 중요한 요소가 된다.

3. 흐름 Navigation

카탈로그는 사용하기 쉬워야 한다. 모든 제품 이미지는 번호나 문자가 매겨져 사진의 주변이나 특정 부분에 배치된 제품 설명과 쉽게 연결되도록 해야 한다.

4. 주문 정보

성공적인 거래를 위해서는 사이즈 표, 가격 지불 방법, 배송 방법 등이 중요하다. 주문용 페이지도 모든 필요한 정보를 알아보기 쉽게 배치해야 한다.

카탈리스트(Katalyst)라는 사업상담업체의 아이덴티티는 과학적 절차를 아이디어로 이용한 것이다. 햇빛, 화학품 등 여러 종류의 촉매를 대표하는 작은 아이콘을 카드의 앞 페이지에 배치하고 다른 아이콘을 뒷 페이지에 배치하여 마치 과학 시간에 본 원소표와 비슷한 디자인을 만들었다.
Design: Willoughby Design

빛이 어떻게 식물과 작용하는지 알리기 위해 어그리라이트(AgriLite)는 반투명 종이를 효과적으로 이용하였다. (편지지 제목의 뒷면에는 잎의 이미지가 있어 편지지를 접으면 이미지가 봉투 겉면에 보이게 된다.) 디자이너는 편지지 뒷면의 배치에 특별히 신경을 써서 원하는 이미지가 봉투 겉면에 보이도록 제작하였다.
Design: Bystrom Design

Chapter 5:

기업 아이덴티티

성공적인 기업 아이덴티티는 단순하고 특이할 뿐만 아니라 기억하기 쉬운 로고와 그래픽 요소 및 색상을 포함하며 이를 통해 기업의 핵심 가치, 철학 그리고 원칙을 시각적으로 대표할 수 있어야 한다. 효과적인 아이덴티티의 가장 중요한 속성 중의 하나는 이런 요소를 기업의 모든 정보 전달의 도구(명함, 프레젠테이션, 직원 유니폼 등)에 일관성 있게 적용해야 하는 것이다.

디자이너의 조건

아이덴티티는
브랜드가 아니다

최근에는 기업 아이덴티티가 브랜딩과 같은 뜻으로 쓰이고 있다. 특히 지나치게 적극적인 마케팅 상담자나 홍보 전문가 및 몇몇 크리에이티브 에이전시도 기업 아이덴티티를 브랜딩과 같이 쓰고 있다. 기업 아이덴티티와 브랜딩의 가장 핵심적인 차이점은 아이덴티티는 기업의 목적, 가치 및 성격을 드러내는 시각적인 시스템인데 반해 브랜드는 시장이 기업에 대해 가지는 인상이다.

일관성과 기업 아이덴티티

디자이너는 새로운 기업 아이덴티티 프로젝트를 시작할 때 일관성을 지키는 것이 중요하다. 일관성은 소비자가 기업이나 기관을 어떻게 인지하는지에 지대한 영향을 미친다. 궁극적으로는 제품이나 서비스의 품질이 성공 여부를 결정하지만, 기업 아이덴티티는 그 품질을 직접적으로 반영하는 요소이다. 아이덴티티가 매번 상이하거나 일부 마케팅 홍보물에만 적용된다면, 고객이 받아들이는 메시지는 일정하지 않다. 메시지가 일정하지 않으면 고객은 기업의 합리성에 의문을 갖게 된다.

아이덴티티는 원래의 것에서 새것으로 바뀔 때 그 일관성을 잃기 쉽다.

모빌(Mobil)의 기업 아이덴티티는 Chermayeff & Geismar에 의해 1966년에 창조되었고 그후 35여 년 동안 끊임없는 디자인 상담을 받으며 발전하였다. 모빌의 제품, 서비스 및 가게의 설계에도 일정하게 적용되는 이 아이덴티티는 단순하면서도 특이한 모빌의 로고를 미국을 대표하는 석유회사의 로고로 미국 소비자의 머릿속에 각인시켰다.
Chermayeff & Geismar Studio

아이덴티티 시스템은 소비자나 클라이언트가 보게 되는 모든 시각적인 요소를 포함한다. 아래의 아이덴티티는 한 아일랜드 식당의 아이덴티티로 식당의 메뉴, 유리잔, 브로슈어, 그리고 문구용품에 모두 일괄 적용하였다.

Design: Lodge Design

효과적이고 성공적인 기업 아이덴티티는 모든 내부 및 외부 커뮤니케이션에서 다음의 특성을 만족시켜야 한다.

- 특색 있는 로고와 그래픽을 통한 차별화

- 일관성 있는 그래픽 요소를 사용하여 메시지 전달

- 일관성, 지속성, 강한 인상

어떤 조직의 경우 비슷한 색상, 글자체, 그래픽 요소 등을 사용하기보다 예전의 아이덴티티와 자산을 완전히 무시하는 새로운 아이덴티티를 만들기도 한다. 이는 소비자에게 아주 큰 변화이며 간혹 혼란을 일으키기도 한다. 계획성 없는 실행 대신, 시간을 충분히 가지고 새로운 아이덴티티를 정립해 나가는 것이 중요하다.

기업 아이덴티티는 오래 사용할 수 있어야 하며 최소한 5년에서 10년은 사용할 수 있어야 한다. ABC 방송국, 웨스팅하우스(Westinghouse), 유나이티드 항공사(United Airlines), AT&T 등 가장 성공적인 아이덴티티는 몇십 년간 비교적 아무런 변화 없이 사용되고 있다. AEG, 런던 지하철(London Underground), GE 등의 아이덴티티는 100년이 넘게 지켜져 오고 있다.

NBC의 공작 모양 로고는 1956년부터 사용되었지만, 1985년에 공식적인 아이덴티티가 되었다. 그때부터 이 로고는 TV 방송 및 광고를 하는 동안에 끊임없이 화면에 사용되고 있으며 NBC 방송국의 품질을 대표하고 있다.
Design: Chermayeff & Geismar Studio

현재의 기업 아이덴티티는 개인성, 소유와 출신에 대해 소통하려는 인간의 기본적인 필요와 욕구에서 비롯되었다. 왕과 왕비들은 그들의 신분을 상징하기 위해 모든 서신에 그들만의 모노그램(monogram)을 새겼다. 방패, 투구, 옷 등에 새겨진 가문의 상징인 문장학 또한 같은 의미로 사용되었으며 대결이나 전쟁에서 병사들을 구분할 수 있도록 해주었다.

하지만, 심볼이나 마크를 사용한 대표성은 엘리트 집단에만 허락되었다. 고대 그리스시대부터 중세시대에 이르기까지 간단한 모노그램과 마크가 사용되었는데, 이는 많은 사람들이 문맹이었기 때문이다. 수천 년 동안 농부들은 그들의 가축에 특별한 기호를 새겨 그들의 소유임을 증명하였다. 이런 오랜 전통은 도자기 예술가, 석공 예술가, 유리 예술가, 금속 예술가 등 예술가 집단에도 전달되어 오늘날까지 골동품을 감별하는 도구로 사용되고 있다.

오늘날 우리가 사용하는 기업 아이덴티티는 20세기 초반에 비로소 그 모양을 갖췄다. 우리는 1950–60년대에 와서야 기업을 식별하고 구분하고 시장에 영향을 미치는 기업 아이덴티티의 힘을 알게 되었지만, 그 유래는 인류가 처음 생긴 때로 되돌아간다.

아이덴티티를 오래 사용할 수 있는 가장 좋은 방법은 유행을 타는 스타일을 사용하지 않는 것이다. 1990년대에는 발사하는 듯한 모양의 로고를 사용한 기업이 진보적이고 기술적으로 뛰어나며 성장과 번창을 하고 있다고 생각하였다. 2000년대 초에는 "아웃소싱"이 중요한 단어가 되어 많은 기업이 세계화와 세계 경제에 대한 기여도를 나타내기 위해 지구를 사용한 로고를 사용하기 시작하였다. 요즘에는 반짝이는 자동차와 같이 빛나는 형상을 한 로고가 많이 눈에 띈다. 긴 역사를 가지고 있는 기업들도 이런 새로운 기법을 이용한 아이덴티티를 선보이고 있다. 예를 들어, UPS(United Parcel Service)는 최근 1960년 폴 랜드(Paul Rand)가 디자인한 심플하고 우아한 로고와 매우 달라 보이는 새로운 로고를 선보였다.

기업 아이덴티티는 기업이 홍보 인쇄물과 유니폼 등 모든 시각 요소에 적용해야 하는 기업만의 이미지를 전달한다. +CERT.hr은 컴퓨터를 위한 응급처치의 이미지를 십자가를 사용하여 전달한다. 브로슈어를 십자가 모양으로 만들었으며, 포스터는 십자가 형상의 사진을 보여주고, 회사의 티셔츠에도 십자가 모양을 적용했다.

Design: Ideo

기업이나 기관의 로고가 일관되게 적용된다는 것은 모든 홍보물에 똑같이 적용된다는 뜻이 아니다. 위의 아이덴티티는 한 컨트리 클럽의 아이덴티티로서 Lodge Design은 로고를 여러 버전으로 만들어 적용하고 있다. 로고는 두 가지 중 한 가지의 색상을 사용하여 여러 다른 형태로 적용된다.

Design: Lodge Design

standard

스탠더드(Standard)의 아이덴티티는 결코 평범하게 적용되지 않았다. 거꾸로 된 "S"를 사용하는 아이콘은 여러 형태와 색으로 적용되지만 일관성을 잃지 않았다.
Design: Gardner Design

디자이너의 조건

SPIRIT
AEROSYSTEMS

CitationShares

상업용 비행기 부속품을 제작하는 스피리트 에어로시스템(Spirit Aerosystems)의 로고는 별과 비행기 모양을 동시에 형상화한다. 높이 나는 비행기를 연상하게 하는 파란색을 주요색으로 사용하였다.
Design: Gardner Design

항공 및 우주산업에 관련된 회사는 당연히 파란색을 주요색으로 사용한다. 비행기 임대사업을 하는 사이테이션 셰어(Citation Shares)의 로고는 짙은 파란색을 사용하여 하늘과 높이 나는 비행기를 동시에 형상화한다. 로고마크는 원근법에 맞춰 그린 비행기 창문을 사용하여 이륙하는 비행기를 형상화한다.
Design: Hornall Anderson Design Works

아이덴티티를 디자인할 때 고려할 사항

크고 오래된 기업이 새로운 아이덴티티의 사용을 고려한다면 여러 이유가 있을 수 있다. 한 가지는 사업의 핵심이나 서비스의 범위가 바뀌었을 때이다. 기업이 다른 부서를 인수하여 확장을 할 경우도 있다. 새로 취임한 CEO나 사장이 변화가 필수적이라고 생각할 수도 있다. 이유가 어찌됐든, 가장 먼저 물어야 할 질문은 아이덴티티가 완전히 바뀌어야 할지 아니면 간단한 수정이나 현대화로 만족할 수 있을지이다.

여러 요소를 고려하여 기업의 아이덴티티를 활성화시키기 위해 얼마나 수정해야 하는지 결정한다. 심리학적으로 우리의 머릿속은 급격한 변화를 감지하고 이에 반응하게 만들어져 있다. 따라서, 갑작스럽게 새롭고 다른 것이 눈에 띈다면 우리는 즉각적으로 다른 점을 발견하고 주의를 하게 된다. 반대로, 서서히 조금씩 바뀌는 것은 알아채기가 힘들다. 운영진이나 사업의 핵심에 큰 변화가 있다면 로고를 완전히 수정하여 변화가 있다는 사실을 알릴 수 있다. 회사의 아이덴티티가 너무 정적이고 변화가 없으면 소비자가 그 중요성을 인식하지 못할 수도 있다. 그렇기 때문에 기업은 정기적으로 로고의 크기나 글자체 등을 바꾸게 된다.

GoTo.com은 더 이상 트레이드 마크를 지킬 수 없고 그 사업 모델을 바꾸게 되자 C&G Partners를 고용하여 회사를 위한 새로운 시각적 아이덴티티를 창조하도록 하였다. 결과적으로 Overture라는 이름을 사용하여 회사가 웹 콘텐츠를 소개한다는 점을 강조하게 되었다. 두 개의 같은 모양의 동그라미는 회사의 이름을 형상화하기도 하지만 과녁과 비슷한 모양이기도 하다.
Design: C&G Partners

아이덴티티나 로고가 어떻게 사용될지 모르는 경우도 있으므로, 디자이너는 로고를 여러 크기로 사용 가능하게 하고 여러 방법으로 적용될 수 있게 만들어야 한다. 이 경우, 로고가 엑스칼리버 (Excalibur) 부엌용 칼의 날에 직접 새겨졌음을 알 수 있다.
Design: Turner Duckworth

스타일 고르기

기업 아이덴티티가 어떻게 사용될지는 아이덴티티의 모양을 결정하는데 중요한 요소이다. 많은 사람들이 "모양은 기능을 따라간다"고 믿고 있으며 이 말은 기업 아이덴티티에 잘 들어맞는다. 디자이너가 고려해야 하는 중요한 사항은 로고의 크기, 로고가 적용될 제품이나 홍보물의 종류, 그리고 보는 이가 얼마나 많은 시간을 할애하여 로고를 관찰할 것인지 등이 있다. 또한, 로고는 목표고객의 감정과 기대에 어필해야 한다. 로고나 아이덴티티가 의도하는 소비자층에 알맞지 않다면 효과적이지 않을뿐더러 불리하게 작용할 수도 있다.

클라이언트의 사업 분야와 소비자가 기업에 가지고 있는 인지도 등을 자세히 고려하면 어떠한 그래픽이나 모티브를 사용해야 할지 결정하는데 도움이 된다. 이런 조사는 처음부터 디자인의 방향을 정해 주며 새 디자인에 사용할 시각적인 요소나 핵심 사항을 결정하게 해준다. 만약 기업이 디자인을 통해 전통을 세웠다면 디자이너는 회사의 "자산"을 최대화시켜 주며 장점을 부각시켜 주는 요소를 찾아내야 한다. 예전 아이덴티티의 요소를 재사용함으로써 소비자의 인지도를 높일 수 있으며 새로운 아이덴티티로의 변화를 쉽게 할 수 있다.

그래픽 디자인은 특히 기업에게 있어 명성, 소비자 보유, 매출 등의 사업적 문제를 해결하기 위해 사용된다. 기업 아이덴티티는 이런 요구들을 풀기 위한 전략이다. 기업과 합심하여 새로운 기업 아이덴티티를 개발하는 데 주요 역할을 담당한 디자이너의 능력은 디자이너를 믿음직스러운 상담가나 고문으로 만들어 줄 것이다.

레스토랑은, 특히 프랜차이즈가 아닌 레
스토랑은 그 핵심 가치를 전달하기 위해
아이덴티티를 필요로 한다. 스콧 하워드
(Scott Howard)라는 레스토랑은 단순한
로고와 함께 너무 추상적이어서 미술작
품처럼 보이는 음식에 대한 신기한 클
로즈업 사진을 사용하였다. 식욕을 돋게
하는 갈색과 주황색을 메뉴부터 계산서
까지 모든 요소에 사용하였다.
Design: Turner Duckworth

기업 아이덴티티

유니비전(Univision)은 가장 큰 스페인어 방송국 중의 하나로 여러 지역에서 시청할 수 있는 채널이다. 로고는 네 갈래로 나누어진 추상적인 "U" 모양으로 위 왼쪽 부분은 옆으로 틀어져 있다. 단순하면서도 대담한 색을 사용하는 이 로고는 즉각적으로 알아볼 수 있는 아이덴티티이다.
Design: Chermayeff & Geismar Studio

디자이너의 조건

디지털 크라우드(DigitalCrowd)는 사람과 사업체를 위한 가상공간을 만드는 웹호스팅 및 인터넷 상담업체이다. 디지털 크라우드의 사업은 그 로고를 통해 바로 알 수 있다.
Design: Indicia Design

기업 아이덴티티의 근본: 로고

기업과 고객 사이에서 가장 명백하고 자주 쓰이는 시각적인 소통의 방법은 바로 로고이다. 로고는 한 기업을 다른 기업으로부터 구별하며 그 기업의 역사, 품질, 제품 및 서비스에 대해 알려준다. 이런 모든 속성이 하나의 모양으로 전달되어야 하기 때문에, 디자이너에게는 로고를 창조하는 것이 아주 어려운 일이다. 로고는 특정한 의미를 전달함과 동시에 어떠한 크기로 사용되어도 알아보기 쉬워야 한다. 작은 크기로 명함에 사용되어도, TV에서 잠깐 동안 비춰져도, 또는 실제 크기보다 크게 빌보드에 사용되어도 같은 로고임을 알아볼 수 있어야 한다. 로고는 궁극적으로 가장 간단한 시각 요소이며 아이덴티티를 개발하는 첫걸음이다.

로고에는 두 가지 종류가 있다. 로고마크와 로고타입이다. 로고마크는 기업의 속성을 알려주기 위하여 특별한 모양과 그래픽을 사용하는 하나의 기호이다. 로고마크는 간혹 회사의 약자를 사용하기도 하는데, BP(British Petroleum)와 ABC(American Broadcast Company)가 그 예이다. 또한, 오십 안경점(Ossip Optometry)의 경우와 같이 그림으로 제품을 나타내기도 한다. 어떤 식으로 사용되든, 로고마크는 간단한 모양으로 최대한의 인지도와 강한 인상을 남겨야 한다.

알말 투자(Al Mal Investment)의 마크는 회사의 약자와 사람을 동시에 형상화한다는 점에서 기억하기 쉽다. 로고에 두 가지 의미를 두는 것은 고객의 머릿속에 더 오래 기억될 수 있는 방법이다.
Design: Paragon Marketing Communications

로고의 목적

- 보는 이에게 회사 및 기관이 어떤 존재이고 무엇을 하는지 알려준다.

- 회사를 경쟁자로부터 구별할 수 있도록 특성이 있어야 한다.

- 고객이 즉시 인지하고 기억할 수 있어야 한다.

- 지속성이 있는 디자인이어야 한다. 현재에 유행하는 디자인은 사용하지 않도록 한다.

- 가장 중요한 것은 모든 시각 요소에 일관성 있게 적용하여 전문적인 느낌을 줄 수 있어야 한다.

이 마크는 음의 공간과 튼튼해 보이는 글씨체를 사용하여 회사의 핵심제품인 자물쇠를 형상화한다.
Design: Gary Davis Design

오십 안경점(Ossip Optometry)의 간단한 마크의 약자인 "OO"를 반복적으로 사용하여 강력하고 기억에 남는 아이덴티티를 개발하였다. 흑과 백으로 만든 이 마크는 어떠한 곳에서도 유연하게 사용할 수 있을 것이다.
Design: Lodge Design

올프로(AllPro) 검사기관의 로고는 집의 구석구석을 샅샅이 살피겠다는 기관의 미션(mission)을 시각적으로 전달한다.
Design: Gary Davis Design

게임프로그(Gamefrog)의 로고는 물 위로 머리를 내밀고 있는 개구리를 기발한 그래픽으로 나타냈다. 공격적으로 보이는 개구리의 이미지는 싸우고 이기는 데 혈안이 되어 있는 게이머에게 잘 어울린다.
Design: Late Night Creative

미국정부는 내무부(Department of the Interior)와 그 산하기관을 위한 새로운 기업 아이덴티티의 디자인을 의뢰하였다. 각 로고는 다른 로고와 구별되면서도 일관성을 갖추고 있다.
Design: Michael Schwab Studio

디자이너의 조건

스페이드의 에이스 카드를 든 손을 사용한 로고는 회사의 특성을 잘 알려주는 성공적인 디자인이라 할 수 있다.
Design: Indicia Design

로고는 의미와 개념이 복잡하면서도 모양은 단순하여 보는 이가 모양을 멀리서도 쉽게 알아볼 수 있어야 한다. 다음은 성공적인 로고의 세 가지 특성이며, 보는 이는 로고를 다음의 순서로 읽어내야 한다.

1. 색
2. 모양
3. 내용
 (기관의 명칭 및 태그라인)

로고타입은 보통 로고마크보다 덜 추상적이며 회사의 이름을 포함한다. 그 예로 보잉(Boeing), 찰스 슈왑(Charles Schwab), 클리어와이어(Clearwire) 등이 있다. 이런 로고타입은 단순한 글자이지만, 감정에 호소하는 글자체를 선택하고 로고에 특별하면서도 이해하기 쉬운 모양을 만드는데 많은 노력이 필요하다. 클리어와이어의 로고에서처럼 "i"의 점에 장식을 넣는다던가 하나의 단어나 문자의 색을 바꾸는 효과로 쉽게 구별되는 로고를 만들 수 있다.

로고의 모양은 소비자가 기업이나 기관을 빠르게 구별할 수 있도록 도와준다. 예를 들어, 시보레(Chevrolet)의 특징적인 나비넥타이 모양은 즉각적으로 알아볼 수 있다. BP 아모코(Amoco)의 화려한 일출은 몇 마일 밖에 있는 주유소도 쉽게 찾을 수 있도록 도와준다. 런던의 지하철 로고와 같이 동그라미와 굵은 선만으로 만든 단순한 로고도 아주 효과적이며 간혹 모방의 표적이 되기도 한다.

clearwre

클리어와이어는 광대역 무선서비스 제공업체이다. 이런 회사의 특징을 나타내기 위해 "i"를 점만 제외하고 지워버리는 디자인을 사용하였다. 색을 다르게 사용함으로써 두 단어로 구성되는 기업의 이름도 쉽게 구별되도록 하였다.
Design:
Hornall Anderson Design Works

쿠웨이트에 있는 한 커피숍을 위한 이 로고는 영어로 번역했을 때 그 아름다움과 효과를 잃는다. 아랍어를 사용하면 커피잔의 곡선이 글자의 모양과 잘 어우러진다.
Design: Paragon Marketing Communications

abas
Association for Breastfeeding Advocacy
(Singapore)

싱가포르 ABAS의 이 로고는 엄마와 아이를 상징하는 추상적인 모양을 사용했다. 또한, 이 로고마크와 어울리도록 동글동글한 글자체를 선택하였다.
Design: Yellow Octopus

크로아티아에 있는 호텔 리조트인 플라바 라구나(Plava Laguna)는 글자 그대로 "파란 석호"를 의미한다. 이 아름다운 마크는 우아한 세리프 글자체와 시원한 색을 사용하여 요트와 고급스러움을 동시에 나타낸다.
Design: Ideo

JINEN SABOH

국제적인 기업의 마크는 두 언어를 함께 사용하여 효과를 높이기도 한다. 일본 식당인 지넨 사보(Jinen Saboh)는 그 이름을 일본어와 영어로 모두 보여주는 로고를 사용한다.
Design: Tokyo NEWER

디자이너의 조건

색상 선택하기

색은 로고와 아이덴티티를 창조하는데 중요한 역할을 한다. 특정한 색은 특정한 분야나 기업에 잘 어울린다. 예를 들어, 밝은 색은 새롭고 기술 집약적인 기업에 잘 어울리며, 자주색이나 숲색과 같이 보수적이고 어두운 색은 금융기관과 잘 어울린다. 힘과 탄탄함을 상징하는 남색과 회색이 기업 아이덴티티에 가장 자주 사용되는 색이다. 색은 아주 중요한 요소이기 때문에 특정한 색을 트레이드마크로 하여 권리를 행사하는 기업도 있다. 예를 들면, 코카콜라는 빨간색을 사용하고, H&R Block은 초록색을, IBM은 "Big Blue"라고 하는 파란색을 지정색으로 사용한다. 새로운 기업 아이덴티티를 세우기 위해 색을 고려할 때, 같은 분야에 있는 경쟁사의 색을 알아보고 경쟁사와 확실히 구별할 수 있는 색을 고르는 것이 중요하다. 목표고객의 감정에 호소하는 색을 고르는 것 또한 중요한 고려 사항 중의 하나이다.

제빵회사를 위한 이 로고는 경쟁사와 구별되는 로고를 만들기 위해 아주 현대적인 방법을 사용했다. 현대적으로 스타일화된 밀이삭을 땅과 하늘을 상징하는 배경과 함께 사용하였다.
Design: Paragon Marketing & Communication

로고 디자인은 종종 회사의 이름을 같이 사용하기도 한다. 웹 소프트웨어를 판매하는 이 회사의 경우 "tri"는 하나의 사용하기 쉬운 인터페이스(interface)로 통합된 세 개의 소프트웨어를 상징한다. 서로 연결된 세 개의 고리가 이런 특성을 시각적으로 잘 표현하고 있다.
Design: Jolly Design

기업 아이덴티티에 대한 태도 바꾸기

로고와 그 아이덴티티를 성공적으로 만드는 것은 1905년 페터 베렌스(Peter Behrens)가 AEG(독일의 Allgemeine Elektricitats Gesellschaft)를 위해 세계 최초라고 알려진 아이덴티티 시스템을 만든 후부터 줄곧 거론되어온 논점이다. 당시 베렌스는 디자인 산업에서 들어보지 못한 작업을 하였다. 그는 회사의 육각형 로고를 홍보물, 제품, 그리고 공장까지 회사의 모든 시각 요소에 적용하였다.

기업 아이덴티티 작업은 1950년대와 60년대에 봇물처럼 터지기 시작했다. 그 당시 가장 유명한 디자이너였던 솔 바스(Saul Bass)와 레스터 비올(Lester Beall)은 로고가 기업의 추상적인 상징이어야 하며 로고의 의미는 소비자의 인식에 기초해야 한다고 생각했다(이러한 아이디어는 체이스 맨하탄(Chase Manhattan)의 로고에 잘 나타나 있다). 당시에 뛰어난 기업 아이덴티티 디자이너 중의 한 명이었던 폴 랜드(Paul Rand)는 로고가 기업의 특징을 나타내야 한다고 주장하였다. 기업 아이덴티티를 향한 이런 현대적인 접근은 더 많은 기업이 시장에 등장하고 같은 소비자를 위해 경쟁하기 시작한 시점까지 약 40년 동안 지속되었다. 그후에 많은 기업들은 시각적으로 눈에 띄는 로고를 제작하여 경쟁사로부터 현저히 구별되도록 해야 했다.

기업 아이덴티티

체이스 맨하탄의 로고는 1960년대에 제작되었으며 현대적인 디자인 원칙을 따른 자의적인 모양이다. 이 로고는 하나의 원 모양을 만드는 네 개의 사다리꼴로 이루어졌으며 여러 번의 합병에도 불구하고 이 디자인을 비교적 변화 없이 오랫동안 고수해 왔다.
Design:
Chermayeff & Geismar Studio

런던 지하철의 로고는 1800년대 말부터 사용되었다. 이 단순한 로고는 쉽게 알아보고 기억할 수 있다. 이 로고는 등장 당시부터 전 세계의 아이콘이 되었다.

Amazon.com의 로고타입은 기발하면서
도 친근하며 회사가 A부터 Z까지 모든
것을 판매한다는 점을 시각적으로 나타
내고 있다.
Design: Turner Duckworth

amazon.com ®

디자이너의 조건

portalplayer

포털플레이어(PortalPlayer)는 MP3 플레
이어에 사용되는 기술을 제공한다. 즉,
이 회사는 사람들의 얼굴에 미소를 가
져다주는 음악을 제공할 수 있도록 도와
주는 회사이다.
Design: Cahan & Associates

티보(Tivo)의 비전통적인 아이덴티티는
인터넷이 최고의 붐을 일으킨 1990년대
말에 제작되었다. 이 기발하면서도 친근
한 모양은 회사의 제품인 최초의 디지털
비디오 레코더와 이 기기의 쉬운 사용
방법을 상징한다. 티보는 미디어 기업이
진보적인 상징에서부터 벗어났다는 데
일조했다는 의미를 가진다.
Design: Michael Cronan Design

건강한 유방을 지키자는 목적을 가진 브레스트 팀(Breast Team)의 아이덴티티는 회사의 기능이 무엇인지 시각적으로 알려주는 기발한 로고타입을 사용하였다.
Design: Shinnoske, Inc.

최근 MTV와 인터넷 세대의 디자인 감각에서 비롯된 대담하고 화려한 그래픽과 색을 여러 겹으로 사용하는 "새로운" 접근 방식의 로고 및 아이덴티티 디자인이 등장하였다. 이런 방식을 사용하여 "새로운, 다른, 더 나은" 등의 이미지를 전달하며 보수적인 로고로부터 구별되는 로고를 만들 수 있다고 생각하였다. 언제부터인가 주황색이나 연두색 등 화려한 색이 기업에도 사용되기 시작했다. 많은 대기업이 사용한 전형적인 산세리프 글자체는 금기시되었고 "재미", "친근함" 등의 이미지와 소비자는 더 이상 수에 불과하지 않다는 메시지를 전달하는 개인적이며 기발한 글자체가 사용되기 시작하였다. 기업인과 디자이너는 기업이 아무리 무모한 아이디어나 싸구려 제품을 가지고 있더라도 기업 아이덴티티를 "만들기만 하면 팔린다"라는 생각을 가지게 되었다. 인터넷 닷컴 사업이 최고의 붐을 일으킨 1990년대에는 이런 생각이 특히 팽배하였다.

역사는 돌고 돌기 때문에, 몇 년 전부터 1990년대 말에 사용된 극단적인 기업 아이덴티티로부터 벗어나 고객에게 더욱 친근하게 다가가고자 하는 움직임이 일게 되었다. 오늘날 많은 기업은 보수적인 색과 "친근한" 로고타입을 사용하여 현대적인 미학과 접근성을 동시에 만족시키려 한다. 로고 디자인이 어떤 식으로 진화할지는 시간만이 말해줄 문제이지만, 그에 관련된 논쟁은 끊이지 않을 것이다.

1990년대에는 많은 기업이 그전에 유행하던 차갑고 비인간적이며 추상적인 로고보다 손으로 그린 일러스트처럼 보이는 로고를 선호하였다.
Design: Greteman Group

블랙스톤 테크놀로지 그룹(Blackstone Technology Group)은 문구용품을 위해 아주 공업적인 디자인을 원하였다. 그 결과로 매우 표준적이며 그래프를 연상시키는 디자인이 회사의 명함을 포함한 많은 요소에 적용되었다.
Design: Templin Brink

아이덴티티 프로그램의 구성 요소

문구용품

문구용품은 한 기관이 직원이나 소비자와 소통하기 위해 사용하는 모든 인쇄물을 포함한다. 최소한의 문구용품으로는 레터헤드와 편지지(편지지는 편지가 한 장을 넘을 때 사용), 명함과 편지봉투가 있다. 많은 경우 또는 클라이언트가 원한다면, 소포용 주소, 팩스 커버지, CD 라벨, 노트카드, 영수증 등의 서식도 포함한다. 문구용품을 제작할 때의 목적은 개별적으로나 전체적으로 사용 가능한 여러 용품을 제작하는 것이다.

레터헤드 Letterhead

레터헤드는 기업이나 기관의 로고에 법적 이름(Inc., Pty., Ltd. 등 포함)과 주소 및 전화번호를 포함하여야 한다. 많은 회사가 문구용품의 왼쪽 위 모서리에 로고를 배치하지만, 꼭 페이지의 윗부분에 배치할 필요는 없다. 어떤 경우, 로고를 페이지의 옆부분이나 아랫부분에 배치하는 것이 더 어울릴 수도 있고, 실제로 많은 기업이 로고의 배치를 더 이상 윗부분에 한정시키지 않는다. 하지만 로고나 연락처는 인쇄 시 잘려갈 위험이 있기 때문에 모서리에 너무 가깝게 배치하지 말아야 한다. 또한 많은 기업이 편지를 한 장 미만으로 보내길 원하기 때문에 편지의 내용을 위해 최대한의 공간을 할애하는 것이 좋다.

옆의 디자인은 패션 컨설턴트의 문구용품으로서 여자의 옆모습을 이용한 기발한 그래픽을 사용한다. 로고를 로고타입과 로고마크로 나누어 디자인의 가능성을 열었다.
Design: Brainding

편지봉투

기업 아이덴티티를 위한 편지봉투는 보통 #10(9 1/2"×4 1/8")이나 A4(210×297mm) 등의 표준 사이즈를 사용한다. 하지만, 몇 몇 기업은 다른 사이즈의 봉투를 써야 하 거나 선택할 수 있다. 다른 사이즈를 쓴다 면 기업이나 기관의 주소는 편지봉투의 앞이나 뒤에 배치해야 한다. 봉투는 편지 를 열고 나면 버리기 때문에 전화번호나 웹사이트는 배치할 필요가 없다. 자세한 정보는 눈에 띄지 않게 하는 것이 좋은데, 스팸이나 텔레마케팅의 표적이 되기 때문 이다. 또한, 미국의 우편법에 의거하면 봉 투의 아래 5/8"(1.0cm)에는 아무 무늬가 없 어야 한다.

SOVArchitects는 회사를 상징하기 위해 검정색과 빨 간색을 사용한 깔끔한 시스템을 제작하였다. 구멍을 통해 비치는 불빛을 연상시키는 그래픽 요소는 아이 덴티티에 더욱 역동적인 느낌을 준다. 이 시스템은 봉 투의 옆부분이 열리는 폴리시스타일(Policy—style) 봉 투를 사용했다.
Design: Hornall Anderson Design Works

바하 & 바하(Bahar & Bahar)의 문구용품은 두 가지 톤의 색과 깔끔하고 명확한 레이아웃을 사용했다. 회사의 이름은 "2B"라는 그래픽 마크로 단순화하여 여러 요소에 일관성 있게 적용했다.
Design: Paragon Marketing Communications

문구용품의 사용

각 문구용품은 서로 다른 기능을 가지고 있으며, 따라서 제공하는 정보도 다르다. 다음은 가장 빈번하게 사용되는 문구용품을 예로 든 것이다. 디자이너는 클라이언트의 필요에 따라 다른 추가적인 인쇄물을 제작할 수 있다.

레터헤드

문구용품은 기업의 로고, 법적 이름, 주소, 전화번호, 팩스번호, 그리고 웹사이트 주소를 포함해야 한다. 이런 모든 요소를 통틀어 연락처라고 한다.

편지봉투

기관이나 회사는 편지봉투의 앞면이나 뒷면에 반송 주소를 꼭 써야 한다. 미국 우편법에 의하면 반송 주소는 받는 이의 주소보다 항상 위에 있어야 한다. 미국 외 지역의 우편법에 대해서는 지역 우체국에 문의하면 알 수 있다.

명함

명함은 레터헤드에 포함하는 정보를 모두 포함하며 명함 주인의 이름, 직위, 개인적인 연락처(전화번호, 이메일 주소) 등을 추가로 포함한다. 핸드폰 번호를 추가하는 사람도 있다.

노트 카드

기업의 로고와 주소는 노트 카드의 앞면과 뒷면에 모두 표시한다. 접힌 안쪽 면은 필기를 위해 비워둔다.

레터헤드는 흰 종이에 인쇄했다고 해서
항상 흰색일 필요는 없다. 잉크는 보통
반투명이기 때문에 흰 종이는 인쇄했을
때 그 색이 더욱 깊고 선명하다. 옆의 문
구용품은 베이지색을 종이의 배경색으
로 인쇄하였다. 따라서, 흰색이 색을 나
누는 선이나 로고의 흰색 부분처럼 디자
인 요소나 디자인 요소를 강조하는 요소
로 사용될 수 있다.
Design: Dotzero Design

기업 아이덴티티

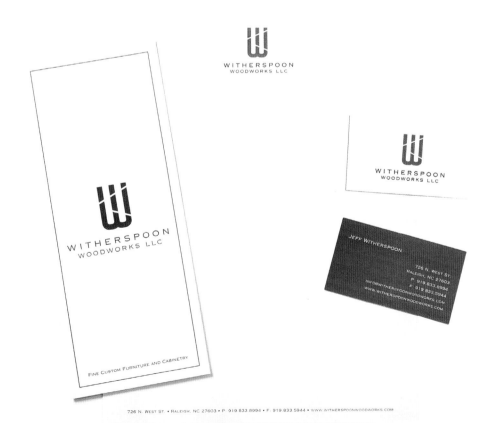

위더스푼 우드워크(Witherspoon Wood-
works)의 레터헤드와 명함은 크림색 바
탕에 초콜릿 색 글씨로 인쇄하여 회사
의 품질과 심플하면서도 우아함을 나
타낸다.
Design: Late Night Creative

이 문구용품은 특이한 재료, 종이, 인쇄 방법을 사용하여 고객의 이목을 끌도록 했다. 겹치기 아이디어는 명함과 레터헤드에 모두 사용하여 클라이언트가 문구용품과 교류할 수 있도록 하였다.
Design: Bradley and Montgomery

명함 Business Cards

명함은 보통 잠재적인 클라이언트나 소비자가 회사에 대해서 처음 알게 되는 관문이기 때문에, 다른 문구용품보다 제작하는 데 많은 노력을 들인다. 특이한 접기 방법, 다이컷, 메탈릭이나 바니시와 같은 특수 잉크, 또는 평범하지 않은 종이 등을 사용하여 눈에 띄고 인상적인 명함을 만들 수 있다. "첫인상을 다시 만들 기회는 없다"라는 속담도 있다. 흥미로운 시각 요소에 더해 디자이너는 논리적인 시각적 서열을 만들어 적절한 정보를 중요한 순서대로 받아들일 수 있도록 해야 한다.

노트 카드 Note Cards

좀 더 개인적인 편지가 필요할 때는 노트 카드를 이용하여 메모나 고객에게 보내는 감사장을 쓸 수 있다. 노트 카드는 보통 #80이나 #100 등 두꺼운 종이를 접어서 만들며 같은 재질과 디자인의 봉투도 포함한다. 노트 카드는 대개 기업의 로고와 주소만을 표시하지만 직원의 이름도 포함할 수 있다.

벨피나(Velfina)는 상처 관리를 전문으로 하는 회사이다. 벨피나의 아이덴티티는 아주 깔끔하고 전문적이며 최대한의 흰 바탕과 최소한의 그래픽을 사용한다.
Design: Grapefruit

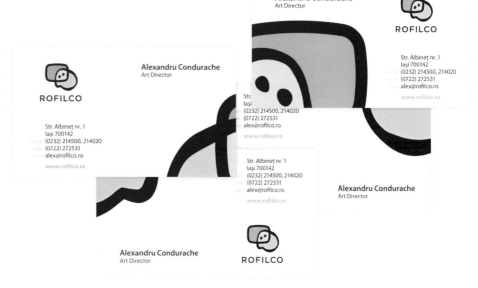

명함은 로필코(Rofilco)의 명함처럼 명함
을 전달하는 사람을 대변하기도 한다.
대담한 색과 단순한 그래픽을 사용하여
전체적인 느낌을 만들고, 하나의 큰 로
고를 여러 명함에 나누어 시각적으로도
흥미를 준다.
Design: Grapefruit

팩스 커버지

팩스 커버지는 종종 중요하지 않은 요소로 치부되지만, 사실은
아이덴티티 시스템에 없어서는 안될 중요한 부분이다. 팩스 커
버지는 기업의 로고와 연락처, 그리고 받는 이의 이름, 팩스번호,
페이지 수, 그리고 짧은 메시지를 넣을 수 있는 공간을 포함한다.
팩스 커버지가 전달되는 방법을 고려하여, 디자인은 최소한으로
흑과 백만을 사용하여 제작한다. 효과나 연한 색이 들어간 글씨
나 사진처럼 회색 톤의 이미지는 팩스 전송 속도를 늦출 뿐 아니
라 팩스를 받았을 때 제대로 표현되지 않을 우려가 있다.

포켓 폴더 Pocket Folder, 프레스 키트 Press Kit

포켓 폴더는 보통 9"×12"(22.9×30.5cm)나 조금 더 작은 사이즈
의 폴더로 명함, 홍보용 CD, 브로슈어 등 기업의 홍보물을 끼울
수 있는 포켓이 있는 것이 특징이다. 포켓 폴더는 제작이 비싸
고 자주 쓰이지 않기 때문에, 사용 가능한 기간이 중요한 요소
이다.
폴더는 웹사이트 주소나 수신자 부담 전화번호 등 최소한의 연
락처만 포함한다. 이렇게 하면 회사가 이사를 간다고 해도 많은
비용을 들여 폴더를 새로 만들 필요가 없다.

디자이너는 사설수사업체의 명함을 제
작하는 데 기발한 아이디어를 적용하였
다. 돋보기의 역할을 하는 플라스틱 카드
에 정보를 실크 스크린으로 인쇄함으로
써 "가까이서 수사하는" 이미지를 인상
적으로 표현하였다.
Design: Kinetic

리아덴(Rearden) 교역의 아이덴티티는 다리가 없는 "R"로 표현한다. "R"과 "C"를 모두 닮은 이 모양은 모든 홍보물의 왼쪽 위 모퉁이에 표시된다. 회사의 특이한 포켓 폴더에는 이 로고가 매트한 종이에 글로시한 잉크를 사용하여 반복적인 패턴으로 인쇄되어 있다. 결과물의 톤온톤 효과는 약하지만 우아하며 촉각적으로도 흥미롭다.

Design: Templin Brink

또 다른 고려 사항으로, 폴더는 보도자료나 배포자료 등 여러 목적을 위해 사용될 수 있어야 한다는 점이다. 아이덴티티의 요소를 포함하는 기본적인 디자인은 여러 목적에 최대한 적용할 수 있게 해준다. 현재 진행하는 마케팅 캠페인이나 광고 메시지는 넣지 않는 것이 좋은데, 이런 요소는 폴더의 수명을 제한하기 때문이다.

대부분 인쇄소에는 포켓 폴더용 "다이(die)"나 템플릿(template)이 있으며, 포켓이 하나인 것부터 여럿인 것까지, 또는 옆으로 열리는 포켓까지 다양한 선택권이 있다. 디자인을 개발하기 전에 인쇄소에 템플릿의 전자 버전 제공에 대해 문의한다. 클라이언트의 예산이 넉넉하거나 고객이 특별히 원하는 디자인이 있을 경우, 포켓 폴더에 대한 디자인의 가능성은 무한대이다. 폴더는 포켓의 모양, 클로저(closure)의 종류, 엠보싱된 그래픽이나 글씨, 다이컷, 인쇄 방법 등을 선택하여 여러 디자인으로 제작할 수 있다. 디자이너가 상상하는 대로 창조할 수 있다.

EOS는 뉴욕과 영국을 왕복운행하는 비
즈니스 승객용 고급 항공사이다. EOS의
아이덴티티에 사용된 깔끔하고 현대적
인 세리프 글자체는 EOS의 우아함, 고급
스러움, 그리고 기업체 간부급인 EOS의
목표 고객층의 기호를 반영한다..
Design:
Hornall Anderson Design Works

운송 수단의 그래픽

기업 아이덴티티 프로그램에 운송 수단 그래픽을 추가하는 것은
그래픽 디자이너에게 있어서 새로운 도전이다. 사람이나 화물을
운반하는 운반업계의 모든 기업체는 쉽게 알아볼 수 있는 상징
이 있어야 한다. 자동차, 트럭, 비행기 등의 운송 수단은 기업 아
이덴티티의 연장선상에 있으며 회사의 존재를 알리는 도구이나.
운송 수단은 그 크기와 종류가 다양하기 때문에, 그래픽은 여러
방법으로 제작할 수 있다. 예를 들어, 페인트로 칠할 수도 있으
며, 비닐 스티커나 자석으로 부착하거나 인쇄한 그래픽으로 감
쌀 수도 있다.

페인트 그래픽

기업 아이덴티티를 강조하는 상징을 페인트로 칠하지 않으면 모
든 비행기는 육안으로는 어떤 회사인지 구별할 수 없을 것이다.
비행기를 페인트로 칠하는 작업은 항공사의 아이덴티티 프로그
램에서 가장 비싼 부분 중의 하나이다. 왜냐하면, 페인트를 칠하
는 작업은 아주 많은 양의 페인트와 일손을 필요로 하며, 페인트
는 시간이 지나면 바래는 습성을 가지고 있기 때문이다. 페덱스
(FedEx)는 화물기의 배경색을 남색에서 하얀색으로 바꾼 후, 몇
백만 불의 페인트 값을 절약하였다.

유로에드(EuroEd)는 그 아이덴티티를 운
송 수단에 어떻게 적용해야 하는지에 대
한 그래픽 표준을 명시하는 브로슈어를
배포했다.
Design: Grapefruit

HAWAIIAN

하와이(Hawaiian) 항공은 하와이의 섬과 미국 사이를 왕복운행하며 열대낙원으로 알려진 여러 남태평양 국가로도 운행한다. 이 항공사의 주제는 비행기의 꼬리에 그려진 머리에 히비스커스(hibis-cus)를 꽂은 아름다운 하와이 여인을 통해 전해진다.
Design: Addison

웨스트 사이드 유기농 회사(West Side Organics)의 아이텐티티의 경우에는, 운송 수단 그래픽에 더 많은 비중을 둔다. 그 이유는 운송 수단 그래픽이야말로 잠재고객과의 커뮤니케이션에 있어서 가장 기본적인 수단이기 때문이다―"농장에서 당신의 집 앞까지". 이러한 이유로 인해 랩 그래픽은 가장 훌륭한 마케팅 도구이다.
Design: Grapefruit

비닐 그래픽

기업 아이덴티티를 운송 수단에 적용하는 방법 중 가장 저렴한 방법이 바로 비닐 그래픽을 사용하는 것이다. 비닐 그래픽은 커다란 스티커식 비닐종이를 디자인하여 잘라 붙이는 방법이다. 하지만 비닐은 다양한 색으로 제공되지 않기 때문에 색이 점차로 변하는 등의 효과는 줄 수 없다. 특별한 팬톤(Pantone)이나 메탈릭 색상은 비닐로 제작할 수 없기 때문에 어떠한 색이 제작 가능한지 미리 알아봐야 한다.

운송 수단 랩

랩은 풀컬러로 인쇄하여 운송 수단의 모든 변을 감싸는 거대한 겉표지라고 할 수 있다. 이런 그래픽은 보통 운송 수단의 크기에 따라 길이로 계산하여 판매하며 크기가 크면 클수록 꽤 비쌀 수 있다.

그래픽 표준 매뉴얼

성공적인 아이덴티티 프로그램은 어떤 광고회사, 디자인 스튜디오, 또는 홍보업체에서 제작하든지 항상 같은 결과를 보여줘야 한다. 대기업이나 기관은 여러 마케팅 목적을 위해 로고를 여러 사람이나 부서에서 사용해야 하는데, 기업이 항상 필요로 하는 메모지나 프레젠테이션을 위해 매일마다 외부 디자이너를 초빙하여 로고를 재생산하는 것은 아주 비효율적이다.

포케추 기차(Pokechu! Train)의 새로운 기업 아이덴티티는 빨간색과 검정색의 기본적인 색과 대담한 글자체를 사용한다. 기차의 이름을 나타내는 글자는 간판, 배너, 그리고 배경 패턴으로 기차의 모든 부분에 부착된다. 일관성은 기업 아이덴티티의 성공에 필수적인 요소이다.

Design: Shinnoske, Inc.

디자이너의 조건

코노코(Conoco)와 필립스(Phillips)가 합병하여 세계에서 세 번째로 큰 통합 에너지 회사를 창립하였을 때, 새로운 아이덴티티를 여러 부분과 미디어에 적용해야 했다. 기업이 개발한 그래픽 표준은 문구용품, 직원 유니폼, 안전모 등을 제작하는 방법과 아이덴티티를 광고에 사용하는 방법을 포함하였다.
Design: Addison

여러 명의 디자이너가 일하더라도 홍보의 일관성을 유지할 수 있는 한 방법은 그래픽 표준 매뉴얼을 만들어 배포하는 것이다. 이 문서는 기업의 로고와 아이덴티티가 적절하게 사용된 예와 부적절하게 사용된 예를 보여준다. 그래픽 표준 매뉴얼은 아이덴티티를 재생산하거나 강조할 때 필요한 그래픽 요소를 포함하는 모든 도구를 제공한다. 이 매뉴얼의 목적은 기업 아이덴티티를 알맞게 실행하는 것이다.

표준 매뉴얼은 로고의 비율, 크기, 그리고 배치 등에 관한 모든 사항을 명시해야 한다. 또한, 기업이 선택한 색의 사용과 샘플 및 팬톤(Pantone) 번호, CMYK와 RGB 수치도 포함해야 한다. 대부분의 아이덴티티는 두 개의 색상 팔레트를 가지고 있다. 첫 번째 팔레트는 로고의 주요 색상이고 두 번째 팔레트는 강조 효과를 주기 위한 팔레트이다.

로고나 로고타입에 사용되는 글자체와 편지, 보도자료 등의 서신은 어떻게 디자인해야 하는지도 매뉴얼에 표함되는 내용이다. 기업 아이덴티티의 모든 요소를 특정 비율로 축소하여 정확한 치수와 함께 제공하는 것도 좋은 방법이다.

그래픽 표준 가이드에 포함된 요소는 다음과 같다.

1. 로고의 구성

2. 색의 사용

3. 문자의 사용

4. 아이덴티티 구성 요소를 재생산하는 세부 방법

5. 보편적인 문서 및 서식의 예

디자인 연보나 출판물에서 제공되는 대부분의 그래픽 표준 가이드는 수십 장 내지 수백 장의 페이지를 포함하는 맞춤용 폴더이다. 전 세계에 지사를 가지고 여러 광고 및 마케팅 업체와 함께 일하며 그 기업의 표시를 포함한 제품을 생산하는 수백 개의 생산업체를 거느린 거대기업은 보통 많은 양의 표준 매뉴얼을 제공한다. 반대로 중소기업은 그 홍보물을 제작하는 회사가 많지 않기 때문에 긴 매뉴얼을 제공할 필요가 없다. 대신에 직원 및 생산업체에서 홍보에 일관성을 기할 수 있도록 한 페이지 정도의 참고사항을 배포하는 것이 적절하다. 기업은 여러 다른 상황에 맞닥뜨릴 수 있기 때문에 아이덴티티 프로그램을 자세히 살펴보고 모든 기초적인 사항은 최대한 일관성 있게 유지하는 것이 중요하다.

오퍼스 캐피털(Opus Capital)은 그 문구용
품의 색을 항상 정확하게 재현하기 위해,
디자이너가 제작한 다이어그램을 통해 모
든 색을 정확히 정의한다. 어떠한 프린터를
사용하여도 다음의 표준에 맞게 제작하면
색의 일관성을 유지할 수 있다.
Design: Michael Cronan Design

디자이너의 조건

Color: Pantone Hexachrome
Black M
Type: Trajan Pro

Color: Pantone 420 U

Color: Pantone Hexachrome
Black M
Type: Myriad Pro Regular

Color: Pantone 7512 U
Type: Trajan Pro Bold

Color: Pantone 7512 U
Type: Trajan Pro Bold

2730 Sand Hill Road, Suite 150
Menlo Park, CA 94025

Color: Pantone Hexachrome
Black M
Type: Trajan Pro

Color: Pantone 420 U

Color: Pantone 7512 U
Type: Trajan Pro Bold

Color: Pantone Hexachrome
Black M
Type: Myriad Pro Semi Bold

Color: Pantone Hexachrome
Black M
Type: Myriad Pro Regular

CARL SHOWALTER | General Partner
carl@opuscapital.com

2730 Sand Hill Road, Suite 150 T: 650.543.2900 www.opuscapital.com
Menlo Park, CA 94025 F: 650.561.9570

Color: Pantone 420 U

O P U S
C A P I T A L

2730 Sand Hill Road, Suite 150 T: 650.543.2900
Menlo Park, CA 94025 F: 650.561.9570
 www.opuscapital.com
 contact@opuscapital.com

Color: Pantone Hexachrome
Black M
Type: Trajan Pro Bold

Color: Pantone 7512 U
Type: Trajan Pro Bold

Color: Pantone Hexachrome
Black M
Type: Myriad Pro Regular

Color: Pantone Hexachrome
Black M
Type: Myriad Pro Regular

Color: Pantone 420 U

O P U S
C A P I T A L

2730 Sand Hill Road, Suite 150
Menlo Park, CA 94025

Color: Pantone 7512 U
Type: Trajan Pro Bold

Color: Pantone Hexachrome
Black M
Type: Myriad Pro Bold

Color: Pantone Hexachrome
Black M
Type: Myriad Pro Regular

쇼핑백과 포장지가 소매 브랜드를 대표하기도 한다. 예를 들어, 한국의 백화점인 신세계는 그 로고를 사용한 쇼핑백을 제공한다. 소비자는 쇼핑백을 쇼핑할 때뿐만이 아니라 집에 보관해 두었다가 사용하여 다른 사람들에게도 브랜드를 노출할 수 있다.

Design:
Chermayeff & Geismar Studio

> " 제품은 공장에서 만들어 내며, 브랜드는
> 머릿속에서 만들어 낸다. "
>
> —Walter Landor, founder, Landor Associates

Chapter 6:

브랜딩

브랜딩은 인지(perception)에 대한 것이다. 즉, 기업, 제품 및 서비스에 대한 인지이다. 기업과 고객 사이에 연결고리와 감정적 교류를 만들기 위해 특정한 그래픽을 꾸준히 사용해야 한다. 브랜드는 사회적 지위를 상징하여 고객들이 어떠한 라이프 스타일을 유지하고 고급제품을 구매할 수 있는 능력을 가지고 있는 지를 보여주는 데 사용되기도 한다. 한편, 고객의 태도나 개성을 나타내기도 한다.

스포츠팀의 브랜드는 경기 중에 선수들의 구별을 쉽게 하기도 하지만, 큰 효과를 보기 위해서는 기념품이나 상품으로도 가치가 있어야 한다. 스포츠 브랜드는 선수들, 팬들, 그리고 지역사회 사이에서 상징적인 정신과 통일성을 나타낸다.
Design:
Hornall Anderson Design Works

브랜드는 고객이 제품이나 서비스를 구별할 수 있도록 하며, 고객이 강력한 소속감을 느끼도록 해주기도 한다. 브랜드는 구매 결정에 영향을 미치기도 하고, 고객이 한 가지 제품을 선택하도록 설득하기도 하며, 그 과정에서 더 많은 돈을 지출하도록 만들기도 한다.

브랜딩을 통해 고객의 심리에 미치는 영향은 그래픽 디자이너에게는 전통적인 아이덴티티를 뛰어넘어야 하는 복잡하고도 창의적인 도전이다. 브랜드는 시각적으로 일관성이 있어야 한다는 점에서 기업의 아이덴티티와도 비슷한 개념이다. 하지만, 브랜드는 단순히 2차원적인 인쇄물에만 적용되는 것이 아니라 로고에서부터 포장, 고객 서비스 및 구매 환경까지 고객의 모든 경험을 포함한다. 포장은 제품이 어떻게 보여지는지, 제품을 받아 들었을 때 어떤 기분인지, 그리고 제품의 품질 혹은 맛이 얼마나 좋은지에 대해 말한다. 이런 모든 요소가 어우러져 사용자가 기업이나 그 제품 또는 서비스에 대해 의견을 형성하는 데 작용한다. 이런 절차를 "브랜드 경험"이라고 한다.

더 누들링(The Noodlin')의 브랜드는 식당의 인테리어와 배치에서부터 포장과 문구까지 모든 요소에 적용된다. 카운터나 선반의 구불구불한 선이나 브랜드 로고의 "i" 까지도 국수라는 주제를 표현한다.
Design: Sandstrom Design

브랜딩의 중요성

오늘날은 무한 시장경쟁 시대이기 때문에, 모든 것은 브랜드가 있게 마련이다. 심지어는 패리스 힐튼(Paris Hilton)이나 랜스 암스트롱(Lance Armstrong)과 같은 유명인조차도 "브랜드"를 가진다. 그 이유는 간단하다. 브랜딩을 해야 팔리기 때문이다. 브랜드는 소비자의 머릿속에 한 제품이나 사람에 대해 특별한 이미지를 만들어 준다. 이런 이유로 각 기업은 매년 수십억 불을 들여 광고를 하고 마케팅을 하여 소비자의 머릿속에 "신선한" 브랜드로 남으려고 노력한다. 《완전한 포장 *The Total Package*》을 저술한 토마스 하인(Thomas Hine)에 의하면, 수퍼마켓에 30분만 다녀와도 소비자는 최대 30,000개의 제품 브랜드를 만나게 된다고 한다.

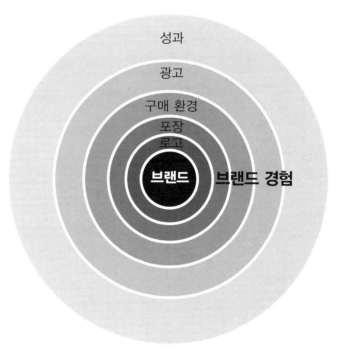

성과

광고

구매 환경

포장

로고

브랜드 **브랜드 경험**

브랜드 경험은 알아보기 쉽고 독특한 마크로 상징화된 브랜드의 주요 가치와 약속으로부터 시작된다. 브랜드의 포장과 구매 환경은 약속을 팔도록 도와주며, 광고는 메시지를 각인시키는 역할을 한다. 하지만, 궁극적으로 승패를 좌우하는 것은 성과와 제품/서비스/조직의 사용 및 기업의 약속이 얼마나 잘 지켜졌나 하는 것이다.

성공적인 브랜딩의 효과를 시각적으로 나타내
기 위해 1984년 더블린 그룹(Doblin Group)의
제이 더블린(Jay Doblin)은 로고의 조각만으로
브랜드를 구별하도록 하는 "브랜드 조각"이란
퀴즈를 만들었다. 위 퀴즈에 사용된 브랜드는
Al Jezeera, Apple, Google, Nokia, Samsung,
Mitsubishi, Ikea, Starbucks 등이다.

이 화장품 브랜드 로고에 사용된 밝은 초록색과 특이한 나뭇잎 모양의 "N"은 기억하기 쉽고 한눈에 알아볼 수 있다.
Design: Ideo/Croatia

브랜딩은 기업의 가치를 높여준다

편의점에서 사는 49센트짜리 커피와 커피숍에서 사는 3달러짜리 커피의 차이점은 단순히 품질의 차이가 아니다. 그 차이점은 브랜드에 대한 고객의 생각의 차이이다. 따라서 브랜드는 기업에 막대한 금전적 가치를 부여할 수 있는 능력이 있다고 할 수 있다. 긍정적인 이미지로 전 세계 어디에서나 만날 수 있는 브랜드는 항상 고객의 구매 결정에서 우선순위를 가지며 높은 판매율과 주가를 기록한다. 인터브랜드(InterBrand)가 조사한 바에 의하면, 애플(Apple), 구글(Google), 이케아(Ikea), 스타벅스(Starbucks), 그리고 알 제지라(Al Jezeera)가 세계에서 가장 가치 있는 브랜드에 속한다. 디자인을 통한 성공적인 브랜딩은 다음의 목적을 달성할 수 있다.

1. 브랜딩은 경쟁사로부터 기업과 그 제품을 구분하고 구별하여 고객 인지도를 높인다.

2. 브랜딩은 조직의 모든 주요 가치를 포함하는 하나의 기억하기 쉬운 형태를 만들어 기업에 특별한 의미를 가져다준다.

3. 브랜딩은 소비자의 머릿속에 기업을 각인시키고 그 제품의 기능, 이미지 또는 가치에 대한 약속을 한다. 고급 제품이나 서비스를 제공하는 브랜드는 더 높은 가격을 받을 수 있다.

4. 긍정적인 고객 경험을 통해 제품 충성도를 높인다. 제품에 만족한 고객은 세 명의 친구에게 그 경험에 대해 얘기하고 같은 기업에서 제공하는 제품을 계속적으로 구매하지만, 불만족한 고객은 열 명에게 안 좋은 얘기를 할 것이며 다른 기업의 제품을 구매할 것이다.

5. 브랜딩은 기업의 장수와 신뢰도를 대표한다. 기업의 존립이 보장된 기업이나 서비스의 전통을 만들어 온 기업은 소비자에게서 더 높은 신뢰도를 얻는다.

코카콜라는 세계에서 가장 가치 있는 브랜드 중의 하나이다. 코카콜라의 특이한 로고타입과 밝은 빨간색은 전 세계 어디에서나 알아볼 수 있다.
Design: Cahan & Associates

야생동물의 이미지와 흙을 표현하는 갈색, 주황색, 노란색, 초록색을 구매 공간, 포스터, 그리고 포장에 일괄 적용하였다.
Design:
Hornall Anderson Design Works

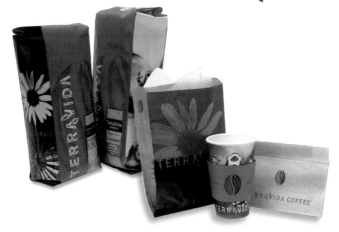

테라비다(Terravida)의 로고는 잎 모양을 "A" 부분으로 하며 이를 거꾸로 놓아 "V"로 만들었다. 또한 불이 피어나는 모양으로 활동적인 사람들을 위한 자연 제품이라는 브랜드 이미지를 강조했다. 컵과 포장 제품에도 비슷한 시각적 모양을 만들어 일관된 메시지를 전달한다.
Design:
Hornall Anderson Design Works

테라비다는 사전적으로 "흙"과 "생명"이라는 뜻이다. 이 메시지를 손님들에게 강조하기 위해 자연의 이미지를 활동적인 사람들로 치환시킨 시각적 표현을 만들어 냈다.
Design:
Hornall Anderson Design Works

우리가 매일같이 사용하는 이런 제품의 브랜드는 제품의 이름과 동일시하여 사용되고 있다. 사람들은 코를 풀기 위해 "클리넥스(Kleenex)"를 찾고, 작은 상처를 감싸기 위해 "밴드에이드(Band-Aids)"를 찾는다.

브랜드는 문화에 녹아든다

브랜드의 궁극적인 표현은 바로 기업이나 제품의 이름이 그 카테고리 안에 있는 모든 제품이나 서비스의 이름과 동일시될 때나 그 이름이 동사로 사용될 때이다. 사람들은 정보를 인터넷상에서 "구글(Google)"하며, 소포를 "페덱스(Fedex)"하고 중요한 서류를 "제록스(Xerox)"한다. 세상에는 여러 종류의 인터넷 검색엔진과 특급우편서비스와 복사기가 있지만, 사람들은 종종 이런 고유의 브랜드 이름을 사용하여 이런 모든 것을 나타내곤 한다. 이는 한 기업이나 제품이 시장에 처음 나왔기 때문일 수도 있고, 한 브랜드가 시장을 독점하다시피 하여 고객에게 "일반적인" 제품의 이름처럼 여겨지기 때문이기도 하다.

포터리 반(Pottery Barn) 브랜드의 한 종류인 포터리 반 키즈(Pottery Barn Kids)는 항상 비슷한 글씨와 효과를 사용한다. 편안한 파스텔 색상과 아이들을 위한 제품을 형상화하는 화려한 그림으로 새로운 포터리 반 브랜드를 시장에 알린 것이다.
Design: Cahan & Associates

남성용 면도기인 "마하 3(Mach 3)" 시리즈는 질레트(Gillette)에서 생산하고 보증하는 부수 브랜드이다. "터보(Turbo)", "G-포스(G-Force)", 그리고 "익스트림(Extreme)"은 서로 다른 포장 디자인과 색상으로 구별되는 부수 브랜드이다.
Design: Wallace Church

디자이너의 조건

아셀릭(Arçelik)은 터키의 기업으로 가전제품을 생산하여 유럽과 러시아로 수출한다. 아셀릭은 단일 아이덴티티를 모든 제품, 소매점, 그리고 부품에 적용하는데, 이는 시장에서의 명성이 인지도와 신뢰도를 높이기 때문이다.
**Design:
Chermayeff & Geismar Studio**

브랜딩의 기초

브랜드의 종류

제품, 서비스 및 목표시장에 따라 브랜딩에 접근하는 방법에는 여러 가지가 있다. 오래되고 큰 조직의 브랜드는 이미 전통과 유산이 있지만, 최근에 생긴 기업은 보통 제품이나 서비스의 확장에 따라 수정될 수 있는 브랜드를 가지는 것이 좋다. 디자이너는 클라이언트의 역사, 요구, 목표고객 등을 고려하여 어떤 종류의 브랜드를 사용할지 그리고 어떤 전략으로 최대의 효과를 볼 것인지 결정할 수 있다.

자동차의 여러 모델은 부수적인 브랜드를 사용하여
모델과 브랜드 모두의 자산을 구별하고 발전시킨다.

다원적 브랜드인 씨보드(Seaboard)는 다국적인 농업
산업 및 해상 운송 기업이다. 씨보드 푸드는 미국에서
가장 큰 돼지고기 유통업자이며 프레리 후레시(Prairie
Fresh)와 데일리스(Daily's)의 두 가지 소비자 브랜드로
사업을 하고 있다.
Courtesy of Seaboard Foods, Inc.

1. 단일 브랜드

시장에서 소비자의 머릿속에 주도적이고
확실한 이미지를 심어주고 있는 브랜드를
단일 브랜드라고 한다. 제품과 서비스는
인지 가치와 고객 충성도 때문에 이 브랜
드 이름을 사용하여 마케팅을 한다. 브랜
드 이름은 크래프트의 마카로니와 치즈
(Kraft Macaroni and Cheese)나 캠벨의 닭
고기 누들 스프(Campbell's Chicken Noo-
dle Soup)와 같이 서술적인 제품명과 함께
사용된다.

2. 부수 브랜드

부수 브랜드는 브랜드를 가진 자회사나
부서가 있는 모회사가 있는 경우 사용한
다. 각 브랜드는 소비자에게 동등한 중요
성을 가지고 협력 하에 긍정적인 브랜드
경험을 제공해야 한다. 자동차 회사는 보
통 제품을 부수 브랜드로 판매한다. 예를
들어 BMW는 3 시리즈나 5 시리즈와 같이
숫자를 사용한 명칭을 사용한다.

3. 보증 브랜드

보증 브랜드는 시장에서 강력한 인지도
를 가짐과 동시에 모회사의 조직이나 브
랜드와 연계하여 이익을 얻는 제품이나
부서를 뜻한다. 매킨토시(Macintosh) 컴
퓨터와 아이팟(iPod)은 컴퓨터와 소비자
가전 카테고리에서 각자의 시장 점유율
을 가지면서도 애플사(Apple)의 제품으로
통칭되기도 한다.

4. 다원적 브랜드

다원적 브랜드는 P&G(Proctor & Gamble),
타이코 인터내셔널(Tyco International), 그
리고 미쯔비시(Mitsubishi)와 같이 큰 조직
으로 여러 소비자 브랜드의 복합적 지주
회사가 되는 브랜드를 말한다. 보통 합병
이나 인수의 결과로서 브랜드가 다원성을
가지게 되는 것이다. 모회사의 브랜드는
투자자를 제외한 대부분의 사람들에게는
알려져 있지 않다.

포실(Fossil)의 브랜드는 그 로고가 제품의 포장에 적용되지 않는다는 점에서 독특한 브랜딩 접근법을 사용한다고 볼 수 있다. 그 대신 포실 브랜드는 비통일성을 통해 통일성과 인지도를 얻고 그 주요 고객에게 호소하기 위해 향수를 불러일으키는 이미지와 일러스트를 사용한다.

Design: Fossil Design Team

디자이너의 조건

가정용 페인트는 보통 섞이지 않은 채로 판매되며, 구매자가 선택하는 흰색이나 중간색을 판매자가 구매자의 요구대로 섞어준다. 매리 캐롤 아티산 페인트(Mary Carol Artisan Paint)는 캔 표지에 나타난 색상에 맞춰 미리 섞여 출시되는 제품이다. 우아하면서 약간은 심심한 듯한 디자인이 예술가용 페인트란 느낌을 주어 세련됨과 좋은 품질을 대변한다.
Design: Willoughby Design

브랜드는 정의된 제품
카테고리 내에 존재한다

제품은 카테고리라 불리는 시장의 각 부문으로 나뉜다. 자동차, 무선통신기기, 컴퓨터, 샴푸 등은 모두 제품의 한 카테고리로, 각 브랜드는 하나의 카테고리 안에서 서로 경쟁한다. 하지만 브랜드는 가게의 판매대에 있는 다른 제품과도 경쟁해야 한다. 모든 제품이 고객의 주의나 마인드셰어(mindshare)를 끌기 위해 경쟁하기 때문이다. 하나의 브랜드를 팔기 위해 시각적 차별성을 두는 일은 점점 어려워지고 있다. 그러나 이는 디자이너의 몫이다.

드롭탑(Drop Top) 제품의 남자와 개가 컨버터블 자동차를 타고 즐거워하는 이미지는 이 브랜드의 정신을 나타낸다. 소형 양조장에서 생산하는 6병짜리 맥주 박스는 제한적인 색상과 오래된 듯한 그래픽의 사용으로 목표고객에게 어필하며 소형 사업자라는 점을 효과적으로 보여준다.
**Design:
Hornall Anderson Design Works**

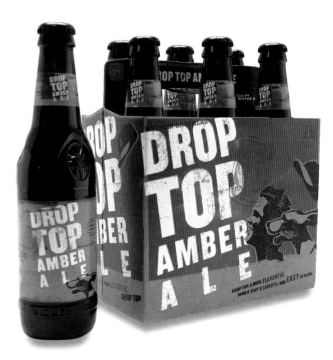

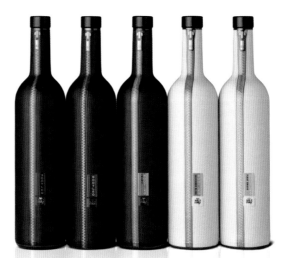

소비자는 단순한 그래픽으로 디자인한 제품에 끌리게 마련이다. 가까이에서 보면 옆의 와인 병들이 지퍼로 닫혀져 있는 형상임을 알 수 있다. 브랜드 이름인 부틀레그(Bootleg)를 사용한 이런 시각적 디자인의 아이디어는 종종 새로운 고객을 유혹하곤 한다.
Design: Turner Duckworth

성공적인 브랜드를 개발하고 디자인하기 위해서

성공적인 브랜드를 개발하고 디자인하기 위해서 그래픽 디자이너는 제품, 서비스 및 기업을 모든 관점에서 자세히 연구해야 한다. 경영층이나 임직원의 의견이 주로 반영되는 기업 아이덴티티와는 달리 브랜딩은 시장과 소비자의 반응을 살펴야 한다. 기업이 시장을 잘 이해하고 어떠한 메시지와 그래픽이 가장 효과적일지 알고 있다고 여길지라도 경험에서 우러나오는 데이터는 없을 수 있다. 확실한 시장 조사를 함으로써 브랜드에 대한 고객의 정확한 의견과 생각을 알 수 있으며, 어떠한 점이 제품이나 서비스를 선택하게 하는지 알 수 있다.

시장 조사

시장 조사는 시장 조건과 선호도를 알려주는 의미 있는 작업이다. 1대1 인터뷰, 설문 조사, 소비자 그룹 및 미스터리 쇼퍼 등을 통한 자세하고 완벽한 시장 조사는 많은 비용과 시간이 들 수 있기 때문에, 대형 광고 회사나 디자인 회사가 이런 복잡한 업무를 맡곤 한다.

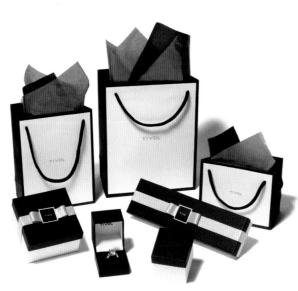

세련된 필체와 함께 검정색과 금색을 사용한 디자인이 소비자에게 고급스러운 느낌을 주어 이 브랜드의 보석상이 제품을 높은 가격으로 판매할 수 있도록 해준다.
Design: Willoughby Design

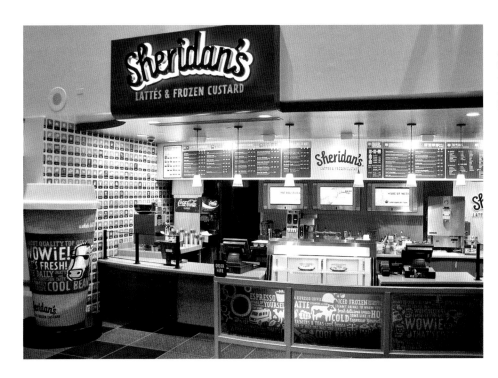

셰리단(Sheridan's)의 최종 브랜드는 재미, 세련됨, 그리고 시원함 등의 메시지를 전하기 위해 고객과 회사 임원의 의견을 받아들였다.
Design: Willoughby Design

이런 이유로 인해 작은 디자인 회사나 프리랜서 그래픽 디자이너는 가끔 대형 에이전시와 파트너십을 맺거나 외부 마케팅 회사와 연계하여 필요한 조사를 한다. 그러나 《그래픽 디자이너의 연구 조사 가이드 *A Graphic Designer's Research Guide*》라는 책에 나온 많은 연구 방법들은 적은 비용으로 한 명의 인력만을 가지고도 행할 수 있다. 클라이언트나 디자이너가 많은 정보를 가지고 있다고 해도 연구 조사는 많이 행하는 것이 중요하며, 그 결과는 항상 투자한 시간에 비례하여 가치가 있을 것이다.

시장 조사의 종류

1. 설문 조사와 인터뷰
잠재고객의 브랜드 인지도나 의견에 대한 자세한 정보는 설문 조사와 1대1 교류를 통해서 얻고 분석할 수 있다.

2. 소비자 그룹 Focus Group
연령, 인종, 또는 소득 등에서 비슷한 속성을 가진 여러 소비자에게 적은 사례금을 주고 특정 제품과 그 기능, 포장 및 광고에 대해 토론하도록 한다. 이런 토론은 보통 비디오로 녹화를 하기 때문에 사람들이 실제로 쇼핑할 때만큼 정직한 답변을 하지 않을 수 있지만, 그래도 가치 있는 정보를 얻을 수 있는 방법이다.

3. 미스터리 쇼핑 Mystery Shopping
소비자의 진정한 쇼핑 습관과 선호도를 알 수 있는 유일한 방법은 그들을 실제적인 소비 공간에서 관찰하는 것이다. 미스터리 쇼퍼는 돈을 받고 비밀리에 가게에 들어와 소비자와 판매원의 행위를 관찰하는 전문가이다.

4. 사용성 시험
제품 포장이나 디자인은 사용성 시험으로 평가한다. 사용성 시험은 여러 계층에서 선택된 사람들로 구성된 소비자 그룹에게 제품을 사용하게 하고 그 제품의 미적/기능적 품질을 포함한 포장이나 디자인에 대해 의견을 내도록 한다. 이렇게 함으로써 제품이 쉽게 사용 가능하고 만족스러운 기능과 품질을 다한다는 것을 확인할 수 있다.

잭인더박스(Jack in the Box) 패스트푸드 식당은 정열과 매운맛을 보여주기 위해 빨간색을, 좋은 음식을 나타내기 위해 주황색을, 그리고 시원함과 상쾌한 느낌을 보여주기 위해 음료수 컵에 파란색을 사용한다.
Design:
Hornall Anderson Design Works

남미에서 사용하는 틱택(TicTac) 포장
은 주황색 용기를 사용하여 오렌지 맛
을, 초록색을 사용하여 민트 맛을, 그리
고 초록색 줄무늬가 있는 노란색을 사용
하여 레몬라임 맛을 나타낸다. 주요 재
료를 나타내는 이미지를 사용하면 소비
자에게 그 맛을 빠르고 효과적으로 전
달할 수 있다.

Design: UltraDesign

디자이너의 조건

이 고급 비누의 편안함은 부드럽고 여성적인 디자인과 깊은 색상을 통해 전해진다. 이 디자인은 단순하지만 대담한 이미지를 사용하고 포장의 중심에 제품의 향을 배치함으로써 보는 이에게 즉각적인 메시지를 전달한다.
Design: Wallace Church

색은 경쟁 브랜드로부터 구별하는 역할과 동시에 하나의 제품 라인 내의 맛을 구별할 때 사용한다. 다음은 여러 색이 보편적으로 의미하는 맛을 나열한 것이다.

빨간색	체리
파란색	블루베리나 바닐라
초록색	라임이나 박하
노란색	레몬
오렌지	감귤류
분홍색	딸기나 수박
보라색	포도
갈색	초콜릿
검은색	감초

색을 통한 마케팅

색은 브랜딩 작업에서 중요한 부분을 차지하며 원하는 감정이나 행동을 자극할 수 있는 힘이 있다. 전 세계적으로 빨간색과 파란색이 가장 대중적인 색이며, 많은 기업들이 빨간색과 파란색을 브랜드 이미지 부분에 사용하고 있다. 주황색은 가장 먹음직스럽고 배고픔을 유발하는 색상이며, 빨간색과 노란색은 오래 쳐다보고 있으면 동요되는 느낌을 준다. 패스트푸드 식당에서 판매량을 높이고 음식의 소비를 빠르게 하기 위해 빨간색과 노란색을 주로 사용하는 것은 우연이 아니다.

모든 제품 카테고리는 제일 잘 어울리는 색상을 가진다. 브랜드는 제품 카테고리 내에서 특정한 색을 "소유"하여 가게에서 눈에 잘 띌 수 있게 하며 경쟁사의 제품과 혼돈을 막아야 한다. 예를 들어, 미국의 무선통신 업계에서 빨간색은 버라이존(Verizon)이 "소유"하며, 파란색은 에이티앤티(AT&T)가, 주황색은 싱귤러(Cingular)가, 그리고 노란색은 스프린트(Sprint)가 소유한다.

부나(Bunna) 브랜드의 포장에 사용하는 기발한 무늬는 부나의 유제품이 그 원천인 소로부터 직접 배달되는 것처럼 신선하다는 점을 인식시킨다. 또한, 색을 효과적으로 사용하여 특정한 맛을 나타낸다.
Design: Grapefruit

브랜드는 여러 언어권에서 사용할 수 있어야 한다. 영어와 아랍어가 공용되는 중동에서는 옆의 두 가지 브랜드가 교대로 사용된다. 이 마크는 영어권 사람들에게는 반대로 쓰여진 것처럼 보이지만, 이는 아랍어가 오른쪽에서 왼쪽으로 쓰이기 때문이다.
Design: Paragon Marketing & Communication

디자인 이어리지 건

브랜드 구성 요소

성공적인 브랜딩 및 홍보는 복잡한 업무이면서 디자이너에게도 큰 일이다. 브랜드는 홍보 내내 일관성 있는 메시지를 전달하여 고객의 신뢰를 얻어야 하기 때문에 디자이너는 어떠한 결정을 내리기 전에 브랜드의 모든 요소와 그 적용을 완벽하게 조사하고 반영할 책임이 있다. 작업을 시작하기 전에 개발해야 하는 모든 구성 요소의 목록을 만들고 각각의 요소를 위한 자세한 전략을 짜는 것이 좋다. 처음에 이렇게 시간을 투자함으로써 나중에 재디자인을 해야 하는 번거로움이나 위험성을 줄일 수 있다.

로고: 브랜드의 진입점

브랜드 로고는 고객이 제품이나 서비스를 경험하러 들어가는 진입점이다. 로고는 제품이나 기업을 정의하고 구별하는 가장 빠른 방법이며, 어떤 기업인지, 기업이 무슨 일을 하는지, 그리고 특별한 가치는 무엇인지도 알려준다. 고객의 예전 브랜드 경험에 기초하여 로고는 무의식적으로나 감정적으로 좋거나 나쁜 이미지가 연결된다. 로고를 반복적으로 노출시킴으로써 인지도를 얻고 보는 이의 기억 속에 남는 것이다.

러셀 애슬레틱(Russel Athletic)과 뮤엘러(Mueller's)는 소비자가 동일시하는 기억할 만한 브랜드 마크이다. 단순하기 때문에 즉각적으로 인지할 수 있고 예전 경험을 기억하기도 쉽다.
Design: Wallace Church

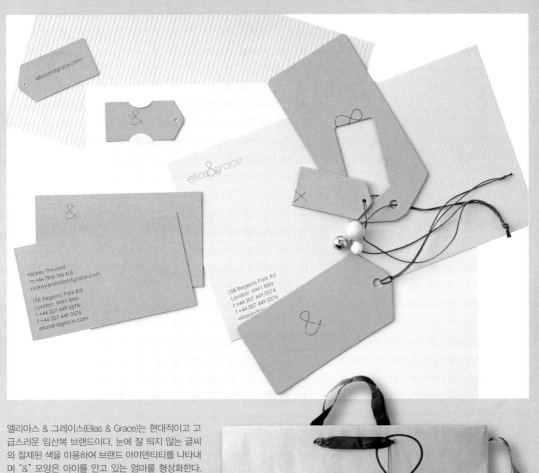

엘리아스 & 그레이스(Elias & Grace)는 현대적이고 고급스러운 임산복 브랜드이다. 눈에 잘 띄지 않는 글씨와 절제된 색을 이용하여 브랜드 아이덴티티를 나타내며 "&" 모양은 아이를 안고 있는 엄마를 형상화한다. 쇼핑백의 "&"는 모든 요소를 엮어주는 역할을 한다. 쇼핑백에 달려 있는 태그는 구멍이 뚫려 있어 가게의 명함과도 같은 기능을 한다.
Design: Aloof Design

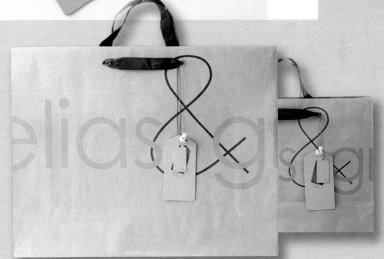

재즈(Zazz) 마크로부터 뻗어 나오는 망점 무늬는 제품의 톡 쏘는 맛을 나타내며 캔에 현대적인 감성을 부여한다.
Design: Wallace Church

최소한의 포장으로 인해 고객은 이 대학교 원서접수 서류철을 직접 만져보고 관찰할 수 있다. 제품을 감싸고 있는 두꺼운 종이는 제품의 주요 기능을 소개하고 설명한다.
Design: Satellite Design

포장 디자인 Package Design

포장은 제품의 전시, 보관, 배달을 위한 단순한 용기가 아니라, 제품을 구별하고 차별화하고 목표고객의 눈에 띌 수 있게 하는 도구이다. 효과적인 포장은 제품이나 서비스의 특별한 기능, 품질(고급/경제적), 또는 물리적인 특징(맛이나 향)을 소개한다. 브랜드의 중요한 요소 중의 하나로 포장은 브랜드의 메시지를 전달하고 제품을 경쟁자의 제품과 확실하게 구별시켜 준다.

포장은 제품의 기능을 강조한다

포장 디자인은 제품의 중요한 기능이나 특별한 특징을 강조해야 한다. 주요 정보를 강조하는 한 가지 방법은 보는 이의 시선을 끄는 호일 스탬프나 메탈릭 잉크 등 특별한 재료를 사용하는 것이다. 고객에게 정보를 전달하고 고객의 시선을 끌 수 있는 다른 방법은 투명한 아세테이트나 셀로판지를 포장에 사용하여 제품을 직접 보여주는 것이다. 제품을 보여줌으로써 제품에 대한 불확실성을 없애고 구매자들로 하여금 그들의 구매 결정에 더욱 자신감을 가질 수 있게 하는 전략이다. 특정한 제품군에서는 기능이 가장 중요한 관건일 수 있다. 따라서 포장에 날개(flap)를 달아 모든 기능과 중요한 정보를 나열함으로써 보는 이와의 교류를 증진시킬 수 있다. 고객이 제품을 선택하도록 하는 것은 전쟁과 다름없기 때문이다.

제품의 인상적인 사진과 최소한의 카피로 소비자들로 하여금 군침이 돌게 만들고 있다. 미스터 키플링(Mr. Kipling)의 패스트리를 판매하는 데 아주 효과적이다.
Design: Turner Duckworth

포장은 제품의 외모를 결정한다

가게 안에서 제품의 가장 좋은 진열을 결정하는 것과 디자인의 효과를 향상시킬 수 있는 그래픽을 넣는 것도 디자이너의 일이다. 기업과 브랜드 매니저는 좋은 진열 공간을 차지하기 위해 소매점에 인센티브를 제공하기도 한다. 제품이나 포장의 진열은 중요한 사안이다. 예를 들어, 제품을 진열대의 높은 곳이나 낮은 곳에 배치하여 고객이 진열대 사이를 지나갈 때 눈에 잘 띄게 할 수도 있고 잘 띄지 않게 할 수도 있다. 진열대 끝의 엔드캡(end cap)이나 특별 품목 진열대는 특정한 제품이나 브랜드를 강조할 수 있으며, 계산대 근처는 껌, 사탕 등 작고 비싸지 않은 제품을 놓아 충동구매를 유발하는 곳으로 알려져 있다.

노스페이스(North Face)의 텐트나 침낭의 포장법은 특이한 모양을 하고 있어 진열대에 놓으면 시선을 끌 수 있다. 육각형 모양의 박스는 쌓아놓기도 쉽고 여러 가지 모양으로 진열할 수 있다.
Design: Satellite Design

제품 용기는 여러 가지 모양과 크기로 생산할 수 있다. 성공적인 브랜드는 모양과 크기에 상관없이 일관성 있는 그래픽을 모든 용기에 사용해야 한다.
Design: Turner Duckworth

디자이너의 조건

티앤컴퍼니(Tea & Company's)의 양철 티백 박스와 같이 재사용 가능한 용기를 사용하는 것은 제품의 가치를 높일 뿐 아니라 제품이 사용된 후에도 브랜드를 소비자에게 노출시킬 수 있는 기회를 제공한다.
Design: Cahan & Associates

포장은 여러 형태를 띨 수 있다

포장의 모양은 보통 제품의 모양이나, 제품이 어떻게 사용되는지, 그리고 제품이 어떻게 공장에서 소비자에게 운송되는지에 따라 결정된다. 그래픽 디자이너는 "발상의 전환"을 통해 브랜드 경험을 증진시킬 수 있는 효과적인 방법을 창조해야 한다. 대부분의 포장이 종이를 접거나 잘라서 만든 평범한 박스 모양인데, 이러한 박스가 보관하거나 운반하기 쉽고 생산하는데 경제적이기 때문이다. 다소 비싸기는 하지만 특이한 모양의 용기나 포장은 소비자의 머릿속에 특별한 제품으로 인식되거나 소비자의 시선을 끌 수 있다.

고객의 기대치에 따라 너무 복잡하거나 정교한 포장을 만드는 것이 부작용을 낳을 수도 있다. 제품의 높은 품질 대신에 제품의 가격이 너무 높다는 인상을 줄 수도 있다. 따라서 가장 알맞은 디자인을 위해 자세한 시장 조사를 하는 것이 중요하다. 반대로, 비싸고 정교한 디자인만이 고급스러운 느낌의 포장을 만들 수 있는 길은 아니다. 좋은 아이디어와 기술로 잘 만든 시각적인 컨셉트로 그와 같은 효과를 낼 수 있다. 확실한 컨셉트와 잘 만든 디자인이 관건이다.

찰스 초콜릿(Charles Chocolates)은 젤
리 제품에는 투명한 플라스틱 포장을 이
용하고 초콜릿 제품에는 재미있는 회오
리 모양과 선이 그려진 갈색 포장지를
사용한다. 미니멀 디자인으로 제품에 장
인의 손길이 느껴지게 한다.
Design: Templin Brink

청록색이나 초록색을 사용하는 전통적인 맥주병과 달리 알카트래즈 에일(Al-catraz Ale)은 그와 같은 알카트래즈라는 이름의 유명한 감옥을 연상하게 하는 크롬 병을 사용하고 뚜껑에 "입소자" 번호를 넣는다.
Design: Turner Duckworth

포장 디자인의 고려 사항

많은 소비재의 구매, 판매, 그리고 마케팅은 그 지역 정부기관의 통제를 받는다. 정부기관은 질식의 위험이나 옷의 가연성 등 필요한 경고 사항을 제품의 포장에 배치하도록 하기도 한다. 많은 나라에서 음식 등 썩을 수 있는 제품에 대해서는 신선도 보증, 재료 목록, 영양소 정보, 제품 무게 등의 정보를 제공하도록 하고 있다. 의약품의 경우, 안전성이 최고이기 때문에 모든 의약제품에는 변형 방지 용기가 사용되며 자세한 사용법이 제공된다. 어떠한 종류의 포장을 디자인하더라도 디자인의 첫 단계에서 어떠한 정보를 포장에 포함해야 하는지를 결정하는 일은 아주 중요하다.

UPC 바코드(Universal Product Code)는 미국에서 판매되는 모든 제품의 포장 디자인에 포함되어야 하는 기호이다. 바코드는 제품의 아래나 옆 등 계산대에서 찾기 편한 곳에 있어야 한다. 미국 밖에서 판매되는 제품의 바코드에 대한 정보는 그 지역 정부의 포장 절차에 따르면 된다.

3 00258 30837 9

미국연방법은 모든 담배 제품에 흡연의 위험성에 대한 경고 문구를 읽기 쉽게 배치하도록 하고 있다. 캐나다, 태국, 호주, 남아프리카, 싱가포르, 그리고 폴란드 등 여러 나라는 건강에 관련된 모든 제품에 경고 문구를 넣도록 엄격히 요구한다.

SURGEON GENERAL'S WARNING:
Smoking Causes Lung Cancer,
Heart Disease, Emphysema, And
May Complicate Pregnancy.

Observatory의 CD 케이스 디자인은 이
밴드에 대한 오래된 일기장처럼 만들어
졌다는 점에서 전형적인 CD 케이스와
다르다. 몇몇 페이지는 찢겨져 나간 것
처럼 보이며 가사는 손으로 흘려 썼으며
음악 CD는 일기장의 가장 뒷부분에 있
는 주머니에 들어 있다.
Design: Kinetic

브랜딩은 포장에서부터 마케팅 도구
까지 제품의 모든 부분을 포함한다.
U'Luvka 보드카는 독특한 패턴을 제품
박스와 칵테일 카탈로그, 병을 감싸고
있는 포장지에 프린트하고 유리병에 조
각했다. 전체적인 브랜드 경험은 고급스
러움과 맛에 중점을 두었다.
Design: Aloof Design

파피루스(Papyrus)는 쇼핑몰 내에서 만
날 수 있는 문구용품 및 종이제품 전문
점이다. 나무가 많이 쓰인 이곳은 마치
도서관을 연상하게 하며 종이를 판매하
는 가게임을 보여주고 있다.
Design: Kiku Obata

구매 환경에서의
브랜딩

브랜딩은 제품과 서비스에 중점을 두는 것에서부터 모든 소비자의 경험에 중요한 역할을 하는 것에까지 발전해 왔다. 50년 전에는 거의 모든 상품이 카탈로그나 외판원, 또는 그 외 다른 유통채널을 통해 판매되었지만, 오늘날에는 모든 상품이 기업이 소유하고 운영하는 소매시장에서 판매된다. 따라서 기업은 가게에 제품을 배치하는 것이나 가게의 조명에서부터 고객으로 하여금 제품을 시험해 볼 수 있는 기회를 주는 일까지 모든 고객의 쇼핑 경험을 통제한다. 판매사원이 어

떤 옷을 입고 고객을 어떻게 대하는지도 브랜드가 있는 구매 환경에서는 중요한 요건이며 엄격히 통제된다.

소비자가 좋은 경험을 하도록 구매 환경을 디자인할 때 고려할 요소에는 여러 가지가 있다. 쇼윈도의 진열과 간판 등에서부터 제품 라벨까지 가게 안의 모든 요소는 브랜드가 약속하는 분위기, 색상, 그리고 브랜드 메시지와 일관성이 있어야 한다. 여기에는 다음을 포함한다.

밤에 불이 들어오는 가게 외부의 간판은
멀리서도 쉽게 알아볼 수 있어야 한다.
글자 뒤에서 켜지는 조명으로 글자의 실
루엣을 강조하도록 하였다.
Design: Gardner Design

1. 외부 간판

구매 공간의 바깥에 부착되는 외부 간판은 몇백 피트 밖에서도 쉽게 알아볼 수 있어야 하며, 밤에는 불이 비추는 글자나 조명기기를 이용하여야 한다. 단일 건물로 된 가게는 지역 건물 조항에 따라 간판의 크기와 조명 규정에 맞는 설치를 해야 한다. 큰 쇼핑몰이나 쇼핑센터에 포함되어 있다면 보통 더 작은 크기의 간판을 사용하며 운영진이 원하는 조항에 따라야 한다.

2. 실내 간판

실내 간판은 소비자가 원하는 제품을 찾을 수 있도록 도와주는 역할을 한다. 어떤 가게는 쇼윈도에 비닐 전사지를 붙이기도 한다. 길을 알려주는 표지판처럼 모든 간판은 읽고 이해하기 쉬워야 한다. 고객이 주문을 어디서 하는지, 주문한 것을 어디서 찾는지, 도움은 어디서 받을 수 있는지 쉽게 알려주어야 한다.

여러 가게가 모여 있는 쇼핑몰이나 쇼핑센터에서도 구매 공간의 브랜딩은 적용된다. 쇼핑하는 동안 고객 경험의 질을 높이기 위해 쇼핑몰에는 실내 놀이터나 여러 특별한 구역이 만들어져 있다. 위의 예는 조명, 그래픽, 조각품 등을 이용하여 전체적인 구매 공간을 꾸몄다.
Design: Kiku Obata

이 깨끗하고 현대적인 디자인은 한 의류 브랜드를 위한 것으로 일관성을 잃지 않으면서도 탄력적인 브랜딩 홍보의 좋은 예이다. 쇼윈도의 진열, 의류 태그 및 쇼핑백은 모두 특별한 디자인이면서 브랜드의 메시지를 단순하면서도 우아한 방법으로 전달한다.

Design: Gardner Design

3. P.O.P 디스플레이

P.O.P(point of purchase, 구매시점광고) 디스플레이는 가게 안의 특정한 제품에 시선이 가도록 한다. 이것은 대개 사람이 가장 많이 지나다니는 곳에 최대한으로 노출되어 있다. 모든 진열장이 꽉 차 있는 복잡한 구매공간에서 P.O.P 디스플레이는 색다른 진열 공간이 된다. P.O.P는 세일상품이나 재고정리상품을 특별히 진열하는 곳이 되기도 한다. 이런 디스플레이 공간은 코팅된 하드보드지 또는 나무나 금속을 이용하여 만든다.

4. 제품 라벨

제품 라벨은 제품의 사이즈, 스타일, 맛 또는 향 등의 속성을 표시한다. 보통 태그나 스티커의 형태로 제품에 부착되어 있으며 UPC 바코드를 포함하고 있어 계산대나 재고창고에서 활발히 사용된다.

5. 마케팅 도구

마케팅 도구는 보통 브랜드를 홍보하기 위해 가게의 구석구석에 놓여진다. 제품 브로슈어, 광고 디스플레이, 신용카드 신청서, 엽서나 쿠폰은 모두 브랜드의 아이덴티티를 나타내며 고객의 경험에 긍정적인 영향을 미친다.

캐스터 & 폴룩스(Castor & Pollux)의 애완동물 용품을 위한 움직이는 P.O.P는 제품을 진열할 수 있는 용기를 포함하며 옆쪽으로는 제품을 걸어놓을 수도 있다. 맨 위에는 브랜드를 구별할 수 있도록 커다란 로고가 달려 있다.
Design: Sandstrom Design

미디어

캐스터 & 폴룩스(Castor & Pollux)는 각 제품에 특이한 포장 용기를 사용한다. 샴푸 용기는 소화전의 모양이고, 고양이 화장실은 플라스틱 욕조로 내용물을 쉽게 쏟아 부을 수 있는 토출구가 있으며, 애완동물 과자는 깔끔한 박스에 들어 있다. 이 브랜드는 제품 이름과 포장에 재미를 더해 차별화된 브랜드 이미지를 만든다.
Design: Sandstrom Design

전국적인 편의점이나 주유소의 브랜드를 개발하는 일은 많은 요소와 관련이 있다. 새로운 브랜드 마크와 함께 모든 소매점에 적용되는 실내/실외 간판도 디자인해야 한다. 이 브랜드는 가게 안에 위치한 음료수 자판대와 커피점도 포함했다. 일관된 브랜드 경험을 제공하기 위해 알맞은 색상, 글씨체, 그리고 패턴 등을 만들었다.

Design: Gardner Design

디자이너의 조건

라칸테라(La Cantera)는 스페인어로 "채석장"이란 뜻
이다. 이 실외 쇼핑센터는 채석장 옆에 지어졌기 때문
이다. 귀중한 보석의 의미를 강조하기 위해 색이 들
어간 유리를 간판에 사용하였다. 텍사스 힐 컨트리
(Texas Hill Country)의 언덕배기에 피는 야생화를 상
징하는 이 브랜드는 이 지역에서 찾을 수 있는 곤충
의 이미지를 형형색색으로 표현하였다. 긍정적인 브
랜드 경험을 위한 홍보용으로 고객에게 꽃씨를 나눠
주기도 한다.
Design: fd2s

결 론

그래픽 디자인은 예술은 아니지만 그렇다고 상업 예술도 아니다. 대부분의 디자이너는 유명세와 부를 가져다줄 수 있는 예술적인 명작을 창조할 수 있는 기회와 자유를 원하지만, 디자인은 여타와 다를 것 없는 하나의 사업이며 직업이다. 디자이너는 클라이언트와 관계를 맺고 그들과 협력하여 클라이언트의 특별한 요구를 만족시키며 여러 시각적인 문제를 해결한다. 그럼으로써 목표고객에게 클라이언트의 제품과 서비스에 대해 알려주고, 이를 사용하도록 권유하며 그 외 중요한 정보를 제공하는 것이다.

시각적인 해결책은 예산과 시간 등의 제약을 넘어 의도된 기능을 만족시켜야 하며 그래픽 디자이너는 일러스트레이터, 사진작가 등의 상업적인 아티스트와 협력하여 이를 행한다. 그래픽 디자이너는 매우 효과적이고 특별한 디자인을 만들기 위해 여러 시각적인 문제해결의 방법을 터득해야 한다. 가장 중요한 점은

디자인 과정에서 클라이언트와 끊임없이 교류하는 것이다. 클라이언트는 기업의 목표와 기대치에 대한 견해를 제공하며 디자이너가 시장 조사나 소비자 그룹을 통해 알아내지 못하는 목표고객의 요구에 대해서도 잘 알고 있다.

앞서 알아본 바와 같이 디자인은 우리 생활의 모든 면과 관련이 있다. 디자인 업계는 성장할 수 있는 여러 도전과 기회를 제공한다. 많은 디자이너가 기호론을 통해 기본적인 소통 문제를 해결하든, 출판이나 마케팅 도구를 위한 페이지 레이아웃을 디자인하든, 기업 아이덴티티 및 브랜딩 문제를 해결하든, 그래픽 디자인 분야에서 그들에게 진정으로 영감을 주는 부분을 찾으려고 한다. 완벽한 그래픽 디자이너란 디자인의 모든 부분에서 충분한 경험을 쌓은 숙련된 디자이너를 일컫는다.

용어집

Accordion fold 어코디언식 접기

한 장의 종이를 지그재그 식으로 접어, 접은 곳이 두 군데 이
상에서 평행하여 종이를 아코디언처럼 한 번에 펼칠 수 있게
해주는 것. 부채식 접기라고도 한다.

AIGA

미국 그래픽아트협회(The American Institute of Graphic Arts).
디자인 전문 협회이다.

Bleed 페이지 잘림

인쇄 내용이 인쇄하는 페이지의 끝부분에서 벗어나는 것. 페이
지는 1/8–1/4인치(3.175–6.25mm) 내에서 잘릴 수 있다.

Blind emboss 블라인드 엠보스

잉크로 인쇄하는 것 대신에 종이를 눌러서 돌출된 느낌을 주
는 디자인 요소.

Body copy 바디 카피

잡지, 카탈로그, 브로슈어 등의 마케팅용 인쇄물에 사용되는
주요 내용 및 글.

Bracket exposure 브래킷 노출

특정한 목적으로 가장 적절한 이미지를 얻기 위해 조리개, 셔
터 스피드 그리고 조명을 조정해가며 여러 번 노출을 하여 사
진을 찍는 것.

Brand 브랜드

Jonas Bergvall에 의하면, 브랜드는 "소비자가 수집한 기업,
제품 및 서비스에 대한 경험"이다. 로고, 포장, 구매 공간, 마
케팅 메시지 등은 제품이나 기업에 대해 고객이 가지는 최종
적인 느낌에 기여한다.

Brand equity 브랜드 자산

고객에게 잘 알려진 제품, 서비스 또는 브랜드 경험의 요소로
서 긴 시간 동안 일관성 있게 제공되어 브랜드에 "실질적인"
가치를 더하는 것.

Brand experience 브랜드 경험

고객이 브랜드에 대해 의견을 가질 수 있도록 하는 제품의 물
리적인 요소로 포장, 감촉, 그리고 제품의 성능이나 맛 등을
포함한다.

Call to action 실행 요구

제품을 판촉 및 마케팅하는 이유. 이 문구는 소비자가 전화를
하거나 웹사이트를 방문하도록 촉구한다.

Closure 클로저

홍보 도구, 브로슈어, 또는 포켓북이 닫혀진 방식. 클립이나 단
추나 끈 등을 포함한다.

CMYK

전체적인 색을 나타내기 위해 인쇄에서 사용하는 네 가지 색
상. 청록색(Cyan), 자주색(Magenta), 노란색(Yellow), 그리고
가장 중요한 검정색(Key Color, Black)을 겹쳐지는 점으로 표
현하여 수천 가지 색을 나타낸다.

Coated paper 코팅 종이

표면을 코팅하여 매끄럽게 혹은 광택 있게 만든 종이. 잉크가
종이에 흡수되는 것을 방지하여 더욱 선명한 색을 나타낸다.
매트(matte), 글로시, 실크 등의 종류가 있다.

Collateral 홍보물

마케팅을 목적으로 제작된 인쇄물로 기업 혹은 기관, 제품
및 서비스 등을 홍보하는 브로슈어, 팸플릿, 카탈로그, 포켓
북 등.

Column 컬럼

같은 폭으로 설정된 블록.

Column inches 컬럼 인치

한 컬럼의 길이가 1인치인 신문의 광고를 재는 단위.

디자인 조건

Combinatory play 결합 작업

폴 랜드에 의하면, 디자이너가 다소 연관이 없어 보이는 두 개의 아이디어를 결합하여 새로운 시각 이미지나 비유를 만드는 작업.

Corporate identity 기업 아이덴티티

로고, 색, 디자인 등의 시각적 요소를 일관성 있게 사용하여 목표고객에게 알리는 기업이나 기관의 "페르소나(persona)".

Counterform 카운터폼

타이포그래피에서 "e, a, g"와 같은 글자의 내부에 존재하는 빈 음각 부분.

Creative brief 창의적 개요

디자인 작업을 돕기 위해 클라이언트와 함께 만든 문서로 사용 가능한 정보, 디자인의 목표나 목적, 목표고객 정보, 경쟁자 목록, 그리고 스케줄 날짜 등을 포함.

Crop 잘라내기

사진이나 그림의 불필요한 부분을 잘라내는 것.

Demographics 인구학적 정보

연령, 성별, 인종, 소득, 선호도 등에 대한 통계학적 정보로 사람들을 여러 그룹으로 나눌 때 사용.

Depth of field 표면의 깊이

초점을 맞춘 이미지 부분. 얕은 깊이는 앞 배경의 물체가 뒷배경의 물체보다 선명하게 보이는 것.

Die 다이

다이컷을 만드는 뾰족한 금속 조각이나 호일 스탬프나 엠보스를 위해 사용하는 금속 블록.

Die cut 다이컷

금속 다이를 사용해 종이에 만드는 장식적이거나 특이한 모양의 컷.

Dot gain 도트 게인

망점을 사용하여 필름이나 판보다 크게 종이에 인쇄하면, 선명함과 명암 대비가 줄어든다. 코팅이 되지 않은 종이는 코팅된 종이보다 더 많은 도트 게인을 만든다. 도트 스프레드나 프레스 게인이라고도 한다.

Emboss 엠보스

두 개의 다이 사이에 종이를 놓고 찍어 종이 표면에 돌출된 부분을 만드는 것.

End caps 엔드캡

소매점 진열대 끝부분. 이곳에 전시된 제품은 소비자에게의 노출이 극대화된다.

Endorsed brands 보증 브랜드

시장에서는 그 자체로 확실한 브랜드로 인식되지만 사실상 모회사와 관련된 브랜드.

Fibonacci Sequence 피보나치 수열

각 수가 앞 두 수의 합이 되는 수의 배열. 예를 들어: 1, 1, 2, 3, 5, 8, 13, 21, 34….

Finish 마감

종이의 표면 특성. 레이드(laid), 리넨(Linen), 벨럼(vellum) 등이 있다.

Focus group 소비자 그룹

비슷한 선호도와 특성을 가진 사람들의 모임으로 제품이나 서비스를 사용해 보고 의견을 제시하기 위해 구성됨. 대개 시간을 할애하는 대신 약간의 사례금을 받는다.

Foil stamp 호일 스탬프

금속판이나 채색된 호일을 열이나 압력을 이용해 종이로 옮기는 마감 기술.

Folio 폴리오
페이지의 아래쪽에 인쇄되는 페이지 번호와 그 외 문구. 정기 간행물이라면 제목과 날짜가 표시된다.

Free association 자유 연상
브레인스토밍 기술로 특정한 주제에 대해 자연스럽게 떠오르는 생각, 단어, 아이디어를 적은 후에 색, 향, 시각적 비유 등의 요소를 더할 수 있도록 하는 것.

Golden Ratio 황금비율
자연에서 발견하여 고대시대의 건축과 디자인에 쓰인 미학적으로 가장 편안한 비율. 두 면의 황금비율은 1:1.618이다.

Graphic standards manual 그래픽 표준 매뉴얼
클라이언트에게 기업 아이덴티티 요소의 효과적이고 일관된 사용에 대해 알려주기 위해 디자이너가 만드는 매뉴얼. 기업의 로고, 색상, 배치 등을 디자인할 때 필요한 일관성의 "규칙"에 대해 알려주는 가이드북.

Grid 그리드
디자이너가 한 페이지에 여러 요소를 정리하고 배치할 수 있도록 도와주는 눈에 보이지 않는 지표.

Gutter 거터
두 개의 컬럼 사이의 공간이나 두 페이지 사이의 공간.

Halftone pattern 망점 패턴
사진을 여러 톤의 점으로 이루어진 이미지로 전환하는 일.

Headline 제목
시각적 결과물의 제목. 보통 한 문장을 넘지 않으면서 주제를 간략하게 설명한다.

High-context society 상황–의존적 사회
사회에서 나누는 문화적 경험과 교육이 상징화되어 글자 그대로의 해석보다 더 큰 의미를 가지는 사회(상황–비의존적 사회 참고)

Horizon line 수평선
책이나 잡지를 출판할 때, 페이지 위쪽에 거의 모든 글이 시작되는 부분. 일관성이 있어 읽는 사람이 다음 페이지로 넘겼을 때 어디서부터 읽어야 하는지 알 수 있다.

House sheet 하우스 시트
인쇄소에서 인쇄용으로 대량 구매하는 종이. 코팅이 된 것도 있고 되지 않은 것도 있으며 보통 중간 품질의 종이이다.

Icon 아이콘
기호론에서 물체나 물건을 현실적으로 대변하는 기호. 나타내고자 하는 물체의 사진이나 실사적인 일러스트일 수 있다.

Idea tree 아이디어 나무
핵심적인 아이디어나 컨셉트를 동그라미 안에 적고 그 아이디어에서 나오는 관련 주제어를 나열하는 브레인스토밍 기술.

Index 인덱스
기호론에서 물체나 물건에 관련하는 기호로서 실제적인 물체와 같을 필요는 없다(바이오해저드(biohazard) 부호 등).

Kerning 자간
각 글자 사이의 공간.

Kinetic identity 역학적 아이덴티티
로고마크나 로고타입이 반복적으로 사용되지만 항상 같은 곳에 위치하지 않는 기업의 아이덴티티. 패턴, 색, 이미지 등도 역학적 아이덴티티 시스템에 포함될 수 있다.

용어집

Layers of depth 층의 깊이

마티 뉴마이어에 의하면, 시각적인 표현에는 인지, 지각, 감정, 지성, 분별, 반향, 정신 등 일곱 가지 층이 있다.

Leading 행간

글이나 카피 각 줄 사이의 공간.

Letterpress 활판 인쇄법

돌출된 금속이나 나무를 이용하여 잉크를 종이에 찍는 인쇄 기술.

Live area 라이브 부분

페이지 여백이나 거터 사이의 공간으로 글이나 이미지를 페이지에서 잘리거나 희미해지지 않도록 인쇄하는 부분.

Logomark 로고마크

특이한 모양과 그래픽을 사용하여 기업이나 기관의 정수를 보여주는 하나의 기호.

Logotype 로고타입

특이한 글씨체로 만들어져 로고 디자인 문제를 해결하는 글자.

Low-context society 상황—비의존적 사회

정보가 정확하게 나열되고 상징성보다 글자 그대로의 이미지와 디자인에 의해 표현되는 사회(상황—의존적 사회 참고)

Margins 마진

페이지의 가장자리로 페이지 번호나 페이지에서 의도적으로 잘려나가는 요소 이외에 어떠한 글이나 이미지도 배치하지 않는 공간.

Market research 시장 조사

기업/기관 및 제품의 목표고객의 인구학적 특성, 구매 선호도, 브랜드에 대한 의견 및 인지도를 알아보는 조사.

Metallic varnish 메탈릭 바니시

약간의 메탈릭 잉크가 첨부된 바니시. 알맞은 조명에서 보면 약간의 광택이 보인다.

Mock ups 실물 모형

인쇄 결과물이 어떤 모습일지 보여주는 견본.

Modernism 현대주의

디자인에 깔끔한 모양, 구조, 배치를 쓰기 시작한 가장 최근에 일어난 예술 및 디자인 사상 중에서 가장 큰 현상 중의 하나. 스위스 디자인이라 불리는 국제 타이포그래피 스타일의 영향을 받은 현대주의는 1940년대부터 1960년대와 1970년대에 걸쳐 발전하였다.

Module 모듈

디자인에 격자 구조를 적용하고 열과 행을 이용해 만든 셀.

Monogram 모노그램

이름의 첫 글자를 따서 만든 시각 기호.

Monolithic brands 단일 브랜드

모든 제품이 하나의 지배적인 브랜드 이름으로 판매되는 브랜드.

Negative space 음의 공간

"흰 공간"이라고도 함. 글, 이미지, 디자인 요소가 아무것도 없는 열린 공간.

Offset lithography 오프셋 인쇄

가장 일반적인 인쇄 방법으로서 판의 이미지를 고무 실린더로 오프셋하여 종이에 옮기는 방법이다.

Orphan 올팬

한 줄만 나머지 글과 분리되어 페이지의 윗부분에 나열된 것.

Page trim 페이지 잘라내기
인쇄되는 페이지의 물리적인 크기. 예를 들어, 미국의 표준적인 종이의 크기는 8.5×11인치이다(21.6×27.94cm).

Pluralistic brands 다원적 브랜드
기업이나 기관이 다른 브랜드 이름으로 판매되는 여러 브랜드를 가질 때. 모든 브랜드가 연결되어 있지만, 소비자에게는 그 연결성이 알려져 있지 않다.

Points and picas 포인트와 피카
페이지 배치와 디자인에서 사용되는 길이의 단위. 세계에서 사용되는 모든 프린터에 공통적으로 적용되며 페이지의 크기를 정의할 때 사용한다.

P.O.P.
구매시점광고(point of purchase)의 뜻. 고객의 시선을 끌기 위해 구매 공간에서 사람들이 많이 지나다니는 곳에 하는 진열.

Pantone 팬톤/PMS
팬톤 매칭 시스템은 잉크 색상을 선택하고, 정의하고, 매칭하고, 통제하는데 사용하는 국제적인 표준.

Paper system 종이 시스템
"문구 시스템"이라고도 함. 기업/기관의 편지지, 명함, 편지봉투, 감사 엽서, 팩스 커버시트 등 기업의 통신을 위해 사용하는 모든 인쇄물.

Policy style envelope 폴리시스타일 봉투
짧은 쪽으로 여는 봉투.

Press release 보도자료
뉴스 미디어나 그 외 출판업계에 기업의 발전에 대해 알리기 위해 제공되는 홍보 문서.

Primary color palette 원색 팔레트
기업 아이덴티티에서 주로 사용하는 색.

Printer spreads 프린터 스프레드
페이지가 어떻게 인쇄되고 어디서 접히는지 확실하게 맞춰서 배치된 페이지.

Pro bono 프로보노
무료로 제공되는 디자인 작업.

Public domain 공공 도메인
다른 사람이나 기관이 지적 이익을 얻을 수 없는 이미지나 글. 정부기관이 제작하여 저작권 규정이 적용되지 않는 요소나 저작권이 만기된 요소도 포함.

Rag 래그
각 컬럼이 비슷한 길이여야 함에도 불구하고 각 컬럼에 비슷한 양의 문자나 단어가 포함되지 않을 때, 불규칙한 글의 배열을 래그라고 한다.

Reader spreads 리더 스프레드
읽기 위해 배열된 페이지(왼쪽에서 오른쪽 등).

Recto 렉토
오른쪽 페이지를 렉토라고 한다. (Verso 참고)

RGB
모든 색을 만드는데 기초가 되는 세 가지 원색인 빨간색(red), 초록색(green), 파란색(blue)을 가지고 컴퓨터 스크린에 빛으로 만든 색.

Rights-managed 사용권 관리

인가 받은 대여(stock) 사진이나 일러스트를 경우에 따라 사용하는 권리. 디자이너는 인가 받은 이미지를 일정한 기간 동안 일정한 양의 인쇄물에 일정한 크기로 사용할 수 있다. 스톡 이미지 소유업체는 이미지가 사용될 때마다 사진사나 일러스트레이터에게 로열티를 지불하지만, 이미지를 무제한 복제하고 판매할 권리를 가진다.

River 리버

양쪽 정렬을 했을 때 단어 사이에 생기는 넓은 공간.

Row 행

페이지나 격자(grid) 구조의 윗부분에서부터 아랫부분까지의 수직 공간.

Saddle stitch 새들 스티치

중간 부분을 실로 엮는 바인딩 방법.

Sans serif 산세리프

세리프가 없는 글자체.

Secondary color palette 이차색 팔레트

기업 아이덴티티에서 원색과 함께 사용되는 색. 대부분 배경이나 부수적인 디자인 요소를 위해 사용된다.

Semiotics 기호론

부호나 기호에 대한 연구.

Serif 세리프

세리프가 있는 글자체. 긴 글에 사용하면 읽기가 쉬운 글자체이다.

Sign 부호

다른 것을 위해 존재하는 것. 부호는 표현되는 것(물체 또는 물건)과 표현하는 것(물체 또는 물건을 표현하기 위해 사용)을 포함한다.

Signage 간판

방문자가 목적지에 도착할 수 있도록 인도하는 그래픽.

Silk screen 실크 스크린

잉크가 스크린에 부착된 스텐실을 통과하도록 하는 인쇄 방법. 세리그래피(serigraphy)나 스크린 프린팅이라고도 한다.

Spread 스프레드

문서를 펼쳤을 때 서로의 옆에 놓이는 페이지.

Stock 스톡

구매하거나 인가할 수 있는 일러스트레이션이나 사진을 일컬음. 이런 이미지는 포괄적이며 누구든지 구매가 가능하다.

Subsidiary brands 부수 브랜드

모회사가 브랜드가 있는 지사나 부문을 가지는 브랜드.

Symbol 심볼

기호론에서 물체나 물건과 확실한 유사함이 없이 임의로 사용되는 표현 부호. 바이오해저드 부호처럼 문화나 경험을 통해 알 수 있다.

Target audience 목표고객

시각적인 메시지가 의도하는 수취인.

Thumbnail sketches 섬네일 스케치

디자이너가 브레인스토밍한 아이디어를 보여주기 위해 빠르게 만든 스케치. 좋은 아이디어를 골라내기 위해 여러 아이디어를 관찰할 수 있는 방법이다.

Tone-on-tone 톤온톤

디자인 요소가 배경과 융합하는 효과. 이 미세한 효과를 내는 방법으로는 블라인드(blind) 엠보싱, 스팟(spot) 바니시 등의 마감 방법이 있다.

Translucent 반투명

종이와 같이 빛을 투과시키는 재료.

Uncoated paper 코팅되지 않은 종이

특별한 코팅이 되지 않은 종이. 코팅되지 않은 종이는 잉크를 흡수하여 선명한 색을 나타내지 못할 수도 있다.

Usability testing 사용성 시험

여러 인구학적 특성을 가진 사람들로 구성된 소비자 그룹이 제품의 포장이나 디자인의 미적 또는 기능적 특성에 대해 토론하는 것.

Varnishes 바니시

매트(matte)하거나 글로시(glossy)한 표면을 만드는 투명한 잉크. 풀컬러 인쇄에 사용하면 작품을 "보호"해준다.

Verso 버소

접히는 페이지의 왼쪽 페이지(Recto 참조).

Vinyl graphics 비닐 그래픽

비닐 스티커를 이미지나 글자 모양으로 잘라내어 유리창문, 간판, 자동차 등에 부착함.

Violator 바이올레이터

반짝이거나 다른 그래픽 도구로 중요한 정보를 눈에 띄게 만드는 디자인 요소. 바이올레이터는 디자인 본래의 모습을 해치기 때문에 쓰지 않는 것이 좋다.

Visual hierarchy 시각적 서열

사람의 시선을 이끄는 디자인 요소의 정리와 배치. 정보를 받아들이는 순서에 영향을 주는 것이 목적이다.

Visual vocabulary 시각적 표현 형식

목표고객이 선호하는 익숙한 종류의 이미지, 그래픽, 색. 경쟁사, 제품, 서비스나 목표고객의 취미, 관심 등을 연구하여 어떤 요소가 가장 효과적인지 결정하는 작업.

Wayfinding 길안내

사람을 인도하는 지시적인 간판을 일컫는 다른 말.

Widow 위도우

하나의 줄에 한 단어만 있는 것.

X-height X—높이

타이포그래피에서 소문자의 높이를 뜻함. 전통적으로 x—높이가 클수록 읽기 쉬운 글자체가 된다.

Selected

Bibliography

Carter, Rob. **Typographic Design: Form and Communication.** New York: Van Nostrand Reinhold, 1993.

Crow, David. **Visible Signs.** Switzerland: AVA Publishing SA, 2003.

Gibson, Clare. **Signs & Symbols.** New York: Saraband Inc., 1996.

Johnson, Michael. **Problem Solved.** London: Phaidon Press Limited, 2002.

Lidwell, William et al. **Universal Principles of Design.** Massachusetts: Rockport Publishers, 2003.

Meggs, Philip B. **A History of Graphic Design**–2nd ed. New York: Van Nostrand Reinhold, 1992.

Mollerup, Per. **Marks of Excellence.** London: Phaidon Press Limited, 1997.

Neumeier, Marty. **The Brand Gap.** Berkeley: New Riders Publishing, 2003.

Newark, Quentin. **What is Graphic Design.** Switzerland: RotoVision SA, 2002.

Pipes, Alan. **Production for Graphic Designers.** New York: The Overlook Press, 2001.

Rand, Paul. **A Designer's Art.** New Haven: Yale University Press, 1985.

Wheeler, Alina. **Designing Brand Identity.** New Jersey: John Wiley & Sons, 2003.

Directory of
Contributors

Addison
20 Exchange Place
New York, NY 10005
USA
Phone: 212.229.5000
Fax: 212.929.3010

50 Osgood Place
San Francisco, CA 94133
USA
Phone: 415.956.7575
Fax: 415.433.8641
www.addison.com

Aloof Design
5 Fisher Street
Lewes
East Sussex
United Kingdom
BN7 2DG
Phone: +44 1273 470 887
www.aloofdesign.com

And Partners
156 Fifth Avenue, Suite 1234
New York, NY 10010
USA
Phone: 212.414.4700
Fax: 212.414.2915
www.andpartnersny.com

Archrival
720 O Street
Lincoln, NE 68508
USA
Phone: 402.435.2525
Fax: 402.435.8937
www.archrival.com

**B Communications
and Advertising**
Al-Thuraya Complex
Third Floor
Salem Al-Mubarak St.
Salmiya, Kuwait
Phone: (011)(965) 575.1383
Fax: (011) (965) 575.1387
www.bcomad.com

**Bradley and Montgomery
Advertising**
41 East 11th Street
New York, NY 10003
USA
Phone: 212.905.6025

342 East Saint Joseph Street
Indianapolis, IN 46202
USA
Phone: 317.423.1745
www.bamads.com

Brainding
Dorrego 1940 Floor 1 Of. P (1414CLO)
Buenos Aires, Argentina
Phone: (01154) 866.654.2361
www.brainding.com.ar

**Clark Bystrom
Bystrom Design**
4219 Triboro Trail
Austin, TX 78749
USA
Phone: 512.762.2705
Fax: 512.358.8805
www.bystromdesign.com

C&G Partners LLC
116 East 16th Street
10th Floor
New York, NY 10003
USA
Phone: 212.532.4460
Fax: 212.532.4465
www.cgpartnersllc.com

Cacao Design
Corso San Gottardo 18
20136 Milano
Italy
Phone: +39 02 89422896
Fax: +39 02 58106789
www.cacaodesign.it

Cahan and Associates
171 Second Street
Fifth Floor
San Francisco, CA 94105
USA
Phone: 415.621.0915
Fax: 415.621.7642
www.cahanassociates.com

CDT Design Limited
21 Brownlow Mews
London WC1N 2LG
United Kingdom
Phone: +44 (0)20 7242 0992
Fax: +44 (0)20 7242 1174
www.cdt-design.co.uk

Chermayeff & Geismar Studio, LLC
137 East 25th Street
New York, NY 10010
USA
Phone: 212.532.4595
Fax: 212.532.7711
www.cgstudionyc.com

Design Raymann BNO
Peter Van Anrooylaan 23
8952 CW Dieren
Postbus 236
6950 AE Dieren
Netherlands
Phone: (0313) 413192
Fax: (0313) 450463
www.raymann.nl

Dotzero Design
USA
Phone: 503.892.9262
www.dotzerodesign.com

Eason Associates Inc.
1220 19th Street, NW
Suite 401
Washington, DC 20036
USA
Phone: 202.223.9293
Fax: 202.223.6537
www.easonassociates.com

Fauxpas Grafik
Zweierstrasse 129
CH-8003 Zurich
Switzerland
Phone: +41 43 333 11 05
Fax: +41 43 333 11 75
www.fauxpas.ch

fd2s
500 Chicon
Austin, TX 78702
USA
Phone: 512.476.7733
Fax: 512.473.2202
www.fd2s.com

**Carlos Fernandez
Fernandez Design**
USA
Phone: 512.619.4020
Fax: 512.233.6006
www.fernandezdesign.com

Fossil
USA
Phone: 972.234.2525
www.fossil.com

Gardner Design
3204 E Douglas Avenue
Wichita, KS 67208
USA
Phone: 316.691.8808
www.gardnerdesign.com

Garmin International
USA
Phone: 913.397.8200
Fax: 913.397.8282
www.garmin.com

Gary Davis Design Office
809 San Antonio Road
Suite 2
Palo Alto, CA 94303
USA
Phone: 650.213.8349
Fax: 650.213.8389
www.gddo.com

Grapefruit
Str. Ipsilanti 45, Intrare
Splai
Iasi, 700029
Romania
Phone: (011) 40 (232) 233068
Fax: (011) 40 (232) 233066
www.grapefruit.ro

Greteman Group
1425 E. Douglas
Second Floor
Wichita, KS 67211
USA
Phone: 316.263.1004
Fax: 316.263.1060
www.gretemangroup.com

**Hornall Anderson
Design Works Inc.**
710 Second Avenue
Suite 1300
Seattle, WA 98104
USA
Phone: 206.467.5800
Fax: 206.467.6411
www.hadw.com

Ideo
Nova cesta 115
HR-10000 Zagreb
Croatia
Phone: 385 1 3014 302
Fax: 385 1 3095 136
www.ideo.hr

Indicia Design
1510 Prospect Ave.
Kansas City, MO 64127
USA
Phone: 816.471.6200
Fax: 816.471.6201
www.indiciadesign.com

Jolly Design
1701 Nueces Street
Austin, TX 78701
USA
Phone: 512.472.7007
Fax: 512. 472.6744
www.jollydesign.com

Jovan Rocanov
Diljska 7, Belgrade
Serbia and Montenegro
Phone: (011)381.63.88.20.964
www.rocanov.com

Kiku Obata & Company
616 Delmar Boulevard
Suite 200
St. Louis, MO 63112-1203
USA
Phone: 314.361.3110
Fax: 314. 361.4716
www.kikuobata.com

Kinetic Singapore
2 Leng Kee Road, #04-03A
Thye Hong Ctr, Singapore 159086
Phone: 6475 9377
Fax: 6472 5440
www.kinetic.com.sg

Late Night Creative
975 Walnut Street
Suite 100
Cary, NC 27511
USA
Phone: 919.465.2530
Fax: 919.465.4465

122 N. Avondale Road
Suite B-1
Avondale Estates, GA 30002
USA
Phone: 678.886.1994
www.latenightcreative.com

Lodge Design
7 South Johnson Avenue
Indianapolis. IN 46219
USA
Phone: 317.375.4399
Fax: 317.375.4398
www.lodgedesign.com

Manic Design
64 Jalan Kelabu Asap
Singapore 278257
Phone: (011) 65.6324-2008
Fax: (011) 65.6234-6530
www.manic.com.sg

**Michael Cronan
Cronan Design**
3090 Buena Vista Way
Berkeley, CA 94708-2020
USA
Phone: 415.720.3264
www.cronan.com

Michael Schwab Studio
108 Tamalpais Avenue
San Anselmo, CA 94960
USA
Phone: 415.257.5792
Fax: 415.257.5793
www.michaelschwab.com

디자이너의 조건

Modern Dog
7903 Greenwood Ave. N
Seattle, WA 98103
USA
Phone: 206.789.7667
www.moderndog.com

**Marty Neumeier
Neutron LLC**
444 De Haro Street
Suite 212
San Francisco, CA 94107
USA
Phone: 415.626.9700
www.neutronllc.com

**Paragon Marketing
Communications**
Al-Fanar Mall, 1st Floor, Salem
Al Mubarak St., Off. 21J,
Salmiya
Kuwait
Phone: (011) 965.5716063/
068/ 039
Fax: (011) 965.5715985
www.paragonmc.com

Pentagram
11 Needham Road
London W11 2RP
United Kingdom
Phone: (011) 44 (0) 20 7229
3477
Fax: (011) 44 (0) 20 7727 9932

1508 West Fifth Street
Austin, Texas 78703
USA
Phone: 512.476.3076
Fax: 512.476.5725
www.pentagram.com

SamataMason
101 South First Street
West Dundee, IL 60118
USA
Phone: 847.428.8600
Fax: 847.428.6564

601–289 Alexander Street
Vancouver, BC V6A 4H6
Phone: 604.684.6060
Fax: 604.684.4274
www.samatamason.com

Sandstrom Design
808 SW Third Avenue
Suite 610
Portland, OR 97204
USA
Phone: 503.248.9466
Fax: 503.227.5035
www.sandstromdesign.com

Satellite Design
539 Bryant Street
Suite 305
San Francisco, CA 94107
USA
Phone: 415.371.1610
Fax: 415. 371.0458
www.satellite-design.com

Seaboard Foods
9000 W. 67th Street
Suite 200
Merriam, KS 66202
USA
Phone: 913.261.2100
www.seaboardfoods.com

Shinnoske Inc. Studio
2-1-8-602 Tsuriganecho
Chuoku Osaka 540-0035
Japan
Phone: (011) 81-6-6943-9077
Fax: (011) 81-6-6943-9078
www.shinn.co.jp

Shira Shechter Studio
19 Rothchild Ave.
Tel Aviv 66881
Israel
Phone: +972-3-5163629
Fax: +972-3-5160291
www.shira-s.com

**Adam Larson
Shrine Design**
Boston, MA
USA
www.shrine-design.com

Templin Brink Design
720 Tehama Street
San Francisco, CA 94103
USA
Phone: 415.255.9295
Fax: 415. 255.9296
www.templinbrinkdesign.com

Hamiru Aqui
TOKYO NEWER
1-9-19 Yoyogikouen
Q-Bld Tomigaya Shibuya-ku
Tokyo, Japan 151-0063
www.tokyonewer.com

Turner Duckworth
Voysey House, Barley Mow Passage
London W4 4PH
United Kingdom
Phone:(011) 020 8994 7190
Fax: (011) 020 8994 7192

831 Montgomery Street
San Francisco, CA 94133
USA
Phone: 415.675.7777
Fax: 415.675.7778
www.turnerduckworth.com

Ultra Design
Rua padre anchieta. 2454 cj. 503
80730 000 curitiba pr – brasil
Brazil
Phone: [41] 3016 3023
www.ultradesign.com.br

Wallace Church
330 East 48th Street
New York NY 10017
USA
Phone: 212.755.2903
www.wallacechurch.com

Weymouth Design
332 Congress Street
Boston, MA 02210
USA
Phone: 617.542.2647
Fax: 617.451.6233

600 Townsend Street
San Francisco, CA 94103
USA
Phone: 415.487.7900
Fax: 415.431.7200
www.weymouthdesign.com

Willoughby Design Group
602 Westport Road
Kansas City, MO 64111
USA
Phone: 816.561.4189
Fax: 816.561.5052
www.willoughbydesign.com

Yellow Octopus
221 Henderson Road, #08-15
Henderson Building
Singapore 159557
Phone: +65 62989920
Fax: +65 2986151
www.yellowoctopus.com.sg

디자이너의 조건

글쓴이에 대하여…

Ryan Hembree는 캔자스 시티 근방에 거주하는 그래픽 디자이너이면서 교육자이다. 그는 수상 경력이 있고 여러 국내외 출판물에서 소개된 디자인을 창조한 Indicia Design의 사장이며 크리에이티브 디렉터이다. 캔자스 시티의 미주리대학에서 그래픽 디자인을 가르치고 있으며 여러 광고 및 디자인 대회에서 심사위원을 지낸 바 있다.

감사의 글

샘플 이미지를 수집하고 사용하도록 허가 받는 일을 도와준 Amy Corn, 이 책을 내기까지 격려해 주고 도와준 Kristin Ellison, David Martinell 및 Rockport 출판사의 모든 직원들, 나를 대신해 많은 일을 해준 Indicia Design의 동료들, 디자인에 대한 내 정열을 북돋아준 교수님들, 영감을 주는 디자인을 이 책을 위해 제공한 모든 디자이너와 디자인 회사… 당신들이 없었으면 이 책을 낼 수 없었을 것입니다. 마지막으로, 하느님께 감사드리며, 부모님, 가족친지들, 친구들 모두에게 감사드립니다. 나는 복 받은 사람입니다.